The Eye
of the
Painter

and the Elements of Beauty

畫家之眼

像藝術家一樣思考觀察，
從題材到技法，淬鍊風格與心法的13堂課

Andrew Loomis
安德魯·路米斯　陳琇玲————譯

Contents

前　言

藝術的起源與美的追尋　　005

Chapter 1
透過畫家的眼睛去觀察
Seeing with the Painter's Eye　　025

Chapter 2
該畫什麼？
"What Shall I Paint?"　　049

Chapter 3
統合感
Unity　　087

Chapter 4
簡潔及如何化繁為簡
Simplicity and How to Achieve It　　105

Chapter 5
設計
Design　　123

Chapter 6
比例
Proportion　　149

Chapter **7** 色彩
Color
173

Chapter **8** 韻律
Rhythm
193

Chapter **9** 形體
Form
203

Chapter **10** 質感
Texture
215

Chapter **11** 光的明暗
Values of Light
225

Chapter **12** 主題之美
Beauty of Subject
243

Chapter **13** 技法
Technique
251

解　説 透過畫家之眼，探索美
265

前言
藝術的起源與美的追尋

一　藝術可以是生活的一部分

目前畫壇的亂象，確實讓不分老少的畫家們浮現許多問號。所有人都在問：以目前的標準來說，我們究竟可以依據什麼價值，評價一幅畫？我們還有一套穩固紮實的基本原則，讓藝術教學有所依循嗎？到底，藝術正在日漸墮落，或者正透過一些嶄新概念而重現活力呢？

看來，畫家現在面臨的最重要問題就是：要先搞清楚藝術究竟是什麼，並為自己的創意開闢出一條道路，再全心全力朝向個人目標前進。畫家必須明白，除了個人主觀見解外，藝術不再受理論所束縛。換句話說，藝術不能再依照既定規範的方法與實務來分類。現在，藝術正在為本身的成長而付出代價。藝術終於敞開大門，以前所未見的方式，接受個人創意。

藝術已經成為一種個人表現的廣泛工具。

現在，如果我們決定要成為專業畫家，我們就必須將藝術本身的範疇擴大，把各種創意表現形式都包含在內。藝術不再像以往那樣，受限於繪畫與雕塑的傳統形式，而必須成為人們當下生活的一部分，因為不管現在或未來，藝術都與我們同在。舉凡建築、製陶、工業設計、編織和織品皆為藝術，都是跟新的生活方式密不可分的一種表現工具。

我們要趕緊破除「藝術是某種『主義』或教派」這種概念。這種事存在於一個完整概念之內，但卻只是整個藝術發展運動中的某些面向。當我們能夠理解藝術其實是人類本身不可或缺的一部分時，我們只要回顧過往就會發現，早在人類智慧發展初期，藝術就已經存在了。而且，在世上所有人種中，都找得到藝術的印記。藝術是人類努力創造更美好世界，並以不同形式將美融入生活的一種表現。它是一股創造力，因此自然會跟人們當下的情況與境遇互相呼應。目前如火如荼展開的藝術改革，就是這時期人們對於各種傳統思維普遍感到厭惡的合理結果。

現在，國家和政治面臨的種種危機，說穿了就是人們為了爭取個人自由和表達自由所做的奮鬥。因此，藝術隨著時代演進，讓畫家獲得藝術史上前所未見的更多表現自由，當然事出有因，絕非巧合。

捕捉美是一種挑戰

一直以來，「濫用自由」這種危險始終存在。以藝術方面來說，這表示沒有知識或沒有能力的人，跟技巧高超者獲得同樣的自由。其實，自由的前提是：個人在道德和社會上負起責任，凡是做壞事對社會不利者，就是不負責任。然而，藝術界新發現的自由，卻讓創意這個鐘擺擺幅過大。有些人自稱為畫家，卻連一點藝術基本功也沒有。古代大師要是看到我們現在大言不慚的「藝術」，肯定會氣到從墳墓裡跳起來。

這種良莠不齊的情況讓優秀畫家深感絕望。儘管如此，目前的狀況還是比一切毫無改變要健康得多。藝術不能、也不應該原地踏步、停滯不前。我們不必擔心藝術有凋亡之虞，會凋亡的只有藝術形式。一切的混亂終將歸於平靜，藝術界會重新恢復秩序，具有確切價值的新概念將在各地蓬勃發展。於此同時，與其丟棄以往所有的概念和常規，倒不如好好從這些概念和常規中，找出對當今有用之物。這時我們該做的是，彙整以往蒐集的龐大知識，將這些知識跟較新的概念整合，再與日後出現的概念結合。我們要利用科學探索的方法，讓藝術蒙受其利。科學家不會貿然丟棄某個理論，除非那個理論經證實有誤或毫無價值。只因為過去不是現在的一部分就譴責過去，那就跟堅信傳統而墨守成規一樣，都犯了目光短淺的毛病。雖然有些藝術形式會過時，但是我們沒有理由相信，基礎知識也有過時之虞。同樣地，忽視新的真理，不把它們囊括到我們的知識寶庫裡，也是目光短淺之舉。

我們何不把藝術當成一條貫穿古今的河流？這條河流的湍湍河水有部分已經流過我們身邊，有部分正在經過，還有一大部分尚未流至。我們可以把每幅畫當成是這條藝術之河中的一瓢水，它映照出河面上的某些美景，或呈現出某些真實性。

一直以來，畫家廣為採用兩項基本概念並深感滿意，而且這種情況可能持續下去。這兩項概念就是：於平面表現的二維藝術（two-dimensional art，亦稱平面藝術），以及利用三維空間表現的三維藝術（three-dimensional art）。二維藝術會以不同裝飾形式繼續存在，而三維藝術則會持續尋求形體之美。如果我們承認裝飾就是美化的過程，我們就會發現，「美」正是這兩項概念的基礎。

人類有意識以來就在追求美，並逐漸在生活環境裡增添美感。有些人具備創造美的強烈欲望，有些人則有追求美或擁有美的極度渴望。我們從每天選購物品、梳妝打扮和美化周遭環境這些事情上，就能證明這種渴望的存在。不管是想創造美或想擁有美，我們與生俱來就有一種追求完美的欲望。廣義地說，這種欲望就是所有進步的根基。我們努力跟別人比較，希望自己比別人更有成就、比鄰居更體面、用更高檔的東西。對於喜歡創造美的人來說，他們天生就以做出比別人更棒的東西為傲。至於那些想要擁有美的人，他們則想擁有更好的產品、最讚的技術、更棒的房子和更美的嬌妻。而且，這種擁有美的欲望，只會受到獲取能力或購買資金所限。我們需要空氣才能存活，而創造美或擁有美的這股衝動，就跟空氣一樣重要。

我相信，以創造美為創作根基的畫家，在個人追求藝術的道路上，不會出什麼大差錯。

大家都認同，美是包羅萬象的，畫家終其一生也只能涉獵到美的一小部分。我們應該擔心的重大危險是：允許美因為個人意見、趨勢和主義而陷入困境，讓個人的理解局限在只有少數人支持的武斷意見。我們應該了解，美必須是自由的，是屬於你我這種個人，也就是我們能力所及的範圍。美就在我們周遭，等著我們去發現。每位畫家應該運用自己獨特的方式，在紙上或畫布上把美詮釋出來。

人們常問：如何分辨一張好畫？演員暨藝術品收藏家文生‧普萊斯（Vincent Price）巧妙回答說：能取悅你的畫，就是一張好畫。如果這種說法是對的，那麼接下來要問的問題就是：如何畫出一張好畫？我相信這問題的答案也呼應普萊斯的說法，那就是：用取悅自己的方式去畫，就能畫出一張好畫。別管其他人怎麼說和怎麼做，除非你認為那個人的作品最能啟發你。不要因為別人的說理、含糊不清的解釋和推銷辭令，就照著別人的方式去做。你從「實做」中感受的喜悅，才是你培養任何個人技法的重要基礎。

記住，你擁有的獨特優勢是，或許你發現的美，是與眾不同的，你用跟他人不同的方式去切入，去發現美。這項差異會協助你挑選與自己品味相符的主題，也會引導你前往令你欣喜的新領域。因為美無所不在，所以美的來源可說源源不絕。但是真正能捕捉到美，卻是極其罕見，也是一項亙古不變的挑戰。

一 畫家的詮釋能力

在尋找繪畫主題時，我們可能跳脫自然，只專注於形體、質感或色彩之美。我們在單純的幾何形狀與空間裡，就能發現美；在創造表面、平面和抽象形式時，也能找到美。因此，我們必須拓寬眼界，要是我們選擇以抽象風格創作，我們仍舊會發現，美才是我們追求的極致目標。與其花時間譴責我們不認同的事，倒不如全心創作並盡情享受創作的自由。我們認為事情該怎麼做，就要知行合一，並給予他人在表現上有同樣的自由。受人景仰的藝術一定是個人的獨特表現，也一定饒富創意。寫實主義（realism，亦譯為現實主義）也能在挑選主題和表現主題上發揮創意（⊕1），因為那是畫家個人所見與感受。你畫的題材是否存在於現實世界裡，根本無關緊要。不管是用印象派的觀點來概括創作，或是用忠於寫實的方式來刻畫細節，都能完成一件藝術創作（⊕2、⊕3）。主題不能跟畫作畫上等號，畫家的詮釋方式才是藝術創作成敗的關鍵。抽象藝術和寫實藝術只是繪畫手法的兩種不同形式，誰也不能說哪一種形式更勝一籌。

藝術總會有自己的趨勢，而這些趨勢就由當時最傑出的畫家引領風潮。但是，創造力這個鐘擺從未停止擺動，因為每個人是用自己與眾不同的雙眼去觀看，用自己獨一無二的頭腦去思考。每個人的感受力不同，也不會因為環境產生同樣的激勵和影響。事實上，不可能有兩個人能從零開始畫出一模一樣的畫。

現在，畫壇似乎興起一股風潮，畫家不注重傳統訓練，而講究即興式的創意表現。以往大師們願意研究和獲取知識，現在大家卻強烈渴望這種即興創作。因此，我們看到許多作品出自缺乏學院知識的素人，還有一些作品則是人們努力畫出自身感受，而非雙眼所見。人們有權利以這種方式表現自己，這一點我們無法否認。畢竟，從情感的觀點來創作，也很有可能創作出美的作品。其實，以美的要素來說，就算缺少其中一項，還是可能由另一項彌補。大家都知道，許多美術科班生和專業畫家的作品，並未表現出絲毫情感，根本無法稱為藝術創作。這類作品可能平庸刻板，整體來說既沒有靈魂也缺乏原創性。

▎具象？或抽象？

不過，跟經驗老到的寫實派畫家相比，不具備學院訓練的抽象派畫家，確實在繪畫上更需排除萬難。這類畫家的情況就好像對木工一竅不通，卻野心勃勃想蓋出一棟房子。由於所有知識都是憑藉畫家本身的技巧和從實驗中取得，所以畫家還要面臨可能被徹底誤解的危險。因此，畫家必須以非凡的創意，彌補本身技法的缺失，但是欠缺技法知識，其實很快會露出馬腳。

據我所知，目前並沒有跟素描、明暗、色彩或形式表現有關的基本知識與訓練，教導人們如何成為抽象派畫家。我建議想要以抽象畫為創作主軸的年輕畫家，應該跟具象畫家一樣，必須以深厚的技法為基礎。畢卡索（Pablo Picasso）和許多現代畫家的例子就是有力的證明。

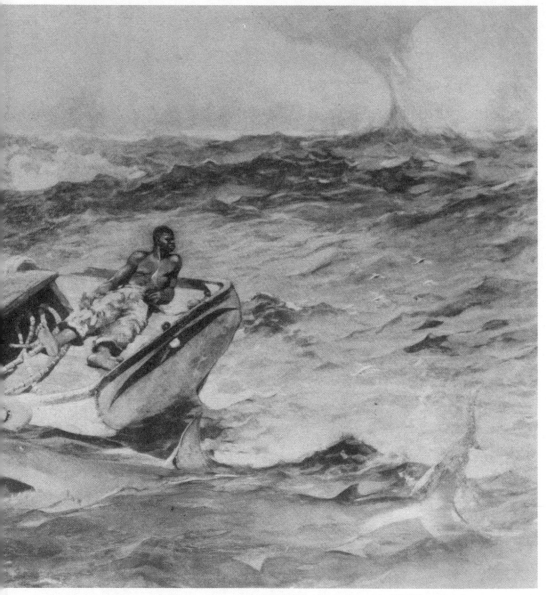

⊕ 1 ｜ 海灣激流（*The Gulf Stream*）｜溫斯洛・荷馬（Winslow Homer）

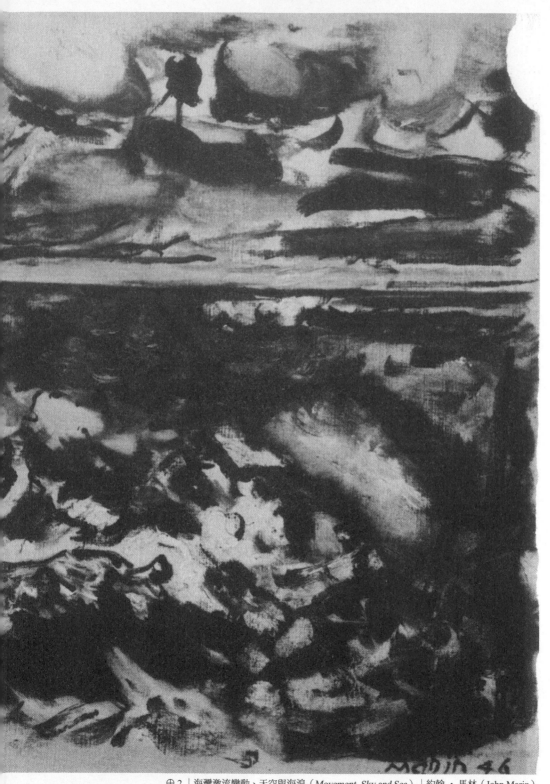

⊕ 2｜海灣激流變動、天空與海浪（*Movement, Sky and Sea*）｜約翰・馬林（John Marin）

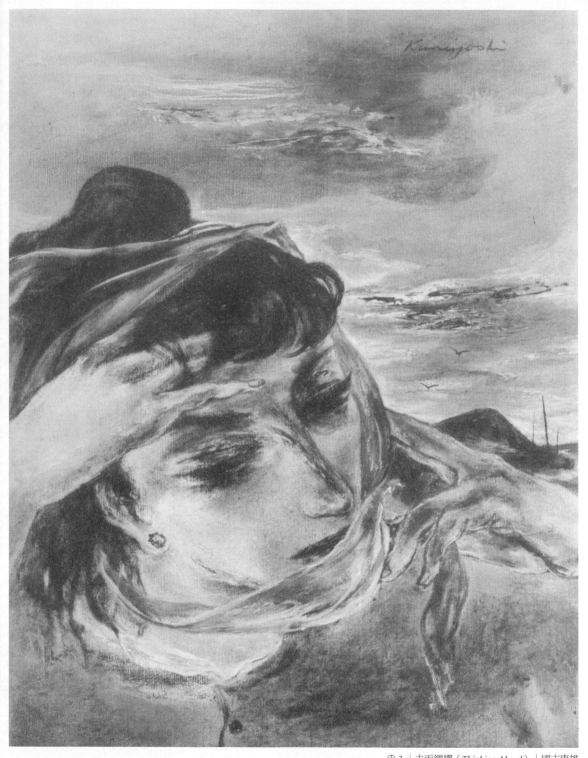

⊕ 3 ｜未雨綢繆（*Thinking Ahead*）｜國吉康雄

學畫的學子們可以先打好基本功，再選擇走抽象畫這個領域，先掌握好抽象畫面的統合感和秩序感，最後再表現出真正藝術創作所應具備的美感。

畫家幾乎不可能在開創事業生涯初期就決定好，自己想要從事哪種類型的繪畫創作，況且這樣做並不明智。畫家應該取得足夠的知識和訓練，夠資格選擇要走具象繪畫或抽象繪畫時再做決定。有些人認為，畫家在經驗豐富和技巧熟練後，不管是選擇具象繪畫或抽象繪畫，其中一種風格就只是另一種風格淬鍊的成果。因此，畫家必須耐住性子，讓自己的創作依據本身的能力與品味自然發展。

一　美取決於感官

現在，我們到畫廊看畫展時必須理解這一點：許多畫作不是為了銷售而展出，只是為了教育大眾了解藝術新概念而展出。目前，我們還無法判斷這種教育方式的成效如何，我們甚至不知道這樣做值不值得。但是，如果觀眾能記住，由現代畫家創作的這些作品，有許多帶有實驗性質而非理想畫作，那麼觀眾就可能以更開放的態度看待現代藝術。我自己的看法是，唯有本身富含美感、有真才實學的作品，無須前衛畫評家的誇張解說，就能受到世人的肯定，也經得起時間的考驗。當然，人們可以、也應該經由教導而接受新概念，但是歸根究柢來說，美取決於感官，而非理智。

我能提供年輕畫家的最穩當忠告就是：先把繪畫技法學好，持續不斷地探索美，並研究表現美的新方法，強化本身的內在信念，讓個人風格逐漸形成，而且不受任何先入為主的成見影響（例如：別人認為你該怎麼畫），也不被畫評家可能做出的評價所阻礙。

就能讓我們晉身為成功畫家的可能性大增。

論在何時或何地發現美，美都是由某些要素所組成。認識這些要素並學習如何將其派上用場，我希望，如果我讓你相信美仍然是、也始終是藝術的泉源，那麼我們確實現在就能把注意力轉移到美的「成因」。或許誰也無法對美提出一個完整的定義，但我們確實開始了解到，無

美的要素彼此其實密不可分，通常很難逐一區別分析。在討論其中一項要素時，可能必須同時提到另一項或另外幾項要素。儘管如此，我們還是應該抱持審慎態度，設法逐一探討美的要素。

一 美的十二項基本要素

統合感（unity）：這種「一體性」將畫面所有特質結合成單一表現或整體表現，意即將設計、色彩、線條、明暗、質感和主題巧妙安排，結合為一種全面性的表現。

簡潔（simplicity）或清晰（clarity）：把跟主要構想無關的所有素材和細節變成次要，

將主題簡化為最基本的設計、形式與圖案。

設計（design）：意指塊面、形式與色彩的整體關係。畫面就是由設計創造出來的。

比例（proportion）：意指畫面中各個主題與各個部分的協調關係。比例失真（distortion）就不協調，不過某些失真或許是合理的，因為畫家可能想要強調某個構想或情感。

色彩（color）：這是美的要素中，最有影響力的要素之一，而且在使用這項要素時，畫家不能只以品味和好惡為準則，還必須了解色彩與明度的關係，以及創造寫實與協調效果的基本調色原理。

韻律（rhythm）：也可稱為節奏，雖然這項要素常被輕忽或誤解，卻對畫作美感有極大的貢獻。所有生物和非生物都有韻律，從最微小的形體到宇宙的循環無一例外。沒有韻律，形體就靜止不動，也毫無生氣。如同自然界的運作，相近色或線條的重複，或是形狀漸進擴大或縮小，都能為畫作創造韻律。舉例來說，我們可以從樹木本身枝椏和樹葉的重複線條找到韻律，也能從斑馬背上的線條，或花瓣和花朵紋路的線條發現韻律。

形體（form）：形體結構與整體的關係是一項基本藝術原理。萬物存在的樣態，不外乎形體或空間的實（solid）與虛（void），而且兩者不可或缺，無法獨自存在。當畫作中的物

體形狀經過巧妙地描繪和組合，並與開放區域形成適當的對比，譬如樹與天空形成的對比，就會讓畫作具有「形體」。

質感（texture）：意指對於表面的描繪。所有形體都有其表面特徵，這一點就跟本身形體結構一樣重要。以同樣的表面特徵描繪所有形體，就好像所有事物是由同樣的材質組成，這樣當然不可能畫出真正的美。而這正是許多平庸之作常犯的毛病。

明度（value）：明度和色彩，兩者密不可分。要畫出美，兩者缺一不可。適當的明度關係能為畫面創造光感並增添統合感。不正確的明度關係就會對畫面美感，造成最大的破壞。

光感（quality of light）：這項要素最重要不過，畫作中的光感跟實際照射於畫面上的光線融合，成為整張畫作的一部分。光有許多種，室內光、室外光、陽光、漫射光和反射光。光源必須跟形體的塑造、色彩的性質與明度、以及質感有關。如果畫家沒有真正理解光的原理，畫作就可能只是顏料在畫布（畫紙）上的平面描繪，無法創造出畫面的空間感。

主題的選擇（choice of subject）：這項要素提供畫家大好機會，充分發揮個人品味。畫家可以從生活和大自然中，找到數不清的主題，從中挑選、設計和創造出自己專注的主題，展現本身對美的鑑賞力。

技法（technique）：意指表現的方式而非表現本身。技法包括對於物體表面和質感的理解，以及對媒材及媒材應用之諸多方法的認識。技法是結合其他美的要素所做的個人表現。

以上針對本書內容所做的概述，應該可以幫助大家對美先建立共識。我當然無意拿自己或個人作品，作為解決畫家問題的好榜樣。但我確實想要強調：「不論是專業畫家或業餘畫家，每位畫家都應該認清自己的職責為何。」我再三強調此事的原因是，藝術創作沒有單一形式或單一公式可言。但是，當我們發現美的構成要素，也知道這些要素能在生活中創造美，那麼我們就可以設法將這些要素分析應用，創作出富含美感的畫作。愛好動物者和畫家都能發現動物的韻律和優雅。其中的差別在於，畫家設法以線條和比例的觀點，找出形成這種韻律與優雅的條件，讓本身的描繪能貼近真實並具有說服力。

善用創造力與想像力

畫家會盡其所能，努力取悅觀眾，而非取悅畫評家，因為觀眾才是花錢買畫的收藏家。

我認為大多數畫家都對銷售個人畫作有興趣。雖然大家都知道，畫家飽受畫商剝削，但畫作的價值通常被畫商炒到天價。而且在大多數情況下，畫家本身根本無法長命百歲，享受畫價飆漲帶來的驚人財富。現在，好的藝術作品不怕沒有好行情，在商業領域和「美術」領域都可以找到好買家。以往，展覽型作品很少從插圖、廣告和其他商業實務中獲得財務報酬。但

幸運的是，現在我們邁入的這個階段，最優秀的藝術常常被用於商業用途。現在，產業界為美術作品提供一個新通路。努力讓作品臻至完美的畫家不再像以往那樣，被市場認為高不可攀。

雖然商業導向的畫家還必須受制於購買機構或最終使用者制定的條件，但現在這類限制已大幅放寬，展覽型作品也被廣泛應用到許多廣告和宣傳活動中。

在彩色攝影進入商業領域的輔助下，這股發展已經逐漸成形。當廣告產品必須強調準確的細節時，廣告業主自然會改用攝影技巧，而且也可能在某段時間內都這樣做。但是，在並無有形產品可供描繪時，譬如要幫保險、服務、產業聲譽和機構做廣告時，就是美術作品可以一展長才的市場。雜誌插圖繼續為畫家提供一個市場，有部分原因是使用畫作有助於將小說和紀實報導做區別。至於紀實報導，通常就以照片來佐證內文。

畫家試圖精確描繪細節，畫到跟照片一樣逼真，這樣做簡直愚蠢至極。畫家該做的是，善用本身的創造力和想像力，投注心力在設計上。就算畫家使用相機拍攝繪畫題材，還是應全神貫注於相機無法做到的事，比方說：畫家可以將題材某些部分弱化或剔除，進行設計和重新編排，簡化並利用其他手法，更強有力地表達本身的理念。

專業畫家應該竭盡所能透過藝術學院和藝術課程，或從其他可用資源，讓自己接受完整的訓練，為自己的事業生涯做好準備。畫家若是以為不必接受任何訓練，就能靠繪畫維生，

那就大錯特錯。事實上，我們經常在畫展中看到一些畫作，既沒有展現畫家的天分、知識或能力，也讓我們確信自己的畫並不差，甚至比展出的畫作更勝一籌。但是，這些狀況跟我在此強調的重點無關。現在，我們在畫展看到的大多數作品，可能都乏人問津，賺不了多少錢。

藝術的進步與發展，始終是由個人進步與發展所推動。個別畫家能對其他畫家的幫助有限，卻能讓世人注意到，畫家經過一段時間的努力，發現哪些事實是有道理的。畫家可以指出自己發現哪些關係是存在的，也可以讓大家知道如何運用色彩調出一定的效果，善用明度能讓主題統合有序。這就是我撰寫本書的宗旨。如果這本書能讓繪畫初學者明白一些繪畫的「方法」和「原因」，那麼我寫這本書的最主要目的也就達成了。

1

透過畫家的眼睛去觀察

Seeing with the Painter's Eye

一 以畫面的觀點觀察

畫家要追求作品的極致美感、統合感和編排巧思的首要步驟就是，學會以畫面的觀點去看待每件事。這表示讓眼、手及所選媒材之間，盡可能融為一體。最後，大多數畫家的手能自然隨著雙眼所見而畫，甚至能輕鬆調和媒材及應用媒材。事實上，畫家常會驚喜地發現，自己竟然不自覺地使用某種技法，正確表達本身想要傳達的印象。畫家當時根本沒有考慮自己要用什麼技法，就直接把看到的事物暗示出來或如實描繪。由此可知，技法是結果，不是刻意的筆觸詮釋。不過，如果畫家有耐心，也對自己所見所感有信心，最後就會發展出自己的獨門技法。

當然，我們看到有些畫家的技法一流，令人欣羨不已，也讓許多年輕畫家（甚至年長畫家）忍不住想要模仿學習。結果卻適得其反，這樣做的畫家反而被技法阻礙，無法真正認清描繪主題，也常忽略掉美的其他要素。

當我們以技法的觀點去思考時，就可能無法顧及明暗、關係或色彩。因為這個時候，我們滿腦子只想著用什麼筆觸，沒空去想別的。技法是個人特色的強烈暗示，如果你懂得善用技法，就能讓自己的作品不自覺地帶有個人特色。而且，技法就像筆跡一樣，每個人都不盡相同。

用心觀察，畫你所見。如果你能暗示某項物體或景象並讓人信服，那就比一五一十地描繪要好得多。簡潔俐落的速寫通常比精細刻畫更加生動逼真（⊕4）。事實上，我們在人群中，可以很快找出自己要找的面孔，把其他面孔視若無睹。如果我們打算和煦的陽光，我們眼裡看到的陽光可能比實際光線暖和些。如果我們打算畫出物體的輪廓，我們眼裡看到的就是輪廓，其他東西都變得模糊不清。如果我們打算以色調描繪某項主題，我們會開始看到以前沒有注意到的明度和關係。以畫出物體輪廓為例，我們真的只盯著輪廓看，其他一切都變成次要。以色調描繪主題為例，塊面（mass）和色調就變成最重要，邊緣和輪廓就變成次要。我們觀察色彩時，必須也注意跟色彩密切相關的明度或色調，眼睛的訓練就是從這一點開始做起。

我們必須教育眼睛，一次不能只看一樣東西，或景象的某個部分。許多畫作都只從線條下手，在輪廓裡補上色調，沒有考慮實際邊緣或色調的作用，或顧及色調之間的關係。也就是說，畫家根本不理會教科書上那套色調跟色彩的應用手法，只是在輪廓線的區域裡塗上色彩。這種做法並不是繪畫的真義。

經驗老到的畫家懂得研究主題的各個面向。在開始作畫前，畫家對整體效果的觀察愈深入，畫出的作品就愈精彩。畫家會以邊緣或輪廓檢視塊面，觀察塊面的明度和色彩，並決定塊面跟其他塊面與色彩的關係。畫家不會一次只看一樣東西，因為所有東西都密切相關，彼

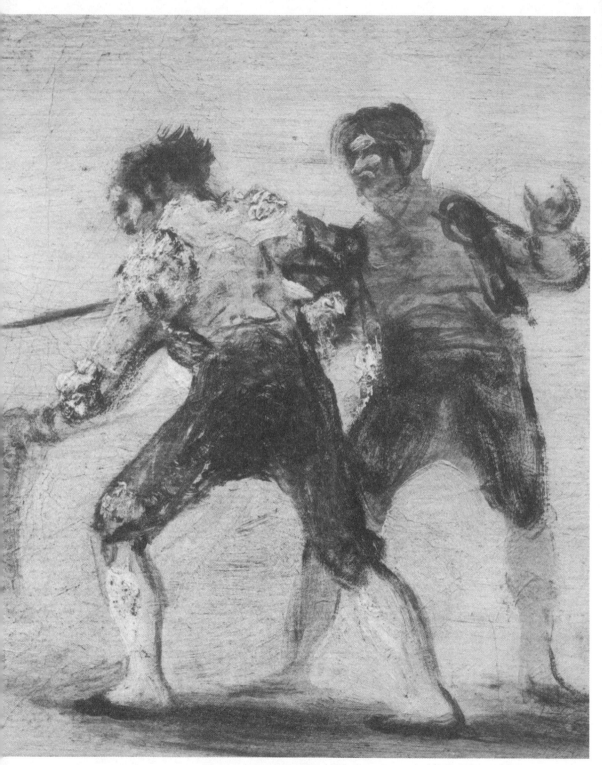

⊕ 4 ｜鬥牛（*The Bull Fight*）｜法蘭西斯柯 ‧ 哥雅（Francisco Goya）

此呼應或互相影響。

我們在作畫時，當然有可能從輪廓線下手。但前提是，我們已經仔細觀察輪廓線如何跟其他色調融合，以及輪廓線會在哪個部分開始鬆掉。我們甚至可以在底稿上，以短線條在邊緣處標示，表示這個邊緣應該柔化或鬆掉。如果我們以銳利線條描繪每個物體的輪廓，就很可能忽略所有真正的邊緣，而接受我們記下的銳利線條。最後，我們畫出的作品就會呈現一種緊繃和僵硬感，創作手法也不夠自由，因為這種畫面既缺乏想像力也沒有創意。這種繪畫只是在填色。看著照片作畫就可能增加這種緊繃和僵硬感，我們沒有看到真實景象，只是依照著相機銳利鏡頭巨細靡遺記錄的一切去畫。

好畫作的首要法則

畫出好作品的首要法則就是：學會利用簡單塊面在色彩和明度的相互關係去檢視主題。

我們在檢視主題，開始動筆作畫前，要先停下來，好好想想。我們必須知道，任何畫面都是從單一色調開始（也就是畫布或畫紙的色彩），最後被分解為更多色調。因此，塊面和色點的編排模式由此形成。其實，這就是我們應該訓練眼睛去觀察的首要事物──看整個畫面，盡可能從中找出圖案或設計。我們必須決定畫面的邊界、決定畫作的形狀和大小。先利用小草圖畫出圖案或構圖（composition），就是一個好習慣。

我們可以藉由決定明度和色彩，訓練雙眼觀察塊面、忽略細節。然後，我們可以提高想要強調處的明度，降低暗部的明度。利用這種方式，我們真正要尋找的是，區域或塊面明度相近的中間色調（middle tone，印刷術語）。在想保留底稿（underdrawing）的情況下，由於油畫的底稿常是以炭筆或防水墨水作畫，我們可以在底稿上薄塗一層松節油，這樣就能讓底稿完全顯現。如果能在草圖階段，學會畫出塊面、建立形塊、中間色調、突顯重點、亮部或質感，那就再好不過。

想要忽略細節、看出塊面的整體色調，不妨試著瞇起眼睛去看。

從一開始，就把看到的塊面明度依序排列。找出最亮的明度並從1開始標示，次要明度標示為2，直到標示完8階明度。在此，我們訓練眼睛看出從黑到白之間的明度關係。而且，同樣明度的區域可能因為鄰近區域的色彩，讓本身看起來更亮或更暗一些。舉例來說，雖然本身明度相同，但是淺黃色可能比淺藍色更顯明亮。要辨識這種明度關係，就需要一定的練習量。

雖然我們在繪畫時必須做素描稿，但是我們不妨把素描（drawing）想成輪廓描繪，把繪畫（painting）當成塊面明度與色彩。我們不希望一張畫最後變成只有輪廓的素描，也不想要一張素描被誤以為是上色的繪畫。很多差勁的畫作既不算素描，也不算繪畫，而是將兩者做不適當的混淆。一張好的素描應該保有結構和輪廓，而且只要做到這樣就好。至於好的畫作

則應利用形體與邊緣的組合，強調某些邊緣並弱化其他邊緣，藉此突顯色調與形體。繪畫不能把線條當線條看，因為在大自然裡，輪廓其實不存在。不管怎樣，這也是繪畫或古典繪畫盡可能想表現的重點。在大自然裡，我們所看到的輪廓和邊緣，是由彼此相對的明度界定，不需要用任何方式來表現這些區別。不過，在素描時，我們別無他法，只能利用線條來界定形狀的邊緣或界線。

應當徹底理解素描和繪畫之間的差異。素描基本功打得紮實，當然就替出色繪畫奠定根基，但是出色繪畫的本質不僅是懂得描繪邊緣和輪廓，還要表現特定光線下的形體、色彩與質感，以及周遭的空間與氛圍。這些特質無法藉由以銳利邊緣區分所有主次，或完全由邊緣線來界定一切而達成。

藝術訓練通常以素描為起點，因為必須先學習觀察比例，再利用表現黑灰白的簡單媒材，盡其所能地描繪形體（⊕5）。但是，學生通常要等到開始作畫時，才能看出真正的明度。

我們藉由學習透視（perspective），依據光學定律來辨識眼前事物的透視，以此訓練自己的眼睛觀察透視。透視其實是將映入眼簾的形體與空間加以描繪的一門學問，跟利用機器投影進行實際尺寸的平面描繪正好相反。為了繪畫，我們必須知道如何衡量空間中的形體與比例，也必須徹底了解視平線或地平線之間的關係，因為這是準確表現透視的重要基礎。

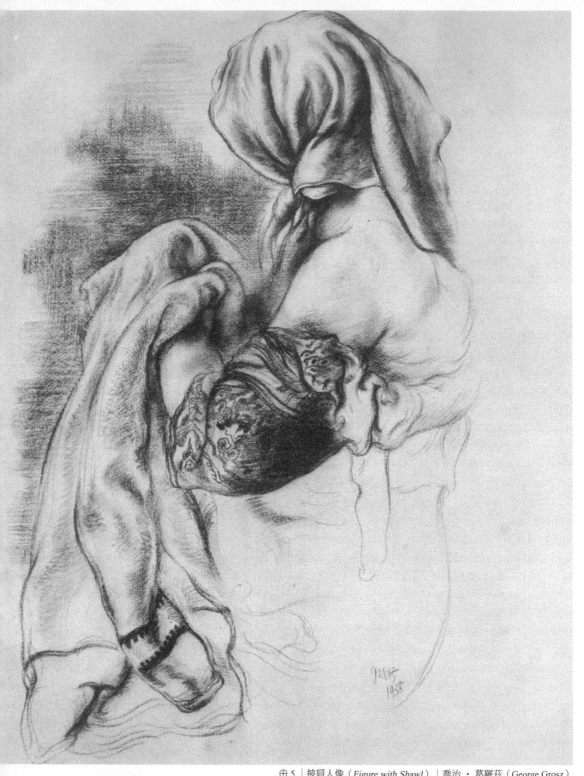

⊕ 5 ｜披肩人像（*Figure with Shawl*）｜喬治・葛羅茲（George Grosz）

練習去看整個畫面

1. 如果我們看到自然景物時如實描繪，我們的素描稿就會像本頁圖1所示。
2. 用簡單的線條畫出塊面，把細節去掉。
3. 依照圖1「如實」的輪廓畫成的塊面。
4. 依照圖2的塊面去畫，再多留意圖案與設計，忽略邊緣和輪廓。
5. 將圖4做進一步的簡化。
6. 為了純粹設計感而放棄寫實主義，只保留某些主題特徵。我們可以將此稱為抽象詮釋。
7. 這種描繪更清楚地界定邊緣。
8. 利用直線和橫線，這種設計就變得更抽象，某種程度來說甚至更有效果。

查爾斯・霍桑（Charles Hawthorne）是美國最偉大的畫家暨教育家之一，他為了教導學生區別繪畫與素描，就讓學生以相反的順序在畫布上作畫。這種練習不是依循慣例先畫輪廓，而是從塊面的色調與色彩開始著手，並將塊面搭配到最佳比例。他的理念是，學生最後還是能學會如何素描，並在畫布範圍內安排主題，但是將事物依據色調與色彩的關係進行整體觀察，這種能力卻更重要得多。對霍桑來說，學生在畫布上描繪的主題缺腳少手都沒有關係，重要的是藉由訓練眼睛如何觀看來學習繪畫。

對畫家來說，進行這種實驗是挺不錯的事。只要擺好靜物，不必事先打稿，就開始畫出每個區域和塊面的色調和色彩，然後在這些塊面中再發展出形體。以油畫來說，表面乾了還是可以輕易修改原先所畫的。在進行這種實驗時，對於互相融合或明度非常接近的邊緣，就把邊緣鬆掉或柔化，對比強烈的邊緣就如實呈現。如果你從沒這樣做過，或許一開始會覺得有點難，因為不必先畫線條，而是等到畫出塊面形成邊緣或讓邊緣消失時，才會出現線條。這是訓練眼睛觀察整體的最佳方式之一。

還有一種介於中間的素描手法，能畫出美感也還能稱為素描，那就是結合塊面陰影，但不畫輪廓。雖然我們不去描繪所有立體感和光影等細微特質，但我們確實畫出光影的強烈效果。在超強光照射下所看到的東西，就以白色或畫紙的色調表現，單純區塊的暗部或陰影就以非常暗的色彩或黑色表現。如果是在有色紙上畫素描，那麼畫上白色就能作出驚人的效果。其實，這種素描方式就是以三個或四個色調作畫。

測量視線範圍

很少畫家明白在戶外寫生時，自己其實是在繪製一個龐大派狀圖的一小部分，而眼前的風景就是這個向外沿伸的圓形派狀。認清這一點在許多方面都很重要。

首先，畫作基準線代表幾英尺寬，然而畫作跟所描繪實景的距離可能有好幾英里遠。下圖中，畫面基準線大約只有十英尺寬。你可以觀測畫布下方兩個邊角，再目測中間線左右兩邊（AB和AC），大略估計你眼前的這條線。

在 B 點和 C 點之間描繪前景資料。你可以在 B 點和 C 點放置石頭，觀測這兩點的垂直線，找出畫面中應該涵蓋多少距離。這兩條垂直線就是畫面的左右側邊緣。這些線就跟地平線和距離呈扇形邊緣。

帶著畫具到戶外風景寫生吧！

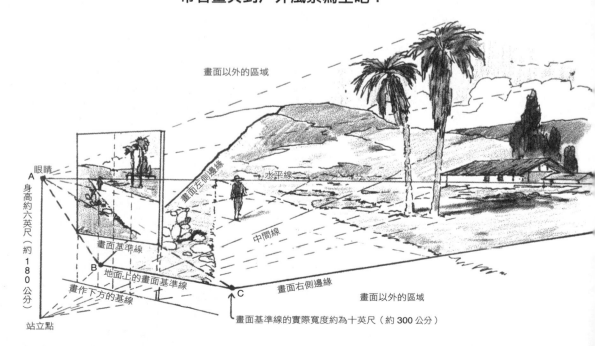

畫面以外的區域

眼睛

水平線

身高約六英尺（約180公分）

中間線

畫面左側邊緣

畫面基準線

地面上的畫面基準線

畫作下方的基線

畫面右側邊緣

畫面以外的區域

站立點

畫面基準線的實際寬度約為十英尺（約 300 公分）

形散開，讓前景跟距離呈現正確關係。畫面的水平線應該是畫家的視平線，如果你將畫布做此調整，畫起來就更容易些。

因此，先找出畫面實際涵蓋的風景區域，你就能把眼前所有題材，依照所見的大小，畫到畫面上。

▎訓練眼睛觀察三維物體

任何物體的輪廓都能用一個長方體或盒子涵蓋。藉由觀察物體的形狀，我們可以想像物體周圍被一個相應比例的盒子包覆。先把這個盒子畫出來，再以類似透視，畫出包覆在裡面的物體。這樣，你就訓練自己的眼睛觀察物體的體積，而不是只注意到物體的輪廓。孩童沒有受過這種訓練，所以孩童畫的輪廓通常沒有透視。

這種做法在我們畫圓形物體時特別有幫助，也能協助我們以正確的透視，畫出視平線觀看物體時的真橢圓。請記住，畫面中的每樣東西都應該從單一視點或視平線畫起。

如果你學會想像物體被一個盒子緊密包覆，那麼用正確比例描繪物體就不是難事。設法找出盒子邊角的位置，再估計盒子邊角跟盒內物體的距離。不過，話雖這麼說，但是這個做法看似簡單，實際操作未必那麼容易。

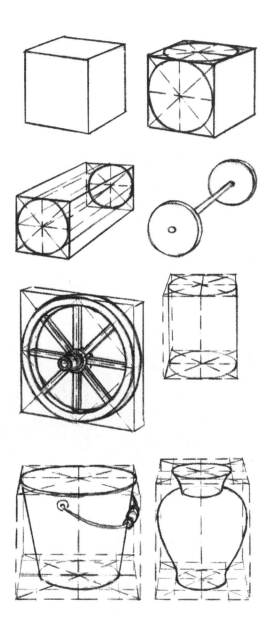

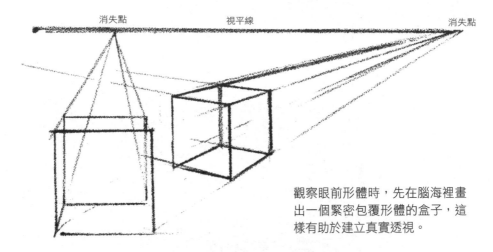

消失點　　　　　視平線　　　　　　　　消失點

觀察眼前形體時，先在腦海裡畫
出一個緊密包覆形體的盒子，這
樣有助於建立真實透視。

畫面即結果

插畫家和商業畫家的作品，基本上就是色彩素描，當然是屬於素描這個類別。

插畫大師萊安德克（J.C. Leyendecker）就是這方面的傑出畫家之一。不過，那些模仿萊安德克風格的作品，現在是不是還賣得掉，我倒是很懷疑。插畫家麥克理蘭・巴克萊（McClelland Barclay）的後期作品，跟赫伯特・波斯（Herbert Paus）一樣，都使用強烈的輪廓做出很好的效果。但是，這些人的作品魅力其實源自於設計、圖案和色彩。在真正的繪畫與優秀素描之間，有許多風格可供商業畫家採用。這當中的危險就是要花招，不打好基本功就創作。

在技法上耍花招，別人很容易模仿或抄襲，但是以完備知識為根基又有畫家個人特質的作品，別人就很難模仿或抄襲。

要訓練眼睛觀察畫面中的編排、圖案，並做好構圖，畫家可以在草圖上畫圖案，以這種較抽象的方式做起。不必擔心主題，只要設法在一個長方形畫面內，找出三到四個不同明度的塊面和形狀。每個人天生就有平衡感和秩序感，但這種感受的強烈程度因人而異。不過，我們必須藉由實驗來培養這種感受，就像藉由練習來培養視覺觀察力一樣。這種事只能自己來，別人幫不上忙。閱讀構圖書籍可能有幫助，但是到最後，還是由個人品味和選擇來決定畫面。

我們也必須訓練眼睛以構圖的觀點，編排眼前所見的事物。自然界有自己的一套做法，用一種隨性的方式將物體散落在地球表面上。利用風、水、霧和其他能在表面運作的所有要素，自然界就能創造這種夾帶作用。但是，當我們開始了解大自然，或許我們就能培養一種聰明做法。我們眼前所見，大多是較隱微成因所形成的結果。如果我們能理解成因，就對我們理解結果大有幫助。畫面其實就是結果。

一　畫面編排與分群

想像一下，我們正在觀賞風景，假設當時是在觀賞沙漠風景。我們看到眼前有一大堆的形體、表面和光影形狀。我們可以用一種對繪畫很有幫助的方式，來分析眼前的景象。首先，我們設法判斷產生眼前所見結果的成因。理解它們就能為我們所要描繪的畫面，提供特徵和令人信服的特質。我們在觀看地面時，可以觀察水道和洪水在地面上留下什麼痕跡，可能是

編排（organization）與分群（grouping）

大自然裡的形體、質感和素材，其複雜性與過度豐富性常容易讓人受挫和混淆，除非我們能想一些辦法讓景象變得井然有序。也就是說，我們必須將所見之物加以簡化、去除和分群為圖案。以本頁這四個示範圖來說，左側示範圖顯示出對某個風景的實際描繪，如同我們在照片裡看到的景象一樣。右側示範圖顯示同樣形體經過編排後，能產生更棒的畫面。

表面上留下的槽紋和溝渠。這些沉積物累積成形，卻能界定出原先的流動。岩石就有長午滴水穿石的痕跡，其他物體則看得出被水、風和沙粒磨損的跡象。我們沿著水流坡面向水的源頭看去，看到遠山有融雪，融雪對地形產生的效果，當然比眼前雨水沖刷地面的效果更為顯著。我們尋找沙漠成長的線索：放眼望去，沙漠裡還有一些植物嗎？還有擅長在乾旱中倖存的一些生物嗎？沙漠裡有哪些顏色？這少許植物乾枯了嗎？土壤的特質為何？整體來說是什麼顏色？跟隆起的山峰和台地有何不同？整個景象似乎比天空亮些或暗些？

現在，我們開始找找，該怎樣編排畫面。我們如何利用乾筆快速描繪？我們把那些灌木叢和樹移左邊一點或右邊一點，畫面會比較好看嗎？光影圖案會比較好嗎？我們注意到光線的方向和最亮的部位，最亮部位必須在光源正確角度上。我們比較塊面，依序列出最亮到最暗的明度值，也清楚我們必須遵守這樣的明度順序。如果我們檢視光線，發現天空可能比我們能畫的明度還亮些。那麼，我們必須把所見一切的明度下降一階或二階，才能用較低的明度和色階來作畫。

我們知道遠山是寒色（cool color），因為在同樣的空氣範圍內，遠山跟我們之間的天空看起來會比較藍，遠山的實際顏色或固有色（local color）會籠罩一層藍色薄霧。

現在，如果眼前的景象既擁擠又讓人「眼花撩亂」，到處都是岩石、形狀與光影。這時，我們就必須去掉一些素材，將剩下的素材分群為不同圖案，把眼前豐富的景象簡化。要創作

一個令人印象深刻的畫面，其實只需要一點點素材，只不過大自然通常提供過多的素材。因應對策就是：拿出紙筆，大略畫出幾個小構圖。如果我們覺得其中一個構圖不錯，就可以準備打稿。

這是藉由動腦思考眼前的素材，訓練眼睛去觀察和編排畫面。這樣做，我們考慮的事項已超越描繪形狀與筆觸。如果你每次觀察大自然時，都堅持先這樣評估成因和結果，並把它們記錄下來，而不是像看照片畫那樣，把眼前所見辛苦地刻畫出來，你就會得到額外的實用知識。你不能把眼前所見的一切全部放進畫面裡，那樣的話，畫面會出現太多無關緊要的細節和瑣碎事物，根本無法造就一張好畫。你可以把眼睛當成鏡頭，把腦袋當成相機機身，讓眼睛做到相機能做的事並加以善用。

要讓自己懂得怎樣去除不必要的素材，你可以先畫一小張彩色草圖。草圖愈小愈好，這樣就不可能把所有繁複細節畫進去，但是必須安排好塊面。從塊面下手。然後，再製作一個較大的草圖，跟小張草圖比對，並將你必須省略的細節去除掉。當塊面顯現足夠特徵，暗示出地面、葉子、岩石或雲朵時，就設法保持原狀，別再增添細節。你看到的細節總是比你能畫的細節還多，而且你可能看到畫面本來美美的，經過裝飾後卻變得平凡無奇，那就是做過頭了，反而變成什麼也不是！有多少次，我們都這麼做？而且，我們一直這麼做，直到我們從經驗中學到教訓，領悟到只能把大自然當成一個來源，只要挑選足夠細節就夠了，千萬不要照單全收。

觀察個體與眾不同的特徵

關於戶外寫生，有一些經過實證並被廣為接納的事實，了解這些事實有助於訓練眼睛的觀察力。這些事實包括：除非有很亮的建築物圖案或其他白色或幾近白色的素材，否則天空通常是畫面中最亮的圖案或塊面。地面通常是次亮的塊面，是受光線或陽光直接照射在近乎平坦的平面上。第三個明度通常出現在斜面，也就是像遠山、屋頂、河岸等跟光源呈斜角之處。最暗的圖案大多出現在樹木、峭壁或有陰影投射到地面的柱狀體（⊕6）。

你常會發現，陰影的明度跟光源的亮度息息相關。也就是說，陰影中最亮的色調就出現在最亮色調的光線處，次亮的陰影就出現在次亮的光線處，依此類推，光線中最暗的物體，其陰影自然就最暗。最亮的陰影以中間明度或再上一階明度表示，也就是說白色（最亮處）的陰影通常是以中間色調或再上一階的色調表示，所有光影明度就以此為起點，依照適當順序往下發展。不過，我們可要記住，有些陰影可能因為地面反射光或附近一些反光表面的投影，所以會比原本排序的明度來得亮些。

為畫面制定明度階，能協助你訓練眼睛，以畫面意識來觀察色彩。我們都能看到色彩和色調，也都能正確說出純色的名稱。但以繪畫來說，我們會用到許多說不出名稱的色彩，這些色彩被弱化和柔和掉，製造出某種光線或氛圍的效果。在繪畫上，色彩唯有在明度及跟鄰近色彩的寒暖色關係都正確時，才能如實呈現所見之物。我們不能把天空的顏色跟地面的顏

⊕ 6 ｜ 暴風雨（*Storm*）｜狄恩・弗瑟特（Dean Fausett）

色混合，把葉子的顏色或膚色拿來來畫水管。人的膚色在湛藍天空下的陰影處，跟同樣肌膚在溫暖陽光下，會呈現截然不同的顏色。天空反射的藍光或陽光的暖色光線，會改變肌膚的固有色或實際顏色，讓肌膚的顏色跟周遭環境產生關係。

我們尋找色彩的因果關係，也觀察形體和其他繪畫特性的因果關係。如果明亮的陽光照在綠色草地上，草地的亮綠色就會向上反射到草地上任何物體的下方，也可能向上反射到陰影區，比方說：穀倉的陰影面。同時，天空的藍色可能映照到同樣的平面。因此，陰影的下方會是暖色，上方會是寒色，而且也會受到穀倉本身固有色的影響。

訓練眼睛像畫家那樣觀看，重點就是「提供眼睛各種資訊，讓自己了解該尋找什麼」。我們不可能光靠自己，就能做出以往所有畫家辛苦累積的許多觀察和繪畫探索。但是，每個人都會為自己創造許多發現，然後就能辨識出其他人的作品。這些知識鮮少是由模仿習得，而是直接跟大自然接觸的心神領會，古今中外的畫家皆然，都是透過這種方式學到這些知識。

美原本就存在，只是等著我們去發現。對有些人來說，所有事物大都是以群體存在──樹木、花朵、動物、汽車，每一群看起來或多或少都很相似，除非我們對某個主題特別感興趣並認真研究。要是你對汽車感興趣，你就會個別看待每輛車，把每輛車當成個體並看出其本身的特徵。畫家之眼必須用這種方式運作。畫家必須把一棵樹當成個體，觀察這棵樹的成長、特殊形態和分枝、樹葉形狀的團塊，也就是去觀察讓這棵樹與眾不同的特徵。俄裔美籍

畫家尼古拉・費欽（Nicholai Fechin）告訴學生：「你在畫蘋果，而且是在畫『這顆蘋果』。」

美國畫家弗雷德里克・雷明頓（Frederic Remington）畫過許多景色，也畫過印地安人，但他

畫阿帕契族人就像阿帕契族人，不是只像印地安人。這類差異很重要，也會讓畫作有所依據。

2

該畫什麼？
"What Shall I Paint?"

一 為自由創作做準備

「該畫什麼？」這問題聽起來似乎有點多餘，但卻是畫家面臨的最大問題。許多畫家寧可從事商業創作的原因是，客戶會先決定主題，再委託畫家繪製。在大多數情況下，畫家都有資料可以參考，至少有某種設計、速寫和題材可用。如果畫家必須準備自己的工作資料，就只好請模特兒、自行拍照取材、或從檔案資料庫中搜尋適當資料，才能開始著手繪畫工作。

商業創作讓畫家省去尋找主題的麻煩，卻也讓畫家因此受到局限。很可能發生的情況是，畫家依據客戶，而非依據本身的品味與期望作畫。這時，畫家必須順從別人的要求，刻意壓抑自己，也無法全力展現自身創意。

正因為如此，許多商業畫家在晚年經濟壓力減輕時，紛紛轉行投入藝術創作。但是，這樣做其實是邁向另一個關卡。以往只依照客戶要求，從未發揮自身創意的畫家，現在想要徹底表現原創性，卻苦無途徑取得那種額外的創造力，就會發現自己腸枯思竭。在為創作尋找主題時，無須考慮到作品應有的金錢價值，這可是跟商業創作截然不同的新鮮事。這時，繪畫只是為了美和技藝，而且是讓人做起來「樂在其中」的事，因此一切變得很陌生。從另一方面來看，如果畫家在投入事業生涯時，就為自己日後應有的這種自由時光做好準備，那麼在這一天來臨時，畫家就會有滿腔抱負，一點也不會感到壓力和緊張，可以大膽從事新實驗，放心追求新目標。

這並不表示商業藝術就不美或不夠格稱為藝術。我要表達的重點是，畫家在接案繪畫的事業生涯中，有為自己畫過什麼作品嗎？在繪畫過程中，能把金錢考量拋諸腦後，設法表達個人獨特創意、試著將本身技藝發揮到極致嗎？畫家有努力讓自己的作品在非商業性的展覽中展出嗎？

如果他有做到上述事項，那麼日後從事純藝術創作時，過程就不會那麼艱辛。這就是我認為每位畫家應該不斷超越自我的原因所在。畫家應該走出戶外，跟大自然成為好朋友，養成速寫的好習慣，做一些自己想做的事，而不是只做那些拿錢交辦的事。每一位年輕畫家都該明白，自己的商業藝術事業生涯必定會達到巔峰，巔峰期一過就開始走下坡，因為風潮會持續改變，廣告業主和業者會尋求其他新穎獨特之物。在商業藝術領域中，成就愈高，作品愈有個人特色，就愈可能被他人取代，因為渴望改變是人的常態。有些人能與時俱進，延長本身才能的時效性，但最後的情況依舊是：長江後浪推前浪，由想法推陳出新的年輕畫家取而代之。這也是激勵我撰寫這本書的原因之一，我希望督促畫家不論男女老少，始終以美、追求進步或將本身技藝發揮到極致的觀點去思考。畫家在從事商業創作時必須開心地接受限制，為的是贏得日後自由創作的權利。等到那天真的到來，你不再受到任何限制，就會覺得能自由創作的感覺實在棒透了！至於如何為這一天的到來做好準備，那是每個人自己要關心的事。不過，每個人在做此準備時，總要克服一些新領域。因此，我希望能藉由這本書，灌輸讀者一個觀念：個人對美的追尋，就是本身最佳生財工具。美的追尋不但能讓作品精進，進而增加收入，並提高對工作的興致和幸福感，也能為整個人生累積成就與福祉。而且，這

種對美的追尋永無止盡，靈感泉源永不枯竭，個人成就永續不斷。況且，對美的追尋沒有年齡限制，什麼時候開始或結束都不受限制，唯一的限制因素只是畫家能活多久。

一 如何尋找繪畫主題？

在尋找或準備繪畫題材時，我們有許多方法可用。在此，我先大略介紹一些方法。首先，你可以建立一個主題檔案，把自己感興趣的主題都收錄進去，這就是最佳做法之一。即便從某種程度來說，這樣做等於是在「模仿」，但是在商業工作上也是採取同樣做法，其實你不必完全模仿，只是利用這個檔案來提供必要資訊。這個檔案裡可能有你感興趣景點的相關剪報和明信片，以及你自己製作的投影片和拍攝的照片，還有你能學習的複製畫資料，以及你空閒時畫的草圖和構圖或鉛筆速寫和注記。在開車外出時、抽空度假時，記得隨身攜帶相機和速寫本，拍下或畫下所見當資料備用。

如果你有時間也有體力，就直接在戶外淡彩速寫。因為光影條件變化相當快，在戶外寫生時想要畫大尺寸作品根本不切實際，除非你能在同樣條件下再次造訪同一景點。另外，你還要考慮到刮風下雨的可能性。如果你的畫架被吹倒，畫布（畫紙）就會朝下被弄髒，這實在太糟糕了。但是，在任何情況下，你都可以速寫。

有時候，你偶然發現一個讓你驚豔又難忘的景色。如果你沒有時間做什麼，至少迅速記

下整個構圖，並大概描述一下色彩，以及對後續在畫室重建場景有幫助的一些注記。記得把這些資料放進你「繪畫主題」的檔案裡。

你可以拿一張黑色紙片，依據你喜歡畫的長寬比例把中間剪掉，製作簡單的「取景框」（finder）。隨身攜帶這張紙片，常常拿出這個取景框，在看到「可以入畫」的景色時，透過取景框取景，這樣做對於選擇風景構圖，找出最適當畫面大有幫助。養成在一個小長方形裡，畫出抽象圖案和形狀的習慣。先畫三到四個明度就夠了。如果這樣能畫出某個主題，就把草圖畫完並存檔。

實物寫生總比自己編造要好。就算沒空出外寫生，你也可以在室內擺好一組靜物，練習寫生（⊕7），擺法愈特別、題材愈多變，畫面就愈有趣。另外，研究肖像始終是隨時可做，既有趣又能提升技能的一種方式。

在繪畫創作時，使用自己準備或自己觀察的資料，會比使用交辦某項工作的資料來得有趣。這樣做除了能訓練眼睛觀察眼前的題材，也能訓練自己留意題材的形狀或形體。如果你現在或日後想要進行繪畫創作，你就需要可供參考的題材。平常就備妥一個題材檔案以供日後使用，這是畫家能具備的最棒「振奮劑」，尤其是在上一個工作不太順利時。利用實物做靜物寫生，就是讓你對本身能力重拾信心的好方法。

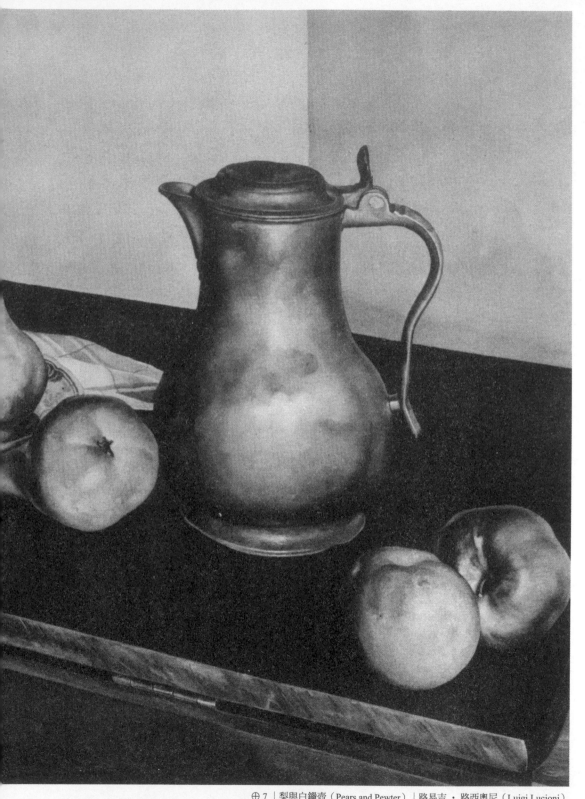

⊕ 7 │梨與白鑞壺（Pears and Pewter）│路易吉・路西奧尼（Luigi Lucioni）

參觀畫展、了解畫壇現況也是尋找創作主題的一個好方法。如果你對抽象藝術感興趣，這可是一個實驗的全新領域，你可以利用設計與色彩做實驗，隨心所欲地創作（⊕8）。如果你覺得有些抽象藝術很醜，你可以想想，自己能否讓它變得更美。抽象畫可以愛怎麼玩，就怎麼玩，在設計上可以用幾何形體或任意形體。你可以用具體或可辨識的形體，再將其分解為抽象形狀。

在閒暇時善用這種實驗來自由創作的人，很容易發現自己也能把某些個人發現，運用在工作上，因此能讓工作有所精進。

不過，有一件事我們千萬別做，那就是：什麼事也不做，只是虛度光陰。這樣其實讓人最感挫折沮喪。我們可能滿心期待，有一天自己可以擺脫現有責任，可以隨心所欲，什麼事也不做。然而閒閒無事做，就是自己最大的敵人。因為沒有成就，就沒有幸福可言。

一 最具「說服力」的具象表現

在選擇繪畫主題時，我們要好好考慮簡潔這項要素。原因是：如果主題簡單，一般畫家就容易上手，最優秀的畫家也能創作出最有效、最有說服力的作品（⊕9）。我們從海報藝術得知，人們從較遠距離觀賞海報時，簡潔能讓一項設計更為「傳詞達意」。我們可以這麼說，畫面愈小，設計就該愈簡潔。如果觀眾可以至少站在三公尺外欣賞畫作，感受整個畫面

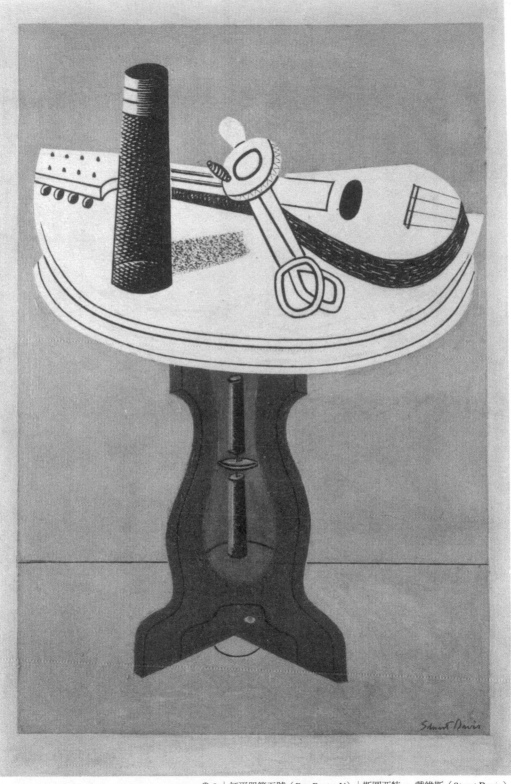

⊕ 8 ｜打蛋器第五號（*Egg Beater V*）｜斯圖亞特 • 戴維斯（Stuart Davis）

效果，那麼畫作或許就能對觀
眾產生最大的影響。如果畫作
是在畫廊展出，那麼畫家就該
考慮到，畫作至少要讓觀眾在
六公尺到九公尺的所見範圍
內，都能達到效果。

　　由此可知，有複雜圖案
和細節的主題就該畫在更大
尺寸的畫布或畫紙上，但是即
便畫面較大，簡潔的圖案仍然
更能突出也更有效果。因此，
畫家在挑選主題時，應該把這
一點牢記在心。畫家要做的
是，簡化自己納入畫面的題
材，不然就是去除不必要的
題材以簡化畫面。跟近處清楚
景物相比，遠處景物通常可以
更加簡化。以風景為例，有時

⊕9 ｜加拿大白色穀倉二號（White Canadian Barn, No. 2）｜喬治亞・歐姬芙（Georgia O'Keeffe）

設計互相交錯的圖案。紙的底色可以代表主要圖案，試著用不同區塊來平衡畫面。一開始，以使用白紙、灰色紙或黑色紙。粉筆適合畫在較深色的紙上。現在，只要以四個明度，開始色調，也可用色彩進行，而且這是培養設計「感」的絕佳方法。在利用任何黑白媒材時，可

學生應該學習不參考實際題材或主題，直接設計抽象圖案來做實驗。這種實驗可用黑白

抽象構圖的實驗方法

而是創作一幅美好的作品。

做的目的不是完整記錄所見，生什麼明顯損失。畫家這樣二被去除掉，也不會對畫面產不同處的題材有多達三分之把一半的雲層去除掉，只保留大小塊面的雲層。有時，分散時，也會為了畫面聚散效果，樣做。在描繪雲層密布的天空形成更主要的大塊面，就會這尤其是遠山連綿一片時，為了遠景的整座山都能被去除掉，

先找出簡單的大塊面，接著找出複雜一點的塊面。注意，在畫這些圖案速寫時，紙張大小不要超過三乘四英寸。雖然你開始速寫時，腦子裡並沒有出現特定主題，但是通常在你一邊畫時，主題就會慢慢浮現。記住，所有圖案的大小和形狀都不要一樣。

我們提到三到四個明度的圖案時，這並不表示要將圖案的塊面做區別。如果有四個分散或交錯的圖案，我們可以將這些圖案隨心所欲切割成許多塊面，不過這些圖案仍然是以四個明度為主。畫面中的圖案可能彼此沒有交集，也可能互相包圍或彼此相鄰。有些圖案可能相當簡單，有些形狀破碎。你在設計草圖時可以隨心所欲，但要記住畫面要維持四個明度。

有些傑作就是以這種方式開始創作。如果你的設計草圖暗示出某項主題，那就設法深入、巧妙處理，把原先暗示的某種主題突顯出來。利用這種抽象手法，後續再增加寫實性。你可以用色鉛筆、蠟筆或粉筆設計草圖。偶而，你會從這些草圖中發現一些珍品。把這些珍品保存到主題檔案中，日後就可能有大妙用。

對尋找主題也有幫助的另一個招術是，利用調色盤上的顏料碎屑，塗到一張紙上，把碎屑緊密排列在一起。然後，把這張紙折起來壓一壓，讓碎屑融成一體，多的顏料被擠出來。紙上保留的顏料就形成你的設計草圖。現在，拿出取景框對準色彩草圖，利用鉛筆在紙上描繪取景框中的方框，標示出有趣的小構圖。然後，把這個小方塊剪下來，貼到灰色紙或黑色紙上。你會發現一些意想不到、既獨特又美麗的構

圖，可以依照構圖的啟發，發展出相關主題。

你還可以利用其他方法進行抽象設計，而且這樣做常能讓你對構圖和主題獲得啟發。舉例來說，以兩張灰色紙，一張比較淺，一張比較暗，再拿一張黑色紙和一張白紙。接著，把這些紙撕成不同大小，放進一個盒子裡搖晃一下，然後把紙片灑出來。拿出取景框來，如果你找到很棒的設計，就拿軟質鉛筆畫到紙本上。你也可以把色紙碎片丟到盒子裡搖一搖，拿出取景框放在盒子上，就可能找到一些很有趣的色彩圖案。

另外，把取景框放到一張大照片上，或許能從中挑選某個部分當成構圖的主題（其實這可能比挑選整張照片當構圖主題還有趣得多）。或者，你可以把取景框東挪西移，試著找出一些迷人的抽象圖案。

隨時留意好題材

翻閱雜誌，也可能找到不錯的色彩題材。或許你看到一個相當大又完整的人像，你可以試著把取景框移動到人像的頭部與肩膀處，或許就能找到肖像畫的構想。同樣地，或許你偶然看到一個很棒的畫面，就可以利用取景框找出其中感興趣的部分，為靜物畫找出絕妙的靈感。

我認識一位畫家就隨身攜帶一個小黑盒子。這盒子的背面有個小圓孔，前面有個長方形小洞，這樣他就能從盒子背面小圓孔，透過前面長方形開口觀看眼前景物。這種做法跟相機取景器類似，是挑選理想畫面編排的一大利器，也有助於排列題材明度。

設計抽象畫面的最有趣方式是，拿一張彩色相片當參考，想辦法只使用照片上的色彩來設計畫面。自己設計形狀和圖案，不然就想辦法把照片上已有的形狀，簡化成幾何形狀和塊面。不要使用透視，也別管立體感，只要努力創作有美感的色彩編排，以及引人注目的設計。選擇一個主要色彩，其他色彩就當背景。

孩童在海邊嬉戲可以成為最吸睛的主題（⊕10）。動物也是畫家描繪的對象之一（⊕11）。母性始終是一項重要主題，其他主題可能取材自人類的各種不同活動，譬如：運動、馬戲表演、農場生活和都市街道（⊕12）。老舊穀倉、別緻古厝和工廠全都是值得一畫的主題（⊕13、⊕14）。

讓取景框中間透視窗口跟速寫草圖的大小一樣。

速寫紙

以速寫紙當參考，預留很寬的框邊，剪妥取景框。

在取景框透視窗口旁邊，標出分格線。

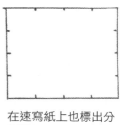

在速寫紙上也標出分格線。

如何使用取景框獲得最佳成效

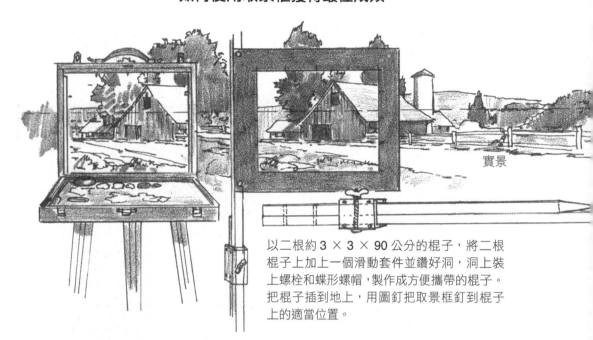

實景

以二根約 3 × 3 × 90 公分的棍子，將二根
棍子上加上一個滑動套件並鑽好洞，洞上裝
上螺栓和蝶形螺帽，製作成方便攜帶的棍子。
把棍子插到地上，用圖釘把取景框釘到棍子
上的適當位置。

小取景框很適合放在眼睛前方，尋找繪畫主題。不過，一旦選定主題後，使用中間透
視窗口跟所畫速寫紙一樣大小的取景框，就更有幫助。做法就是在速寫箱旁邊豎立一
支棍子，用圖釘把取景框釘到棍子上的適當位置，讓速寫紙跟取景框取得一致水平
（如上圖所示）。利用這種做法，你就能一邊速寫，一邊觀看實景，更容易以正確大
小和比例畫出所有物體。如果你在觀看和作畫時，能保持頭部位置不動，那麼你畫的
景物就會跟實景相當一致。

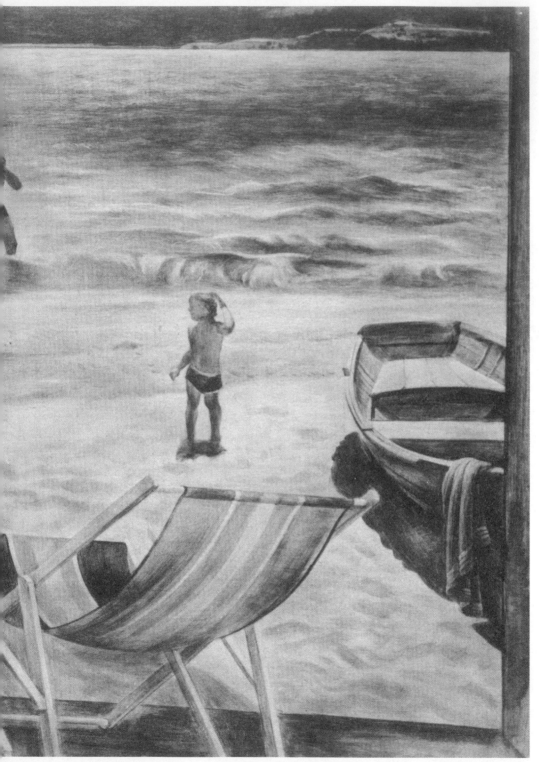

⊕ 10 ｜鴿子（*Pigeon*）｜佐爾坦 · 塞佩湘（Zoltan Sepeshy）

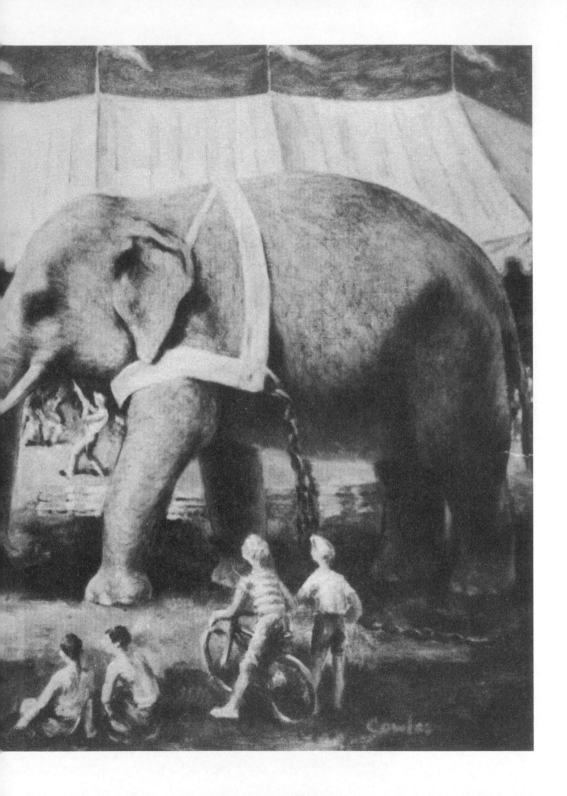

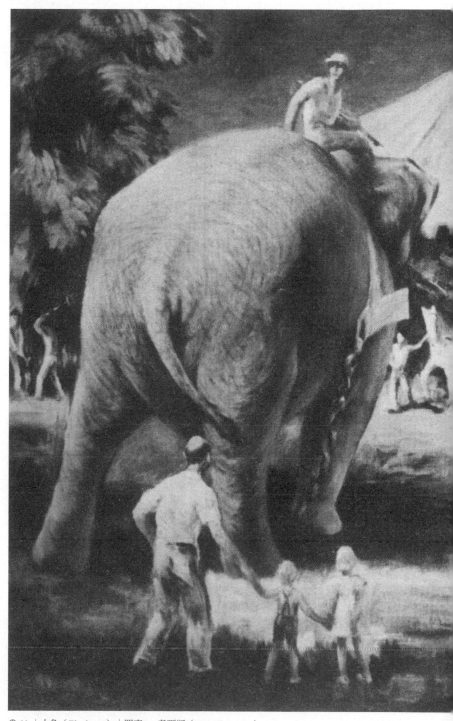

⊕ 11 │大象（*Elephants*）│羅素・考爾斯（Russell Cowles）

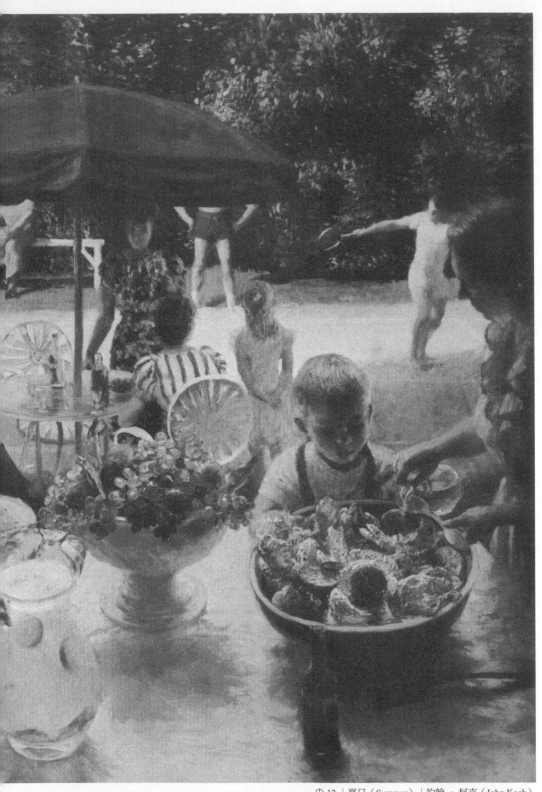

⊕ 12｜夏日（*Summer*）｜約翰・柯克（John Koch）

⊕ 13 ｜瓦屋頂（*Tile Roof*）｜查爾斯・伯齊菲爾德（Charles Burchfield）

⊕ 14 ｜ 都市內幕（*City Interior 1936*）｜查爾斯・席勒（Charles Sheeler）

我們可以歸納人類情感這個類別，畫出自己對希望、信念、慈愛、同情、敬畏、野心等不同情感的詮釋。我們也可以解析悲痛、哀傷、渴望、欲求等感受，其實在以往傑出藝術作品中，畫家們早就深黯此道。

人們的職業也可以作為描繪和頌揚的主題，譬如：農夫、礦工、鋼鐵廠工人等等，任何你想得到的職業都可以入畫。藝術是任由畫家創作發揮，不是任由主題對象擺布。畫家不該認為自己沒有東西可畫，而該努力培養自己對於光影、形體、色彩和構圖的理解，讓自己能做到無所不畫的境界。這種境界並不像表面看來那樣困難，因為世事萬物只因光影和氛圍造成形體上的不同，可以加以研究、編排並放進畫面中。無法描繪實物的畫家，後來可能改以色彩和設計取勝。其實，許多現代繪畫就只是以討喜的色彩圖案和質感為訴求。

傳達某種情感的作品是最吸引普羅大眾的藝術（⊕15、⊕16、⊕17、⊕18、⊕19）。但這並不表示，我們描繪的對象總是人們感性地做著某件事。風景也能傳達周遭景物的氛圍和當下時空的表情，比方說：燦爛的陽光或微光與寂靜。可能是溪流蜿蜒而過的低吟，僻靜清幽的牧草地，雄偉壯觀的夕陽西下，或是靄靄白雪上投射的狹長暗影。另外，沙漠的熾熱刺眼，海浪的狂暴洶湧，微風中的溪水潺潺，還有讓牆面變得生動的花朵，羽翼豐盈的鳥兒和山谷裡交錯的村落，全都是可以入畫的主題。在繪畫時盡情融入就是要發現主題隱含的情感，並設法將其表現於畫面上。這是你自己才能感受和做到的事，沒有人能告訴你要怎麼做。如果技法難不倒你，那麼這種情感反而會成為支持你努力創作的動力，也會展現在畫作裡。

好看的作品 vs. 美的作品

美其實是一股情感力量，如果我們找到技法去表現美，就能讓這股情感被感受到。美可說是無所不在，如果我們用心找，絕對不會錯過美。我們可以在活力氣勢中找到美，在寧靜祥和中發現美，還有性感的美、古怪的美，莊嚴的美和神聖的美。另外，也有基本形狀的美、塊面的美和質感的美，有生物形體的美和古典形式的美。同時，我們生活在包羅萬象的美當中，因此把美視為理所當然，除非我們能專心去發現美，否則我們甚至無法意識到美的存在。我們甚至可以這樣認為，一般人只要視力沒有問題，就能在三公尺內發現美。

即便世界是荒蕪一片的沙漠，仍能從中找到美的足跡。我有一位朋友就只畫沙漠。對他來說，沙漠美到讓他用盡餘生都畫不完。他發現的美可說是他的信仰，而美也讓他找到先前沒有的赤子之心。

既然美是如此無所不在，我們怎麼會認為無物可畫呢？

「好看的作品」和「美的作品」，兩者之間存在一個極大差異。好看的作品通常內涵不足，沒有真正深入或忠於自然之美，就像有好看色彩組合的刺繡或壁紙上的設計花紋。我們發現有些「好看的」明信片，比方說：小幅植物版畫，童書裡的圖片，這類畫作有其功用，

⊕ 15 ｜前哨（*The Outpost*）｜威廉・索恩（William Thon）

⊕ 16 │靜夜（*Quiet Evening*）│霍布森・皮特曼（Hobson Pittman）

⊕ 17 ｜卡茲奇山之冬（*Winter in the Catskills*）｜朵莉絲 · 李（Doris Lee）

⊕ 18 ｜近憂（*Trouble Ahead*）｜馬傑利・雷爾森（Margery Ryerson）

⊕ 19｜紫丁香（*Lilacs*）｜恩尼斯特・菲納（Ernest Fience）

許多印製品都裱框販售，為人們居家生活增添美感。但是，這類作品並不屬於藝術的範疇。藝術作品要有內涵和美，就必須以事實為依據，而且不容妥協。

顯然，畫家必須巧妙地讓自己置身在某種最能激發本身靈感的美景中。如果你住在美國，不管在哪一州，都跟源源不絕的自然美景相距不遠。這些美景就足以讓畫家畫上一輩子。

美國東岸有美麗多變的大西洋海岸，紐約和新英格蘭北部有綿延的山脈、蜿蜒的溪流與森林，四季變化之大跟西部景色形成對比。還有破舊的農舍和風景如畫又有歷史意義的村落，簡直四時美景皆可入畫。

美國中部的景色不像東部那樣多變，也沒有歷史遺跡，卻有高低起伏的農田，以及農作物更替，在色彩與特徵上出現變化。往北走你會看到湖泊沙丘和林地，往南行則有大農莊和熱帶果園，樹木更為繁茂的綠蔭山區，以及充滿奇妙魅力的沼澤地。

美國西部大多是地形險峻的未開拓地區，有人去樓空的鬼城、礦坑和牧場。沙漠則有自己獨特的美，而幅員廣大的山區和景色壯觀的海岸也一樣。

這一切美景無須因為所謂的「精緻藝術」（sophisticated art）而遭到遺棄，依然可以是現代藝術或任何藝術的基礎，就看美國畫家們如何善加利用。我們千萬不要犯這個錯：認為

藝術可被歸為單一類別。現在還只支持具象藝術（objective art）的畫廊，不應該將非具象藝術排拒在外，當代藝術博物館高層也不該漠視抽象藝術。藝術不該像定額配給某種咖啡、香菸或食物那樣，只以某種風格定額配給於普羅大眾，而把其他風格排除在外。

藝術本身遠比任何藝術家、藝術品經銷商、博物館高層或藝評家還要偉大。以藝術來說，作品總是比創作者更為重要。沒有什麼事情無法追求好、還要更好。就連同一位畫家的作品，只要畫家活得夠久，努力發展個人才能，作品就會日益精進。至於那些以為藝術已經達到極限的人，就出現創作水準停滯不前的徵兆。我們必須知道，藝術絕不可能停滯不前，也不會達到無事可做的狀態。真正的美絕不會落伍過時，真正的美或許會因為時尚風潮而受到打壓，遭到詆毀和遺忘多年，但是日後一定會再被發現並重拾光環。原因就是，美存在於人們心中。

3

統合感
Unity

使畫面產生關係與平衡

在畫作中，統合感是一項無形特質，雖然我們很難說明達成統合感的具體步驟，但是我們可以建議大家該怎麼做。每幅畫在統合感這方面都有自己特有的問題，但是對於主題的初步構想始終很重要。

顯然，統合感必須從圖案和設計開始著手，要讓畫面各個區域產生一種關係與平衡。這種平衡既跟明度分布（亮色調、中間色調和暗色調）有關，也受到各區域的配置及數量與整體設計的關係所影響。要讓畫面中的亮部跟暗部產生關係，可以利用下面這二種做法：一是藉由對比，二是透過介於亮暗之間的中間明度。透過這類運用，我們就能形成塊面和主題的設計。大自然早就把這些關係安排妥當，呈現在我們眼前，只是大自然呈現給我們太寬廣的景色，也不保證全景中某個部分納入取景框時，這特定區域內的圖案能產生美的平衡與好的設計或編排。畫家必須能在自己選定的主題中，創造這種平衡與設計。這就是為什麼，我們如果沒有刻意朝這個方向努力，就無法期望產生好的設計。這也是我們發現自然景色時，很少將其如實重現的原因所在。

我們必須學會的首要重點是，訓練眼睛先觀察塊面，而且這些塊面多少還算完整。換句話說，我們必須等到稍後再考慮塊面內部的明度變化、再突顯暗部的特徵，一定要等到將平面圖案的設計建構好，再來增加這些要素。接著，當我們把畫面分解為平面、色彩和細節時，

我們可以把這個基本設計牢記在心，讓後續進展有所依據。利用這種做法處理畫面設計，你就會發現要讓平面圖案產生立體效果，或融入背景顯現空間感，所需增加的東西其實少得驚人。通常，我們不必對圖案裡的明度做太多改變，只要改變色彩就能做到這一點。

後愈往遠處，形塊變得愈簡單柔和，也愈模糊不清。

尤其是畫風景時，中間地面和遠景更是如此。前景要畫的細節和要強調的東西最多，然

畫靜物或許是開始研究構圖與圖案的最佳方式（⊕20），因為在畫靜物時，不必太專注於空間與深度，可以馬上專心研究圖案。畫家要利用靜物實驗，就該備妥幾件厚重的布簾。至於布簾要選什麼顏色，可是一門學問，不過，其中一件布簾應該是暗色調，但不是黑色，另一件是中間色調，第三件是較淺的中間色調，第四件則是亮色調，但不是白色。一次應該用到兩件布簾，一件當桌布，一件當背景。

描繪淺色靜物時，挑選暗色布簾為背景才合理；描繪深色靜物時，就以淺色布簾為背景，才能提供所需的對比。同時描繪淺色和深色的靜物時，就使用中間色調的布簾。進行這兩種實驗並利用不同色彩，直到跟所用靜物建立最恰當的圖案、色調和色彩關係。不適合選用黑色和白色的布簾，原因是應該保留亮部和暗部，用來突顯主題。

既然主題的統合感最重要不過，現在我們就花一點時間，談談線條的統合感。基本上，

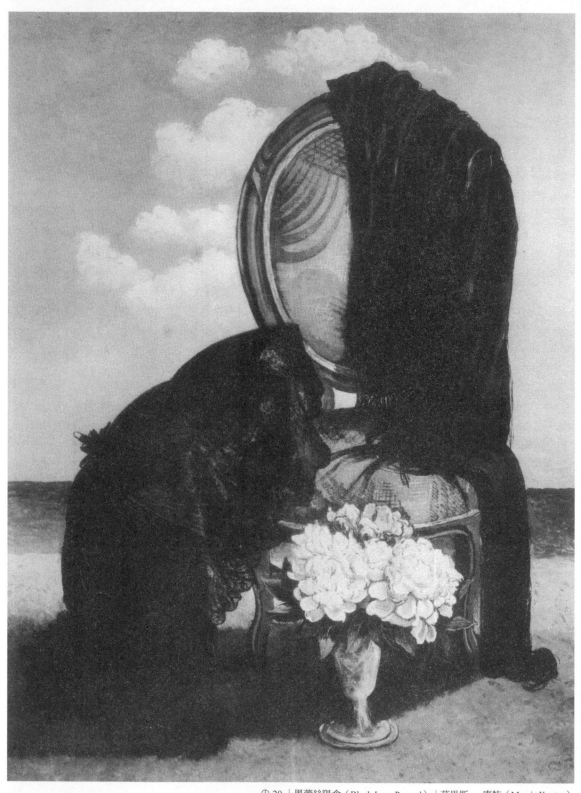

⊕ 20 ｜黑蕾絲陽傘（Black Lace Parasol）｜莫里斯 · 康特（Morris Kantor）

每張畫都是由線條組成，只是有時候未必能明顯看出。以構圖配置來說，主題中的所有線條都彼此相關，也跟所傳達的氛圍有關。水平線跟畫面的穩定有關，垂直線則跟延伸有關，對角線增加畫面的戲劇性，曲線則產生一種優雅的動感。曲線愈大，所表達的能量和動作就愈大。根據所使用的線條，以及線條筆觸的輕重，就可能表現出從平靜悠閒到暴力動作等截然不同的主題。由此可知，巧妙運用線條就能產生無限的變化。

線條可能潛藏在塊面裡，或在塊面的變動中，或是塊面內部或邊緣的實際輪廓。在平面畫布（畫紙）上，任何形狀的分界線會產生一種穩定感或某種動態。眼睛會跟著線條（任何線條，不管直線或曲線）移動，停在不同直線的交會處，或是不同直線會合成一點的位置上。從單一點發散出的線條會讓眼睛注意到那個點，這是建立構圖中不可或缺的焦點或趣味點時，可以善用的一項重要利器。

在大自然中，我們常會發現明度的統合感，不同景物的明度搭配得天衣無縫，只要這些色調是在我們所能感知的顏色範圍內，我們確實可以將所見的明度如實表達。我們當然也可以接受把所見生物的輪廓照單全收，但是這些輪廓也必須巧妙編排成一個有韻律感的圖案。畫面中的人物要呈現優雅律動的線條（⊕21），動物要經過巧妙編排或設計，融合為畫面的一部分。陸地和樹木及其他植栽的輪廓也要跟整個設計做搭配。

當設計中的中間色調碎形減到最少，而以面積較大且色調相近的塊面，取代其他簡單的

相同色調，這樣才能讓設計發揮更大的效果，因為色調相近的大塊面，最能突顯效果與簡化的美。對比愈大，效果則愈強烈也愈戲劇化。描繪的塊面明度愈接近，呈現的主題就愈節制寧靜。統合感可分為溫和與強力這兩種。跟明度對比強烈時不同，明度接近讓形狀和輪廓更有變化，不會打亂及破壞統合感。但有一點我們可確定：主題的對比愈大，圖案就該愈簡化。

這道理也適用於色彩上。當色彩明度愈接近，就能運用更多種色彩創造出美的效果。而對比強烈的大色塊就很容易過於搶眼，讓人難以忍受。要利用色彩達到統合感的一種做法就是，採用一個色彩作為主題的基調，在調色描繪主題時都加一點基調。

要找出塊面的色彩明度，最好的方式就是在調色盤上或另一塊板子上，利用不同色系做實驗，這樣你就可以隨意畫出各種明度。在戶外寫生時，你可能無法畫出眼前見到的所有明度。你必須決定是要捨棄最亮或是最暗的明度。但請記住，畫面中的高明度才是讓畫作成功的條件，人們通常不喜歡灰暗和沉悶的畫作。我個人始終認為，低明度不像高明度那樣容易被省略。以肖像畫來說，如果為了維持畫面亮部的明亮，而必須將所見之物畫得比原本更暗一些，只要你讓該亮的地方亮，這樣做其實沒什麼關係。戶外寫生的情況或許正好相反。主題的整體亮度和空氣感可能會讓天空的亮度減少，對比降低，但這也避免畫面變得像一八八〇年代和一八九〇年代的畫作那樣厚重灰暗。現在，那些年代的作品大多都被放在博物館儲藏室裡面壁閒置。畢沙羅（Camille Pissarro）、莫內（Claude Monet）和梵谷（Vincent van Gogh）為了擺脫那種沉悶畫面，才紛紛轉向色調明快的印象派。

好畫作具備「一致性」

在考慮設計的統合感時，要注意的另一項重要要素就是：一致性（consistency）。不管你的主題是具象或抽象，要創作出一幅好畫，畫面就必須具有一致性。如果是走寫實主義的畫風，畫作至少應該貌似真實。這種一致性似乎一直存在於大自然中。舉例來說，各個季節在形狀、色彩和質感上都有自己獨特的一致性，讓人可以很快辨識出季節。樹葉在秋天會改變顏色，地面也出現變化，草地的鮮綠色也伴隨綠葉消失不見。隨著落葉灑滿地，地面出現紅色、棕色和低色調的黃色。而且，因為這些落葉轉為暖色，原本在夏日看似藍色的山景，現在也變成紫色，因為藍色大氣無法像吸收綠色那樣吸收紅色，而藍色與紅色混合就形成紫色。由於陽光照射在較暖色彩上會更耀眼，因此秋天的陽光看起來就更偏金黃色。

靜物畫在明度上的變化，本來就比風景畫要豐富得多。靜物畫為了取得良好效果，可能會以較高或較低的色調表現，譬如：把畫室窗簾拉高或降低主題物上的光線。其實，你可以是在某個灰暗的陰天開始進行一張靜物畫創作，後來又在某個晴朗好天氣繼續畫這幅靜物畫，這時你發現所有亮部與暗部的明度都要提高，深色或暗部看起來似乎比原先更暗一些。那只是因為光線增加亮部與暗部之間的對比。暗部會聚攏直到變成全暗，昏暗的光線是評定畫面的好標準，如果在昏暗光線下，圖案和設計都還看得出來，你就能確定觀眾在光線充足時，一定看得到這些圖案和設計。

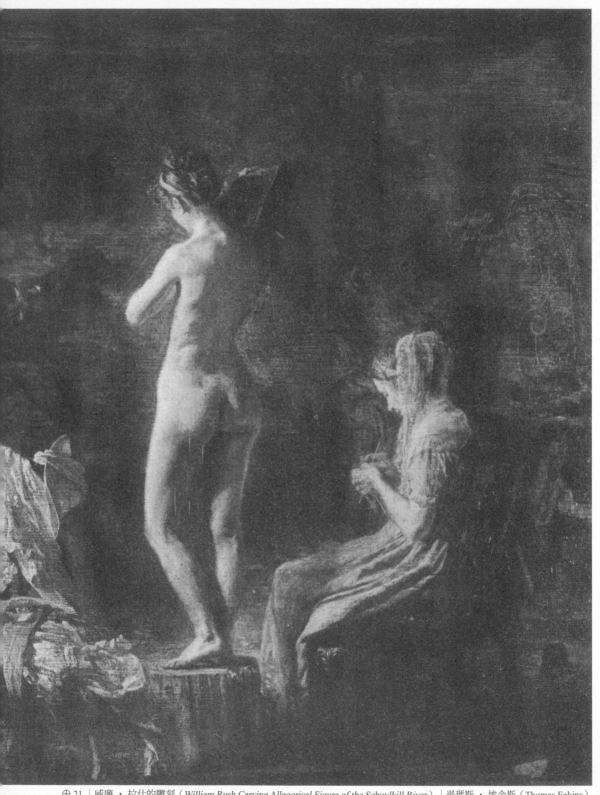

⊕ 21 ｜威廉 · 拉什的雕刻（*William Rush Carving Allegorical Figure of the Schuylkill River*）｜湯瑪斯 · 埃金斯（Thomas Eakins）

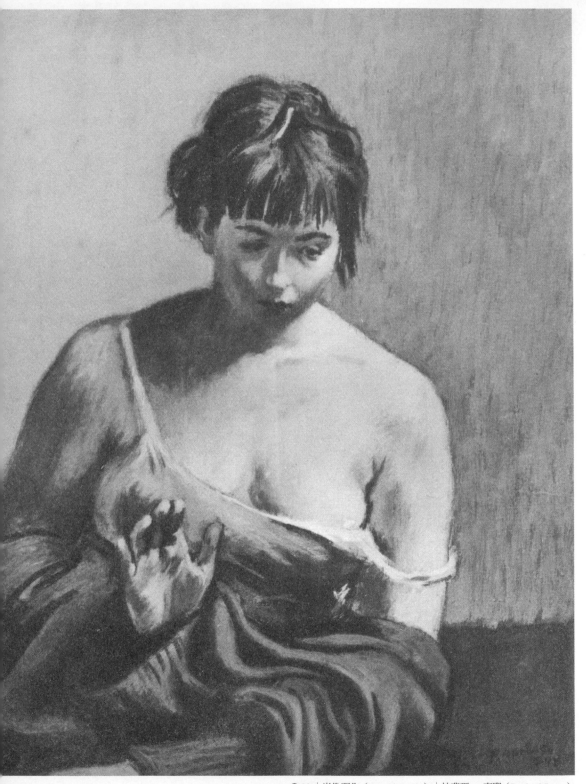

⊕ 22 ｜肖像習作（*Portrait Study*）｜拉斐爾・索耶（Raphael Soyer）

冬天的顏色就是一片灰褐色，即便是出現在亮藍色的天空和光線刺眼的白雪等鮮明對比中也一樣。

春神降臨，色彩開始繽紛起來。冬天的灰褐色中，夾雜一些剛出現的亮麗色彩。冒出新芽的樹木上出現更多紅色，新長出來的草地和苔蘚變得明亮，而陰暗的濕地則跟天空形成較大的對比。

盛夏常吸引畫家去海邊寫生，或尋找田園風光以外的主題，因為盛夏景色常是一片綠油油，色彩比較缺少變化。畫家會找農舍、磨坊、穀倉、馬棚為描繪主題，避開以綠色為土的田野和森林。另外像溪流、停滿船隻又有美麗倒影的碼頭景色、岩石與浪花這些饒富色彩與動感，也是畫家們喜愛的夏日主題。不然的話，還有靜物和花朵可畫，或是畫畫肖像和人物，也夠畫家們忙上一整個夏天。

觀察力敏銳才能看出對畫面如此重要的一致性（⊕23）。因此，我想試著以安德魯・魏斯（Andrew Wyeth）的作品做說明。魏斯是當代最受歡迎的美國畫家之一。他的作品不僅受到普羅大眾的喜愛，也受到畫家和最嚴屬畫評家的青睞。原因就是，魏斯的作品呈現出觀察的趣味，而且從整體到最細微處都經過精心安排。魏斯在平凡事物中發現戲劇性和興奮感，也證明畫家若有足夠的洞察力，要找尋繪畫主題，根本無須遠求。

以光線來說，一致性意指主題受到同一光源的照射，各明度都跟這個光源有關。在大自然中，萬事萬物似乎都適得其所，有自己的明度階，除非畫家懂得以大自然為師並從中尋找線索，否則畫家畫出的明度很可能會顯得跳動過大，色彩也過於暗淡。光源的一致性不只跟明度有關，也跟方向有關。光源的方向決定哪些平面是全亮，哪些平面是半亮，哪些平面在陰影中。這個原理正是作品傑出與平庸的區別。

如果有兩個光源，問題就更難一些，因為必須考慮到兩組明度。當光源超過兩個時，畫家難免會不知所措，最好等到光線狀況改變，或挑選其他景色或主題去畫。

如果光線明亮，反射光通常會讓過暗的陰影變亮一些。在畫作中，反射光可能比直射光還美得多。反射光能讓形狀呈現出來，尤其是跟比較單調的淺亮塊面形成對比。

如果我們能分辨出直射光和非直射光的特性，在畫布（畫紙）上精準地詮釋這些特性，那麼我們的畫作應該就會具備統合感。我們或許認為，如果光線正確，明度正確，光線就能賦予畫面一種統合感和明度。而且，光線和色彩都能表現質感。因此，如果光線正確，但畫面還是不美，那一定是設計、草圖或圖案出了差錯。

每張畫應該呈現出風格的一致性。抽象畫應該一以貫之地表達抽象，寫實應該維持栩栩如生的效果。雖然或許有例外存在，但我深感懷疑，若要在同一張畫裡，混用抽象和寫實兩

種手法，或是加入其他任何手法，真能達到令人滿意的效果嗎？

如果畫家在創作一張畫時有一個中心構想，就要讓整個畫面呼應那個構想。不過，要避免千篇一律，過於傳統的畫作會淪於平庸制式，為了增加畫面的趣味，畫家就不能太過隨性。事先構思畫面對比是很重要的。在畫靜物時，一件精緻的珠寶配上一些破舊褪色的拖鞋，就可能激起觀眾的想像。但是在畫肖像畫時，畫女性穿金戴銀坐在凳子上削馬鈴薯，畫面就可能顯得格格不入，完全失去一致性。

設計缺乏一致性，就會減損美感。同前所述，抽象形式就該搭配其他抽象形式，寫實畫風就該以寫實形式為主。若是寫實風格變成抽象，那麼主題的所有寫實對象就該受到同樣對待。以寫實手法來描繪無生物題材，看起來可能有點像是美化的卡通畫。

從精神或情感層面來看，一致性只是好品味和常識罷了。沒有什麼東西能阻止人做出荒謬的事，如果有人這麼做，當然是他自己想這麼做，我們都有同樣的權利。

另一種一致性跟主題的處理方式有關。平面處理是一種做法，球狀或立體是另一種做法，而且這兩種做法似乎不太搭，只不過我們看過許多畫作設法這樣做。我們看到球狀從平面中出現，譬如頭戳破一張紙板冒出來，身體從石牆中浮現，或是有立體感的雲朵飄在平面建築物上方。我在很多畫作裡，看到很多球狀煙霧從完全平面的火車頭上冒出來，如圓球般的頭

⊕ 23 ｜玉米田（Seed Corn）｜安德魯 · 魏斯

顯就掛在完全平面的裝扮和身體上方。這似乎跟藝術破格（art license）的自由無關，只是讓畫面看起來欠缺一致性。如果把頭也畫成平面，就像早期埃及藝術那樣，整體來說會比較合理些。

我們經常看到著重描繪平面的畫作，反而比過度表現立體感的畫作，更能發揮效果。基於同樣的理由，以建築學來說，浮雕通常比完整雕像來得美。因為浮雕跟建築物的平面更相稱。唯有在雕刻物體跟平面分離、被放置在台座上作為紀念塑像時，才需要完整的三維立體感跟空間呼應。

一　恰到好處的創作

另外，我們還要時時留意主題設計過度「僵化」，導致無法變通。補救之道就是利用一、二個意外效果，提供令人滿意的對比。事實上，這種看似意外的效果也可以事先安排。只要善用技法，刻意不把畫面的每個部分完成即可。就像雕刻家常在雕像某處留下鑿刻的痕跡，尤其是在衣服或褶皺垂布上，這種刻意未完成的處理反而增加美感，而非減弱美感。所以，畫家也可以利用畫筆這麼做。在肖像畫中，衣服就不必畫得像頭那麼完整，在靜物畫中，只要把其中一、二朵花畫多一點細節和完整些，其他就可以輕描淡寫帶過，或是物體背後的布幔可以不像物體畫得那麼完整。因此，事先安排好的對比，在繪畫上占有相當重要的地位，並不會減損畫作的統合感。

有位老師跟我說過，畫面應該暗示出那張畫是畫家在心情愉悅下，恰到好處的創作。其

實，這一點很難做到，因為我們總想把細節通通描繪完畢才罷手，甚至連手指甲、地上的小

石頭都要畫出來才甘願。當一個區域的明度正確，色彩也協調，我們就可以在每樣東西都描

繪完成前就收手，在形狀上稍微率性些。為了保留某些形狀顯示出未完成的美感，我們必須

在一開始時就用簡單塊面手法來處理形狀，也利用這種手法處理主題並同時完成作品，而不

是一區一區零碎完成。一次只完成一個部分，畫面就不太可能出現即興和生動的趣味。可以

的話，我們必須時時牢記，自己正在畫一張畫，而畫面的每個部分，都要跟整體設計巧妙搭

配。

4

簡潔及如何化繁為簡
Simplicity and How to Achieve It

一 在小草圖中展現主題

要講究簡潔和明晰，就必須從主題本身開始著手。在挑選主題時，我們應該先考慮主題在小草圖中能呈現何種效果，通常這裡指的小草圖，大小不超過五乘七英寸（約三十二開）。

所以，我們要自問：眼前的題材能放進這種大小的草圖中嗎？在草圖中，某些重要細節會變得太小嗎？如果畫小草圖要大費周章，那麼我們可以確定，一開始就選錯主題了。切記，能在畫廊或一般住家客廳牆上展現效果的任何主題，也可以利用五乘七英寸大小的草圖，以至少一‧八公尺的觀賞距離，判斷草圖畫面的效果。

即便我們在小草圖中，通常只是大略畫出主題的輪廓和形狀，但是圖案應該簡單繪製，讓整個設計在三公尺外還看得出來。如果小草圖能做到這樣，我們大概就能確定，不管在任何狀況下，即使草圖設計出現在較大的畫布（畫紙）上，一樣能發揮效果。在開始投注心力進行較大創作前，我們當然有理由先針對任何主題，做些小小陳述。

假設你通常是在室內完成大多數油畫創作，那麼你就需要到戶外風景速寫，利用這些草圖作為創作參考。在戶外寫生且時間有限的情況下，你可以只針對色彩畫一張小速寫，還可以利用鉛筆速寫描繪細節或是現場拍照，這些都能為創作畫作提供更棒的原始資料，也比當場畫出一張精細的初步畫作要有用得多。如果你的速寫工具箱夠大，就可以帶大一點的筆去畫。記得，速寫時專注在色彩、色調和圖案上，細節就留給鉛筆和相機吧。

既然我們在最後創作畫作時，必須簡化大多數主題，那麼我們最好在畫草圖時，就開始把一些東西去掉。如果你參考照片作畫，你隨時可以視畫面需要，在最後構圖時再把細節加上去。

我從戶外寫生的經驗學到，畫家在光影開始變化前，最多只有一小時可以作畫。如果你想要畫比較久，那就必須來回把草圖的色彩「變暖」，因為後續的光線會讓色彩趨向寒色，原先的色彩關係就會失衡，草圖也會愈畫愈糟並且失真。

有時候，下午稍晚的暖色光線，會把主題襯托得更美。在這種情況下，就不要改變草圖上原有的色彩，寧可重畫一張草圖或拍幾張彩色照片當資料。重點是，最後在創作畫作時，不要把兩個不同時間的色彩混在一起，挑選其中一個時間的色彩並貫徹到底。下午一點的光影和色彩，絕對無法跟下午五點的光影和色彩搭配。如果你想表現傍晚的效果，那你可以把時間拉長一點，提早一點畫並刻意把色彩畫得比所見色彩更暖一些。不過，這樣做當然需要經驗豐富和技巧純熟，尤其是也要預留空間拉長陰影。因為當下午漸漸接近傍晚時，色彩改變了，陰影也跟著改變。

▌簡化眼前所見，或挑選簡單的主題

一開始就挑選簡單的主題作畫，我們就能為自己省下不少麻煩。除非把許多東西去掉或

減到最少，否則包含太多樹木、岩石、山脈、人物、動物、建築物、雲朵或其他物體的景色，就會變得太過複雜。即使景色很吸引你，也要將其中一些較為統合的景色加以分群，形成簡單圖案來檢視。舉例來說，有幾千棵樹的山坡就能這樣分群，暗示出二或三種圖案，只要用乾筆畫上幾筆就可以。而且，這種簡化的可能性有無窮的變化。

圖案愈複雜精細，在畫面上占的面積就愈大，因此畫布（畫紙）大小應該跟主題的複雜程度搭配。複雜圖案可以跟簡單圖案形成對比，產生很棒的效果。但是，跟簡單有戲劇性的設計相比，如果畫面太過複雜，常會讓人眼花撩亂而失去效果。

同前所述，畫家應該從這兩種做法中擇一進行：簡化眼前所見景物，或是挑選較簡單的主題。不然的話，畫家也可以選擇只將所見景物的某些部分畫出來，而不是把整個主題都畫出來。舉例來說，畫家可以只畫穀倉，而不是整座農場，或者只畫穀倉的一部分，以及穀倉前面的一、二隻動物。業餘畫家的通病就是想把太多東西塞進畫面，然而經驗老到的畫家知道，只要專注於眼前景色中最有趣的部分。繪畫跟寫作很像，一本書的章句可能太過繁複冗長，讓急於知道故事情節的讀者看愈火大。就算是很健談的人也可能講到細節瑣事，就說個不停而忽略重點。畫家當然也可能犯同樣的毛病。

畫家可以超越彩色攝影逼真效果的做法就是，利用塊面和分群，創造出先前並不存在的設計。寫實藝術或具象藝術要繼續發展，主要仰賴某種創意。相機已經取代盲目照抄大自然

景色的那種繪畫，畫家應該把眼前所見的精髓畫出來，而不是把外在景象全數凍結在畫面上。

畫家必須仔細分析主題，找出賦予主題生命之物，並發現主題為何讓他感興趣，以及自己為何想畫這個主題。如果畫家對主題的設計或自然圖案最感興趣，就該把這一點強調出來。如果畫家主要是因為色彩感到興奮，就繼續以色彩作為整張畫的靈感。有時候，主題呈現出一種迷人的設計、建築物的巧妙結合、或是人物帶有律動的群聚，但是色彩卻太過無趣。這時，畫家可以善用所想要的形狀，透過破壞或加強色彩來增加畫面的明亮感。因此，畫家必須想方設法，運用好的色彩來搭配好的設計。

仔細分析主題就像在拆解一台性能不好或不太令人滿意的機器。如果某些部分運作不當，我們就用新的零件加以取代，我們清除灰塵，把所有組件再裝回去，那麼這台機器就能更有效運作。在大自然中，很難找到一切都恰到好處，完全無須修改的主題。畫家在仔細分析主題時，必須再三考慮，決定哪些是真正讓主題發揮效果的必要部分，也必須把其他部分去除掉或減到最少（⊕24）。

畫家檢視一項主題，決定如何利用主題產生一張好畫時，創意過程就扮演相當重要的角色。畫家這樣做時，其實就跟在看其他畫家的畫作時無異，他會自問：如果重畫，怎樣讓這張畫變得更好。畫家把眼前所見以個人創意觀點表達。以這種方式處理大自然景物時，畫家可能會對自己這麼說：「這裡有可能出現豐富對比，這裡的主題需要使用相當明亮細緻的色調。」而且，畫家通常會從自己特殊技法的觀點來思考主題，譬如：主題A可能要以較強的

底色表達，主題B可能是色彩或形體上的微妙並置。誰知道畫家究竟在想些什麼呢？但是，我們確實知道我們滿心期待創作一件藝術品時，就有一股難以言喻的興奮感油然生起。

整體與焦點

更常見的情況是，完成的畫作無法達到畫家原先的預期。這可能是因為畫家在構想畫作時，壓根兒沒想到可能會有的突發狀況。畫家專注於實際明度、色彩或形體時，原本期望的一些效果突然不見了。畫家當初檢視所想畫的景色，透露出統合感和美感，一切也符合原先所見。可是，一旦實際執行就開始出現變數，執行只是能力和理解力的陳述。先前的觀察取景是全然視覺化的過程，而實際執行則是徹底講究技法的過程。畢竟，能將眼前所見全然表現出來，這種技法境界誰也達不到。

我們也必須領悟到，我們起初對景物的評估，通常只是檢視整體，也受到整體所感動。之後，當我們開始創作，可能逐漸注意到先前忽略的小東西。我們把心思放在這些愈來愈難搞的細節上時，就忘記原本的印象，也就是當初讓我們決定挑選這個主題的重要印象。在那個時候，就存在著錯失良機的風險。我們的手可能變得沉重，原本的興高采烈淪為沮喪和挫折。這時，唯一的對策就是，休息一下，再試一次。看看你是否能記起，自己在哪個地方開始出錯，在什麼時候開始把第一印象忘記。看看你是否能把妨礙你延伸第一印象的每樣東西都省略掉。把那些東西通通去掉，只保留你認為必須出現在畫面裡，讓畫面產生戲劇性又能

⊕ 24 ｜危險（*Danger*）｜湯瑪斯 · 班頓（Thomas Benton）

讓人看懂的東西。如果你的主題是一棟建築物，或許你一開始沒注意到那棟建築物有多少個小窗戶。為了避免畫面太過雜亂或擁擠，你或許可以在作畫時，跟建築物本身的主要明度相近。如果你選的景色包含一大片海洋，你或許可以在作畫時去掉許許多多小波浪，專心描繪較大的圖案，來改善畫面的美感。在人物習作時，手通常比較棘手，雖然不能把手去掉，但是有時總能以印象派手法暗示手指，或是以握拳姿勢表示，藉此簡化這個棘手問題（⊕25）。你可以檢查一下，找出主題中可去除的許多小物，讓畫面回歸到較大、較簡化的構圖。

我們的分析能力是一點一滴累積起來的，無法光靠定律和公式取得。定律和公式或許有幫助，但是由品味和經驗主導的智慧，才真正對我們最有幫助。我們可以跟著老師學習一段時間，但事實是，世界上沒有哪位老師不受限於自身的觀點與能力。目前的教育很重視藝術，坊間有許多藝術學校和暑期課程，讓業餘愛好者和新進專業畫家研讀學習。但問題是，這種學校和課程能教學生多少創意？創意是與生俱來的，不然就是由個人本身持續不斷的興趣、研讀和努力而培養出來的。

除了為簡化而減少畫面中的資料數量，我們當然也該注意並好好留心自己放進畫面的資料。我們發現許多畫家，尤其是有商業創作經驗的畫家，都有非把主題各部分完成的傾向，這樣反而導致各部分的重要性一致。也就是說，主題的各部分都是主角，太多要素爭相搶奪觀眾的目光。由此可知，在畫面中找出一個關鍵主題構想並加以強調，是再迫切不過的事。

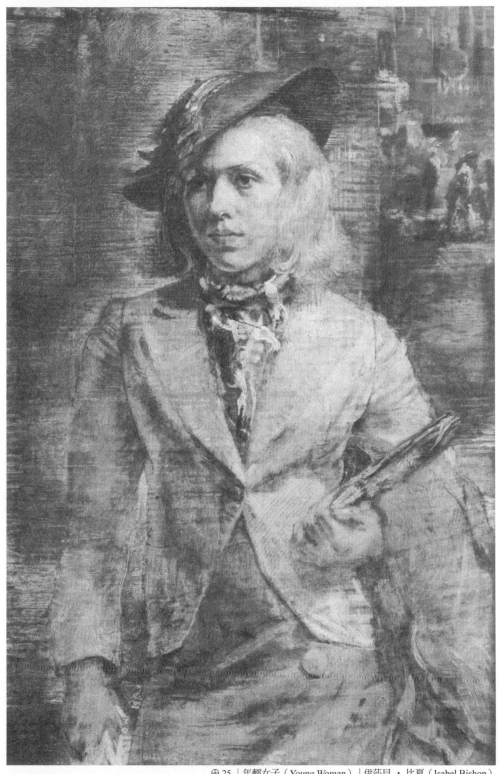

⊕ 25 ｜年輕女子（*Young Woman*）｜伊莎貝・比夏（Isabel Bishop）

所有畫作都該有一個焦點，這個焦點可能是你認為對主題和設計最為重要的某個物體或某一群物體（⊕26）。所以，在焦點區要有最鮮明的細節或色彩，其他地方就弱化些。如果其他部分太引人注目，就把亮部和突顯處去掉一些，讓明度更接近些，把邊緣模糊掉或減弱色彩的鮮豔度。

一 化繁為簡的方法

簡化的一項重要工具就是，盡可能把圖案或色調區域當成平面看待。不該讓圖案或色調區域被拆解成許多明顯的平面或被過度立體化。把亮部當成一個平面，中間色調區當成另一個平面，而陰影（暗部）當成第三個平面，只要簡單地畫出這些平面即可。我的意思不是說，這些塊面應該單調又完全均勻。事實上，這些塊面可以有、也應該有色彩變化。但是，如果你把整個亮部當成是整個暗部的對比物，把中間色調當成是統合這兩者的一項工具，那麼畫面就會更簡化，效果通常也會更好。

強調出平面和簡化，就傳達出海報藝術的影響力。雖然一張畫不該看起來像海報，但是我們還是可以從海報藝術學到一課。我們太常看到一張畫因為畫了太多不同明度階的微妙變化，而讓整張畫效果大減。當畫作的圖案區別不大又不太強調設計時，從某個距離觀看畫作時，即便明度變化豐富也看不出效果。圖案中可能有精細變化，明度改變可能很微妙，但是整個設計應該以更強而有力的圖案包含這些細微之處。或許，沒有哪位畫家比尚．柯洛（Jean

Corot）更懂得善用明度的微妙變化，但是仔細檢查柯洛的作品就會發現，他對圖案和設計有自己的獨到之處。事實上，他的作品似乎總是以設計為準則。

寶加（Edgar Degas）是另一位以圖案、色彩與設計見長的大師，他的粉彩筆畫就是破碎色點（broken color）技法的圖案，而且圖案幾近平面，卻富含明度相近的不同色彩。只要對畫面設計有幫助，他就會毫不猶豫地讓人物消失（⊕27）。

霍華德・派爾（Howard Pyle）是率先悟出經過編排的圖案，對畫面有多麼重要的美國插畫家之一。我們如果仔細研究派爾的作品就會發現，他對於保留亮部、中間色調和暗部做過深思熟慮，通常把這些部分區分為大塊面。在某些畫作中，他將亮部和暗部變成一種灰色調；在其他畫作中，他將中間色調和亮部放進以暗部為主的區塊。他利用四種明度讓我們知道下面這些組合：

- 亮部襯托出中間色調和暗部。
- 淺灰色調襯托出亮部與暗部。
- 暗灰色調襯托出亮部、暗部與淺灰色調。
- 暗部襯托出亮部與灰色調。

這就是在畫面中形成圖案的關鍵。整個區域可能被暗部圖案的陰影包圍住，或留下亮部

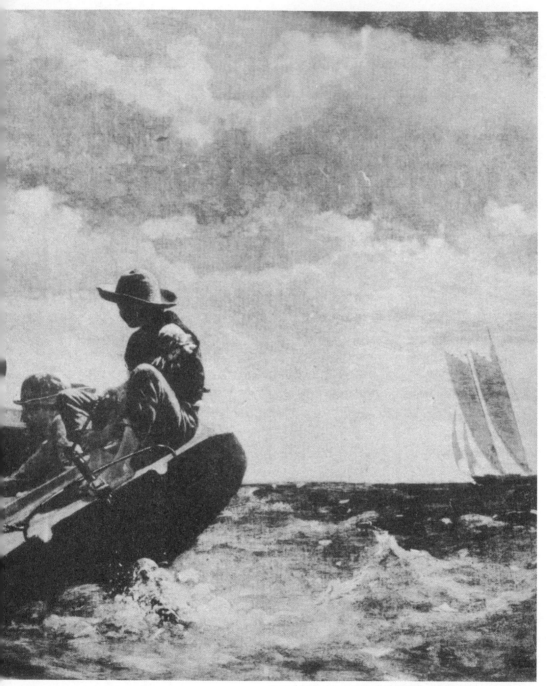

⊕ 26 ｜風起（*Breezing Up*）｜溫斯洛・荷馬（Winslow Homer）

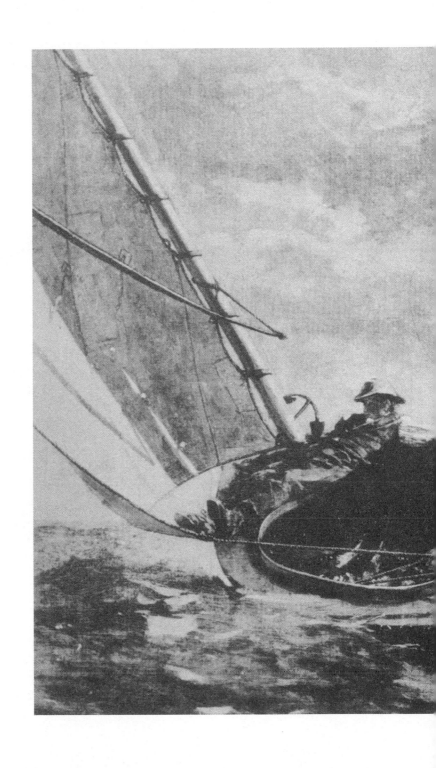

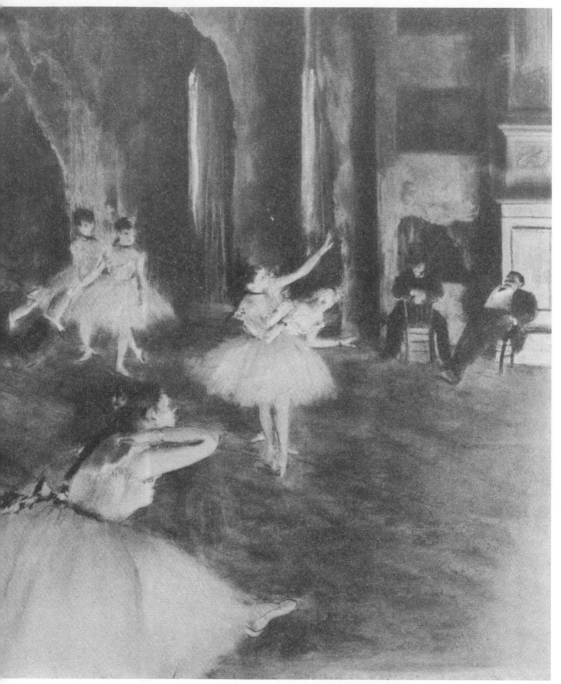

⊕ 27 ｜舞台上的芭蕾排演（*Rehearsal on the Stage*）｜竇加

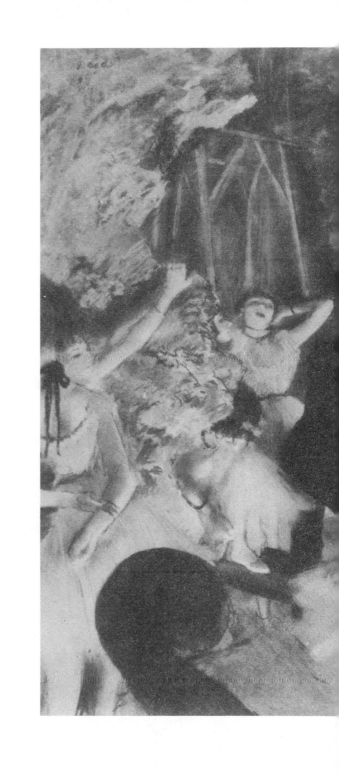

利用高色調產生圖案。在風景中，前景可能在陰影中，遠景在光線中，或者正好相反。雲層陰影或光線投射到地面上的陰影，就能產生有趣的圖案。同樣道理，高明度的直射光或反射光，當然也會製造出有趣的圖案。

我們可以在同一張畫作中，將簡單與複雜的圖案巧妙組合。但是，千萬不要讓所有圖案都一樣。假設你決定要畫布滿岩石的溪床，後來你發現溪床上方有山景，山景中有很多雜亂破碎的形塊，山景上方則是布滿小雲朵的天空。在畫作中，這些區域的其中一個或一個以上的部分需要簡化。如果你選擇河床作為趣味中心，那就在此多描繪一些細節，避免讓山和天空這些區域的圖案太過複雜。你甚至可以完全省略雲朵，讓畫面形成更好的對比。大自然提供豐富題材讓我們挑選，我們無法有效地如實複製眼前所見。因此，我們的選擇能力，縮減並將圖案對比區域編排為一個和諧構圖的能力，以及利用鉛筆或畫筆的技法能力，這三者就決定畫家的境界是否高超。

在考慮過主題的圖案區域後，接下來就要思考平面。平面指的是描述每個物體並讓物體可以辨識的線條。平面應該盡可能保持愈簡單愈好。跟雕刻家一樣，畫家也要把畫面中不必要的線條去掉。畫家可能把畫面中的形體變平，設法形成塊面，努力找出韻律關係，甚至製造破壞，只要破壞對於改善畫面構想有幫助。

如果所繪對象有某個表面有太多複雜的小平面，畫家就該設法把這些小平面，縮減為幾

個較大的平面。舉例來說，女生的衣服經過整燙後就更好看，因為小皺褶被燙平了，衣服褶紋變少也更平順。因為線條加以簡化，整體更添美感。如果我們畫一件女生的衣服增加太多細節，這件衣服就開始變得邋遢且需要整燙，畫作就失去美感。女生的衣服不該被畫成如金屬薄板般平整，也不該被過度描繪而顯得雜亂。同樣道理也適用於其他主題。記住，要先找出足夠的平面定義形狀，在那個區域變得雜亂前趕緊收手。

就算描繪的對象是頭部，也能在無損形狀的情況下，將構成頭部的平面數量減少。就像設法找出垂掛布幔皺褶裡的花紋，你用同樣的方式去留意頭髮中出現的圖案。把亮部、中間色調和陰影連結起來，然後只要加進足以暗示頭髮特徵的較小平面就好。陰影比亮部更容許簡化，亮部需要描繪細節並表現質感，而陰影卻能較為模糊朦朧。通常，畫面若顯得髒亂，是因為亮部畫太多深色中間色調所致。

另外，邊緣的處理也能在簡化時發揮極大的功效。太多銳利邊緣會讓人搞不清主題和圖案，也減弱畫面傳達的力量。銳利邊緣把題材切割成許多小塊，就無法形成有美感的大塊面。物體的邊緣要「若隱若現」，並由淺色或深色背景襯托出來，統合整個畫面。而畫家的職責就是把這一切整合在一起，把原先各自獨立的圖案交織混合並潤飾到美。

最後，我們還可以藉由減少明度數量達到簡化。跟使用許多明度的畫面相比，使用三或四個主要明度或塊面，畫面效果反而更好。在黑與白之間，有可能製造出十五到二十個些微

不同的明度變化。但是在幾公尺外，這些明度就會融合成黑白之間看似並無分割的漸層。同樣的狀況也出現在明度相差不大的畫面上。實際來說，這種情況當然會削弱圖案和設計的力量。

最有效的辦法是，使用大約八個明度，而且每個圖案區分為二個明度。雖然這表示只使用四個圖案，但其實我們未必要把畫面區分為四個不同的區域。原因是，圖案可能依據構圖需要，彼此交織或加以拆解。而且，有些圖案可能因為色彩差異、而非明度差異來做畫分。其實，只要利用有限範圍的色彩和明度，就能在設計上產生幾近無限可能的變化。

跟其他類型的繪畫相比，肖像畫和靜物畫的布局和設計比較容易掌控。在肖像畫中，畫家可以透過服裝、背景和配飾的安排，擺放自己設計的主題，建構所要的亮部、中間色調和暗部等圖案。舉例來說，畫家知道自己要以一件白絲緞洋裝為主題，就可以選中間色調或暗色調為背景。而模特兒的實際裝扮和頭部本身就提供足夠的設計，其他所有圖案都可以簡化省略。至於靜物畫，問題就更簡單了，因為畫家可以從豐富題材中，挑選自己喜歡的題材，隨心所欲地安排對象物與色彩。

5

設計
Design

■ 設計的用意

設計意指形體本身的呈現和表達，譬如雕像的設計；設計也可以表示應用於形體的平面裝飾，譬如表面裝飾的設計；另外，設計也可能跟畫作中對物體的特殊安排有關，譬如利用明暗法（shading）和透視原理，讓物體栩栩如生、呈現立體效果。

由於在繪畫中，我們的目的是要在平坦表面上呈現三維物體，所以我們在此以這種設計作為探討主題。我們把立體設計留給雕刻、製陶和其他三維物體的領域去處理。不過，不管如何設計，都牽涉到許多相同的要素，包括：形狀、平面、色彩和質感的簡化。現在，我們先把跟詮釋立體形狀有關的中間色調和陰影撇開不談，好好考慮跟畫面亮、暗部的有關要素，亦即明暗對照法（chiaroscuro）的平面設計處理。

我們進行設計是為了達到什麼目的？只是為了創造美感而進行整體設計？或是作為較大計畫中的一項裝飾，例如：室內設計？周遭環境有時可能利用畫面設計而產生一種協調感，但更常見的狀況是，創造或挑選設計來強調和美化環境。不管是懸掛畫作的牆面或直接繪製壁畫的牆面，最後完成的設計與背景之間，都應該存在一種協調關係。

抽象畫很適合現代室內設計，從另一方面來看，任何繪製精美的畫都很適合掛在現代住宅裡，因為背景簡潔就能展現畫作之美。至於在有圖案（壁紙）背景的襯托下，除非是古典

肖像畫或花卉習作，否則很少畫作能發揮效果。而在現代居家裝潢中，精美裝飾的金框畫作則會顯得很不協調。

目前，室內裝潢的潮流講究簡單的效果。以往適合放在深色橡木壁板住宅的畫作，跟現代室內裝潢無法搭配。現在，寫實畫若要跟抽象畫在居家裝潢上一較高下，就必須有明顯的設計、更生動的色彩、更大的圖案和更少的中間色調與立體形塊。在畫作框邊的挑選上，室內裝潢的現代潮流也從過分華麗的洛可可鍍金畫框，轉變到簡單畫框，或石膏飾條材質的畫框。而且，比起以往凸起的窄版邊條畫框，現在平面寬邊條畫框更受到畫家的青睞，因為一切以簡潔至上。

現代藝術正向我們證明，創作一幅畫，實在無須太多題材。如果幾個巧妙平衡的色塊，能在抽象畫中發揮很大的效果，那麼這種做法在具象畫中一樣奏效（⊕28）。其實，傳統派畫家只要不帶成見，樂意應用這些原理，就能從研究現代藝術受惠良多。

一　主題的處理可能比主題本身更重要

「畫什麼」很重要，但是「怎麼畫」也一樣重要。主題的處理可能比主題本身更重要（⊕29）。畫家自由選擇自己最感興趣的主題，不必因為某些現代畫家畫了小丑

⊕ 28 ｜沉睡的大地（*Slumbering Fields*）｜威廉 ‧ 帕瑪（William Palmer）

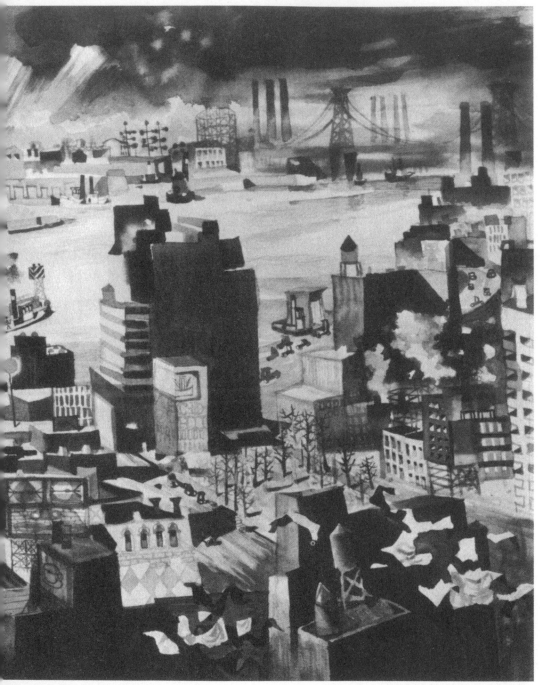

或裸體，自己就也跟著畫。如果畫家喜歡畫風景或花朵，還是可以隨心所欲地畫這些主題，但他或許可以學習新的表現手法。研究現代藝術未必表示要抄襲，就像研究文藝復興時期的畫作未必表示畫家打算複製提香（Titian）或波提切利（Sandro Botticelli）的作品。而是說，藉由讓自己多接觸不同繪畫風格，我們就能從各種繪畫風格中學到東西。

現在，我們或許希望自己能像英國肖像暨風景畫家根茲巴羅（Thomas Gainsborough）畫得那樣好，但是我們的創作理念可能截然不同。肖像畫本身絕不會過時，只有過度公式化的做法，會讓肖像畫看起來過時。我們活在講究隨性和速度的時代，我們的畫作要具備光影、即興和印象派的特質，否則就可能看似落伍。

以前畫家們使用的某些圖案和風格，時至今日未必與潮流相符。以前的畫家讓仕女在畫作上穿著最華麗的低胸禮服，手上撥弄一串珍珠。比較現代的做法可能是畫仕女悠閒地坐在椅子上，翻閱書本或雜誌的模樣，或是畫出仕女在插花或出外蹓狗、騎馬，或正在做任何能彰顯個人特質的事。我們不必模仿沙金特（John Singer Sargent）、切斯（William Merreitt Chase）或其他任何人。我們的畫作必須有現代感，也盡可能要新穎生動。

藝術真正需要的是，畫家的想法與時俱進。要做到這樣，我們就必須改變態度，而不是改變主題。因為改變態度對我們最有幫助，也最有可能發展出新的技法。

我們談論主題的實際設計時，要清楚說明我們該做什麼跟其實很難；列舉我們不該做的事，反而容易得多，因為每位畫家必須發展出自己的獨特風格。但是，成功的設計還是有一些不可或缺的簡單規則可循，例如：在構圖中，形狀和塊面應該在形體和色彩上變化，而且大小不可相等，以戶外主題為例，天空的面積就不該跟地面的面積一樣。在布局時，盡量避免把主題從中間切一半。利用不同面積的塊面和點巧妙平衡，前景的大塊面可以靠遠景的較小塊面來平衡。在寫實畫中，建立一個視點和視平線，並以此為依據。在抽象畫中，巧妙運用色彩與質感，這一點跟設計本身同樣重要。避開極為強烈的比例關係，如前景有一大顆頭，遠景有很多小人物，因為眼睛（就連相機也）很難同時對焦在眼前的近景和遠處的遠景。

■ 為觀眾設計一條觀看的路徑

好的構圖讓觀眾的眼睛有一條路線可以依循，並且努力讓視線停留在主題上愈久愈好。

這就是所謂的「視線」（line of sight、line of vision）、「視覺途徑」（eyepath）或「導引線」（leading line）。畫家必須在構圖上花一番功夫，才能掌控觀眾賞畫時的目光。通常，我們設法讓觀眾的目光只有一個入口和一個出口。就像是我們實際走過一個景點，會選擇一個入口和出口那樣。我們在畫面底部開始設計路徑或動線，然後安排其他線條、邊緣、點和強調物，引導視線自在地通過主題（畫面焦點），最後視線就從畫面上方離開。萬一因為某些明顯無法通過的物體，而讓視線受阻停留在畫面中間處，就應該利用線條或點在這物體旁邊建構出一個合理的途徑，並在畫面其他位置安排較小的物體，導引視線再次往上移動。舉例來

說，如果畫面中有棵樹妨礙視線通過，或許可以在樹的一側增加矮樹叢或石頭，另一側留空，讓視線可以由此移到遠處。以肖像畫來說，依據焦點向外呈放射狀線條的原理，所有線條從頭部向外擴散。即使是靜物，也能利用將物體擺放出引人注目的順序，設計一條令人愉悅的視覺途徑。在抽象畫中，視覺途徑就沒有那麼重要，因為我們常會省略深度，目光會停留在整個畫布（畫紙）平面上，就像觀賞其他平面設計那樣（⊕30）。

有時候，視線會受到陰影和陰影邊緣，或路面上的車痕、水坑、小溪、枯枝、幾塊空地或花朵的導引。視線顯然會依循一個可以貫穿的途徑，也就是一條道路或一個圍籬，透過相關物直接往通道或門口前進。但是在開放區域裡，也能利用延伸產生視覺途徑，譬如在一望無際的平原或沙漠，甚至是遼闊無邊的大海景色。以海景為例，總是能畫一些突出海面的礁石，利用浪花、海浪陰影、狹長陸地、鳥兒、船隻和雲朵，來製造視覺途徑。記住，千萬別讓視覺途徑從畫面中間直接往上走。如果我們注視一條鐵軌，眼睛往上看到地平線方向，就必須看看旁邊的景物。讓視線輕鬆地左右移動，再漸漸往上移動到天空，並左右看看雲層的有趣形狀。避免在畫面邊邊安排會讓視線移動到畫面外的東西。如果你的畫面中有座山峰綿延到最右側，就在山峰上加一些被雪覆蓋的樹或用一些雲層來柔化邊緣。同時，也可以在山峰上方加一隻鳥，或在畫面上方加一點彎曲的樹枝，加一朵雲飄過山峰上方來誘導視線。另外，裊繞的雲霧也是誘導視線的好方法。這類細節沒有絕對規則可循，一切就跟創意有關。

主要構想或基本規則就是：刻意製造一條視覺途徑。

⊕ 30 ｜先知之面（Prophetic Plane）｜馬克 • 托比（Mark Tobey）

尋找布局

設計和圖案是每張畫不可或缺的要素。在挑選出一個主題後,畫家必須試著畫幾張草圖,在長方形草圖上利用三到四個色調玩造形,巧妙運用圖案直到塊面出現令人滿意的平衡。這種做法相當有趣。

布局是吸引目光的絕佳武器

在設計畫面布局時要記得，最好避免畫面中出現兩個相當類似的物體。如果必須有兩個物體，那麼要分出主次，絕不能讓兩個物體受到同樣的注意或是彼此爭奪觀眾的目光，除非這種競爭確實存在，像是描繪拳擊比賽、兩軍交戰或兩隻動物對打，或是有敵對勢力存在。

就算是以拳擊比賽為主題的畫作，如果以拳擊手用手臂抑制對方（或一上一下）的畫面呈現，就比彼此保持距離站著對看的畫面更有統合感（⊕31）。舉例來說，湖面上有兩個突起的圓柱，加上圓柱的倒影，看起來就會像是兩隻鯨魚鼻子互碰。如果畫面中出現兩個人，尤其是兩個男人或兩個女人，就很難營造出美感。母親和小孩這個主題很好，因為其中有一方在體形上取勝。當你必須在畫面上描繪兩個人，就讓一個人站著，另一個人坐著，或是在衣著上做些變化，一個人穿暗色服裝，另一個人穿淺色服裝。盡量避免讓兩個人或兩個類似物體在畫面中占有同樣重要性。

善用重疊手法，就是營造設計統合感的絕佳方法。重疊讓畫面聚攏，也產生一種更強的效果。為了簡化，不管多少數量的塊面都能重疊或安排成幾個團塊。這部分會在最後章節詳述。

另外要留意的是，千萬別把一顆頭或任何重要物體擺在畫面正中央（⊕32、⊕33），而要往上下或往兩旁移動一些。在肖像畫中，中央位置特別令人不安或不悅。把頭部擺在畫面

正中央，就像箭靶靶心那樣，觀眾的目光被迫鎖定在那裡，很難移動到其他地方。此外，這種布局也給人一種人物下滑或即將掉出框外的感覺。記住，要讓頭部周圍的立體方向（上方和左右兩側）的面積大小不一。

還有一個禁忌是，肖像畫中，千萬別讓對象物的頭和肩膀正對觀眾。因為這種姿勢看起來像是對著行刑隊，或在拍攝證件照片。這一點雖然淺顯易懂，但是很多畫家還是無法領悟，所以我們才會看到有那麼多差勁的肖像畫出現。

一 情緒震撼力：每樣事物都會帶來感受

我相信，如果我們先設法分析主題給予我們的感受，那麼我們就能在設計上完成許多事，因為在創作一張畫時，意境和氛圍都很重要。如果主題是寧靜的氛圍，我們就強調橫線和令人平靜的乾淨色彩；如果主題要表達一種興奮感，我們就運用連綿的曲線、大形塊和對比的色彩。如果主題是戰鬥和混亂，我們就利用反方向的大膽筆觸，譬如像叉子似的形狀，並以色彩並置創造戲劇效果。

在構圖中，「S」形構圖或反向曲線則是呈現物體美感的一項實用工具。或許，所有線條同時暗示著優雅韻律的動態最美，而且是一種溫和、而非急速的動態。在藝術中，以直線的移動最快。就連箭發射後往標靶前進的線條都是曲線，而箭的速度就是視線移動速度的極

致。至於子彈的速度就更快，也超越視線移動的速度。

現代學派持續談論情緒震撼力，但這也存在於寫實藝術中。除了原本的樣貌外，線條有氣氛也有情緒，形狀、色彩和明度也一樣。我們每天都會受到這些東西影響，只是有時我們不知道，有時我們不知道。我個人認為，監獄裡面的灰色牆面，本身就是一種懲罰。沒有光線和色彩，是會讓人發瘋的。對我來說，灰色會聯想到死亡——腐朽的樹幹和鬆軟的土壤，灰色就是把所有色彩加在一起、而讓所有色彩都不見的顏色。灰色有種不祥之感，就像陰鬱的天空和死氣沉沉的水面。不過，灰色存在於大自然中，就像亮色的陪襯物，沒有其他東西可以取代灰色，灰色是最實用的中和劑與修飾。

在畫面中，過度強化單一色彩就會顯得無趣，大自然教導我們，如何使用不同色彩達到平衡。暖色通常就用寒色相抵，就像熱氣可由寒冷解除掉。唯有當我們開始理解成長與腐朽、出生與死亡，我們才開始明白大自然。繪畫最極致的美，就來自於這股大自然力量本身的難以捉摸與微妙平衡。

畫面中的平衡可以感性與理性（結構）兼俱。在刻意於某方面預留一些不完整時，似乎能讓這種感性與理性的完整搭配，呈現最美的狀態。當大膽的線條跟薄弱或未完成的線條形成對比，就能讓構圖的力量發揮至極。當鮮豔的色彩跟素淨的色彩巧妙平衡，就能讓色彩的效果表現到位。當畫面也包含簡單廣闊的面積時，細節就變得更加有趣（⊕34）。當基本結

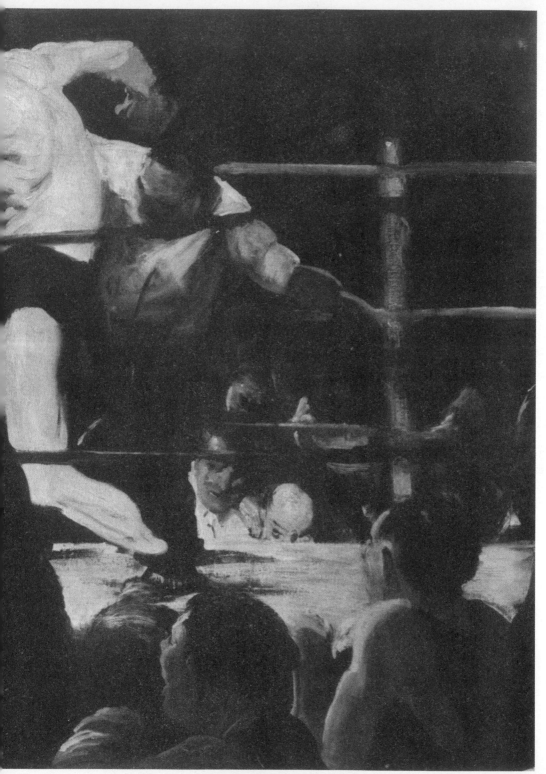

⊕ 31 ｜沙奇俱樂部的猛拳出擊（*A Stag at Sharkey's*）｜喬治・貝洛斯（George Bellows）

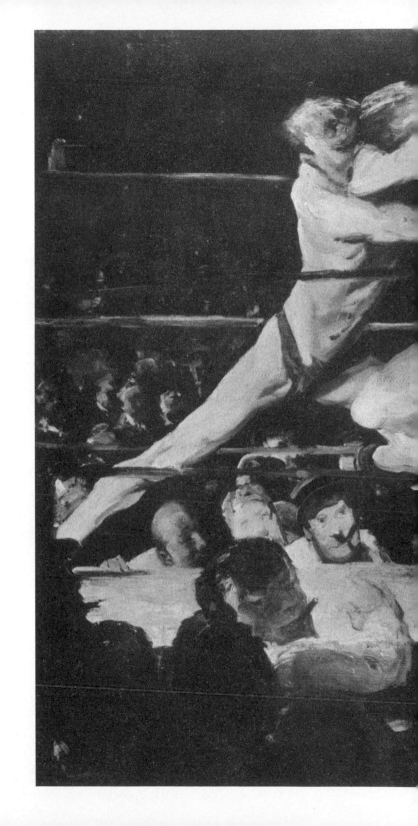

⊕ 32 │亞伯特・沃夫之像（*Portrait of Albert Wolff*）│朱利斯・巴斯帝昂・勒帕奇（Jules Bastien-Lepage）

⊕ 33 │ 戴珍珠的女子（*La Femme à la Perle*）│尚‧柯洛（Jean Coro

構形成，形狀就變得更有說服力。諸如此類的例子多到不勝枚舉。

我們必須同等重視主題的特徵和描繪特徵的方式。特徵應該盡可能以最簡單的方式表達，否則特徵的力量就會消失。如果為了表現主題的特色而必須描繪表面的細節，那麼花在增添這些細節的時間就相當值得。但是，如果畫面是以對象物的結構作為主題，那麼太過詳細的表面裝飾就容易減損主題特徵。與其如實刻畫動物的毛皮或斑紋，透過本身肢體的線條和優雅的動作，或許更能表現動物的特徵。要將樹木表達得更傳神，最好利用樹木的生長方向、與其他樹木之間的間隔比例等要素，而不是強調個別樹葉的輪廓或樹皮的斑紋（⊕35）。雖然這些細節在寫生入門書中多所著墨，但是這種做法卻妨礙到創作時所需的自由。插畫家的工作是把物體細節按攝影般如實呈現，然而畫家的職責卻是尋找物體特徵加以深入探究。

跟抽象藝術相比，寫實藝術更能表達情感，因為抽象藝術主要偏向知性表達。其實，每樣東西都帶來一種「感受」，就連一天當中的不同時刻也是。我們在清晨、正午和黃昏，發現不同的光影、色調與色彩。而且，我們很難界定在分析這些事情時，我們何時開始出現情感反應。所以，理性的分析與感性的反應都融入在畫家的創作理念中。不管怎樣，重要的是，畫家必須將主題賦予的感受表達給觀眾。不管我們如何表達主題的感受，一定跟光線與色彩有關，設計與特徵也很重要，最重要的則是情感。

在以大自然為主題的畫作中，看到什麼就畫什麼是一回事，融入個人思想的詮釋表現又

是另一回事。藉由以大格局思考，以隨性不羈的方式運用大塊局面，畫家就能表現自己，也能將事物賦予的這種「感受」，做最生動地表達。如果我們讓不重要的部分變得重要，那麼重要事實就會被許多各自分散的小東西給模糊掉。風景的重要事實當然就存在風景裡，譬如：當下有豔陽高照、陰影透露出藍天在上，你跟遠處樹木之間有空氣存在，植被下方有肥沃的土壤，現在是一天當中的某個時刻，是一年當中的某個時節。至於有多少樹木或花朵、有多少葉子或草都沒有關係，在表現風景時只要用塊面暗示就行。

我在此提及這些事，是因為構圖與設計無法由具體速成的規則決定。如果沒有一定程度的創造力，又欠缺同樣無法由規則主宰的感受，那麼我們再怎樣努力，還是可能畫出那種虛有其表卻沒有靈魂的作品。

一　「設計」比構想或主題更為重要

我個人認為，設計比構想或主題更為重要。如果我們深思熟慮過就會明白，幾乎任何主題都能做出有趣的設計。我們可能利用擺放配置、圖案或明度、線條和動態、色調和色彩，來創造設計。而且，我們在設計大綱中，增加所描繪事物本身的特徵。

世人曾努力讓設計變成一種數學方法，坊間也有動態對稱理論和書籍談論這個主題。雖然這類研究或許有幫助，但是卻無法取代對大自然的深入分析。我們從分析大自然發現，可

⊕ 34 ｜魚躍（*The Fish Kite*）｜羅伯特・韋克瑞（Robert Vickrey）

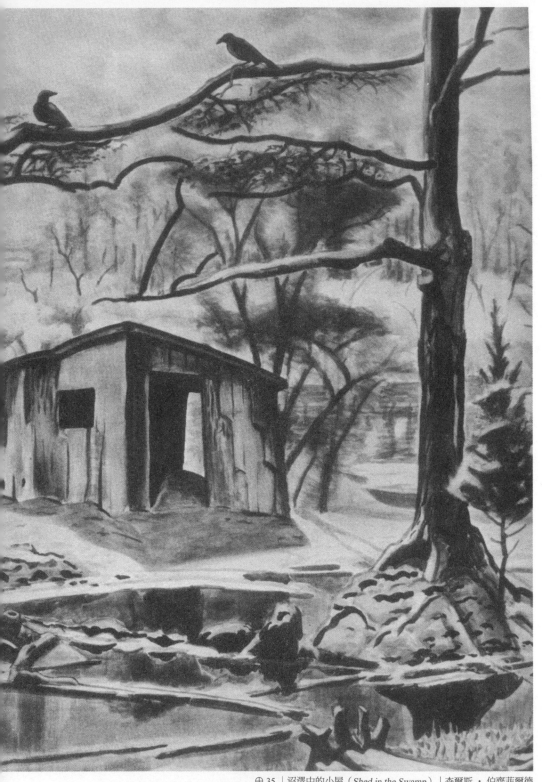

⊕ 35 ｜沼澤中的小屋（*Shed in the Swamp*）｜查爾斯・伯齊菲爾德

以依據目的和功能來設計。魚能在水裡悠遊，鳥可在空中遨翔，他們的肢體天生就是設計來巧妙順應這些目的。植被的設計也是植物本身的生存方式所產生的結果。

美國畫家喬治・伯里曼（George Bridgman）在某次人物寫生課程中跟我這樣說：「孩子，你畫了一條腿，但是你卻沒把腿的設計畫出來。」他的意思是，腿部各個部分的大小和姿勢都跟腿部的功能有關。骨骼彎曲到某種程度，是為了能夠一起運作，肌肉也就定位讓腿部運動最有效率。當腿部動作最需要費力時，腿部會做最大的伸展。這就是設計。

6

比例
Proportion

畫家創造的比例

雖然比例跟設計有關，是可以測量和確認的一項有形特質。但是，比例的「創造」比簡單的測量更加重要。實際比例可以準確測量，但是畫家創造的比例，卻必須藉由個人的實驗和品味才能達成。

通常，我們使用簡單的標繪圖（graph）來測量比例。我們依照物體在圖表中的位置來「縮放」比例。不管是用目測，或像在建築製圖和機械繪圖那樣使用有刻度的立面圖，比例所涉及的原理其實都一樣。

在測量三維形體時，我們必須考慮把各個面當成平面設計，然後把尺寸加以組合。一棟房子可能由樓面、地下室和屋頂的平面設計建構起來，再加上側面或立面圖的設計。或許畫家在作畫時遇到的情況並不一樣。但是，當畫家利用透視說明立體感時，其實就等於是為所看到的輪廓製作平面圖。

要依照比例畫圖，畫家必須先畫出水平線與垂直線的中間交叉點，並依照相對於寬度的比例來畫出物體的高度。畫家先大略畫出畫面的邊界，再利用水平線將畫面高度切半，並利用垂直線將畫面寬度切半，就等於把畫面分成四等分。之後，畫家就能繼續把畫面分為八等分和更小等分，協助自己依照比例刻度，將所見物體重現於畫面上。

我們只要將標繪圖或取景框放於物體上方或前方，就能取得物體所有部分的比例關係。

我們可以用一小片玻璃繪製格線，製作這種標繪圖，或直接使用取景框一物二用，做法是在取景框中間挖空部位依照長寬各四等分處黏上細線。

最簡單的方式是，訓練眼睛觀察各輪廓線的直角並加以標記，找出中心點。因此，就能依據高度來判斷寬度，而高度與寬度等分線的交點就跟中心點重疊。有些畫家手持筆桿當量棒做測量，有的則是用手指圍成一個正方形或長方形，圍住物體的輪廓線，以這種方式判斷寬度與高度的關係。

我們很容易想像正方形的模樣，因此可以用一個面積能放進幾個正方形，或物體占正方形的幾分之幾來來進行測量。

繪製比例的另一種絕佳方法就是，依照看到的相同比例畫出物體。也就是把物體的水平線延伸到畫板上，先取得物體的高度，再畫出垂直線到畫板頂端，取得物體的寬度。

這些方法都只是取得輪廓線的工具。在利用這些方法畫出輪廓草圖後，我們必須小心檢視結構。我們先從塊面著手，然後再找出輪廓內部的形狀。在繪畫時，我們可能會掉入過度關心輪廓而忽略形狀特性和邊緣特徵的陷阱。我們抓住輪廓不放，以為輪廓是形狀的界限，卻無法認清形狀會跟其他形狀彼此融合。

用標繪圖找出比例關係

以油性筆（或眼線筆）在一片正方形玻璃板上畫出等分格線，就能製作出判斷風景或物體比例關係的標繪圖。一隻眼睛閉上，一隻眼睛透過玻璃標繪圖觀察物體，注意玻璃板上各分格點落在物體上的位置。輪廓線之間的距離跟輪廓線本身一樣重要。等到你把目測觀察力訓練好，就不必再利用這項工具，但在此之前，這項工具能提供你一個方式，學習觀察輪廓線和形狀的相互關係，以及跟整體的關係。利用這個玻璃板，你也可以檢查最後草圖與眼前實際對象物是否相符。

另外，請你也試著學習不用標繪圖，直接目測對物體的所有部分進行觀察。想像一下，設計細部中的主要物體都被正方形包圍。

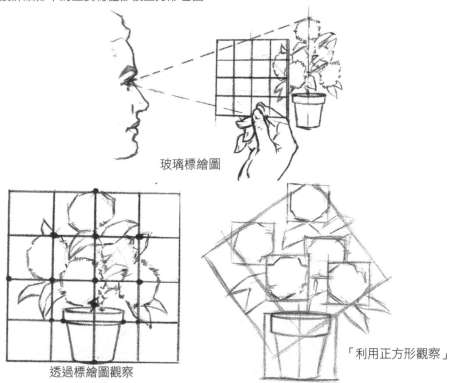

玻璃標繪圖

透過標繪圖觀察

「利用正方形觀察」

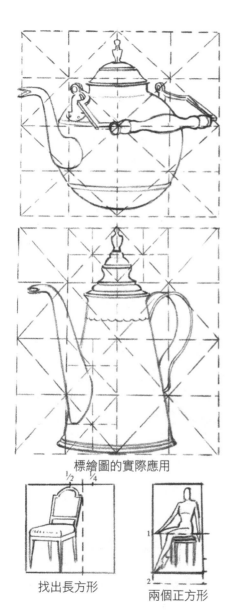

標繪圖的實際應用

找出長方形　　　　　兩個正方形

精準描繪的最佳工具

標繪圖是找出輪廓與點的最佳工具。
這其實是放置平面圖像的二維程序。
標繪圖可以是一種想像或實際的工
具，藉此說明各部分的關係。

標繪圖的發明可能跟涵蓋球面有關，
人們已經可以利用標繪圖定義地球上
的所有區域，就像以地圖界定某個地
區的任何地點。

標繪圖變成畫家和畫匠最寶貴的資
產，要準確描繪就需要用到它。

我們可以訓練眼睛去想像，在任何物
體或景色前放上標繪圖。標繪圖中有
中間線和等比例的分格線，可作為準
確描繪的指引。

利用這種比例標繪圖，幾乎任何人都
可以畫出對象物。只要拿著整個長方
形的比例，就能依據選擇放大或縮小
圖像。

由於我們很容易想像正方形的模樣，
因此所有長方形就能跟這個想像的正
方形做比較，視情況將長方形分割為
正方形。

訓練眼睛觀察比例 I

定出兩點標示物體的高度。依據高度（W 點），測量物體的寬度。先畫出高度等分線 AB，並在 AB 上標示寬度等分點。這樣就能找出圍住物體的長方形之中心點，並把長方形分為四等分。想像一下，這些分格線如何出現在物體前方。現在，留意物體輪廓線如何出現在這個「想像的標繪圖」中。設法在整個長方形中，畫出物體的大致形狀。現在，在水平面和垂直面上，找出彼此相對的重要位置點或特徵，並留意彼此的關係。接著，連結這些點並畫出輪廓線。

利用這種簡單的方式，你正在訓練自己的眼睛去觀察將物體圍住的長方形。注意一下，這個長方形是比正方形來得長或短呢？中間線在哪裡？是在交叉點上方、下方或同一位置？四分點在哪裡？相對點為何？彼此之間的相對高低位置為何？

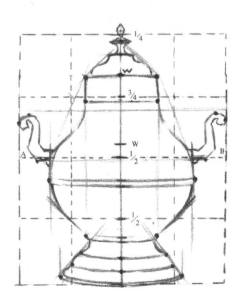

想像圖像

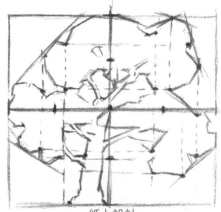

紙上設計

變化

訓練眼睛觀察比例 II

假設我們在現實生活中正在注視這棵樹。我們發現用一個稍微寬一點的正方形，就能把這棵樹框起來。我們先找出這個設計的中心點，也就是 A 點。接著，我們依據正方形各邊二等分點，找出 B、C、D、E 這四個點，最後再找出四等分點 AB、AC、AD、AE。

先把樹框進正方形的四等分裡，再框出四等分裡輪廓邊緣的角度。現在，依據角度和四等分點，找出輪廓線上的重要位置點。這樣做更簡單，因為只要將位置點跟物體的較小部分對照，不必猜測位置點跟整個物體的關係。

這是教導眼睛測量和觀察各區域彼此關係的一種方法。你很快就能學會精準觀察，眼睛會自動尋找圍住物體的框框和大形塊。這就是成功描繪的不二法門。

同樣的方法也適用於任何形狀的物體。當我們看到一棵較高較瘦長的樹，就以類似做法框住它。

訓練眼睛觀察比例 III

利用正方形進行測量，也對取得建築物體的比例極有助益。在這個草圖中，教堂幾乎可以被一個正方形框住。鐘樓的寬度約為四分之一個正方形，並碰觸到中間線。教堂其他部分就落在正方形中心點的正下方。鐘樓正面約有三個正方形，屋頂約為二又二分之一個正方形，比鐘樓本體稍微小一點。至於旁邊較矮的建築物，則依據與教堂的比例描繪。比較靠近教堂的建築物的高度約為一又四分之一個正方形。寬度則跟鐘樓相比，等於兩個正方形。

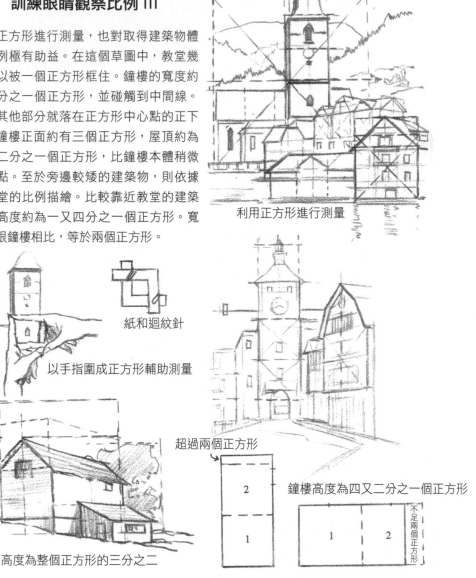

利用正方形進行測量

紙和迴紋針

以手指圍成正方形輔助測量

超過兩個正方形

鐘樓高度為四又二分之一個正方形

不足兩個正方形

高度為整個正方形的三分之二

描繪 vs. 繪圖

在描繪時，我們通常只是以輪廓看待個別物體，然而在作畫時，我們更專注於將物體和色彩分群，觀察各個物體在畫面上發揮的整體效果。我們所要的畫面中有陰影嗎？物體的某些部分跟環境形成對比而突顯出來嗎？表面形狀的一部分融入陰影，跟陰影緊密結合嗎？部分物體看起來似乎完全消失嗎？這些事情就是我們在繪畫時必須考量的重點。

在白色畫布（畫紙）上描繪時，我們自然會關心物體的輪廓，這樣才能在白色表面上，呈現物體的形狀，但是我們不能將這些邊緣線如法炮製到畫作上。我們必須考慮到畫面中會影響該物體的其他要素，並思考這些要素如何影響這個物體。我們必須確定光線和光線的方向，思考物體發散和接收反射光的可能性。最重要的是，畫面中的物體明度必須彼此一致，色彩也必須相互協調。

當一張畫的題材是從幾種不同來源蒐集而得，擺放時又沒有考慮到基本關係，整個畫面當然會缺乏統合感。我們經常在商業藝術看到這種情況。學畫的學生都該練習擺放自己要畫的主題，考慮整體畫面關係，並練習戶外寫生描繪大自然景色，這樣才能從中了解何謂整體協調，並學會如何重現這種整體協調。

在商業作品中，就算是有寫生經驗的畫家也未必能做到這樣，因為要將整合工作做得更

好，就必須能力更強。畫家必須畫出具統合感的畫面，而不是在特定區域內繪製物品圖錄。

我們畫抽象畫考慮比例時，會面臨截然不同的情況。在此，畫家要設法做到寫實比例無法處理的一件事。假設畫家偶然發現一個想以抽象設計詮釋的景色。那麼，設計就成為他要努力的項目，他不會在意比例、透視或立體感，只會關心對設計有幫助的形狀，在考慮明度時也不會關心景色與空間或明度彼此間的關係。跟寫實畫家相比，抽象畫家必須面對一個更大的難題。他可能要更仰賴感受為依據，而非眼前所見。

以半寫實作品著稱的梵谷，就必須利用這種做法處理主題。這位荷蘭畫家為了那些看似最能吸引他的事物，也就是鮮明的色彩，而把其他大多數事物通通犧牲性掉（⊕36）。而且跟所有畫家一樣，梵谷在某些時期的作品更為成功。他保留足夠的比例和素描，讓作品呈現出一種強烈的裝飾性。他以大膽平面的筆觸將形狀化為圖像的手法，可被辨識。

如果當初梵谷運用更高超的描繪手法和更準確的比例，是否能讓他的作品更加精湛或更受歡迎，這個問題沒有答案。不過，我個人的看法是，如果當初梵谷以準確的描繪手法作畫，那麼他個人獨特的風格多半會喪失掉。

光是比例準確，不足以構成一幅畫作，還必須巧妙搭配明度、色彩和設計。同樣地，比例不準確未必會讓作品變糟。我們看到有些畫作的圖形被扭曲了，也沒有運用學院派的技巧，卻還是夠資格稱為藝術。重點是，藝術未必全仰賴描繪。

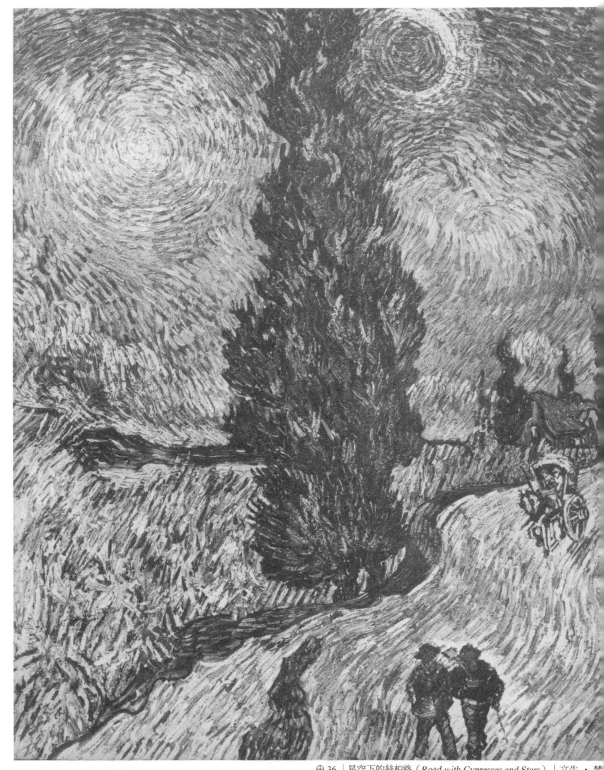

有些傑出畫匠，充其量也只是畫匠，他們的畫作對於本身在畫壇的地位根本毫無幫助。

基本上，杜勒（Albrecht Dürer）就是一位畫匠，而梵谷和印象派畫家們的描繪能力，跟他們作品的成功沒有太大的關係。從古至今，要從一個世代中找出一位對藝術樣樣精通，或是作品具備所有美的要素的人才，實在很不容易。達文西在這方面的表現非凡出眾，而米開朗基羅也不遑多讓，米開朗基羅的畫作和雕刻都相當出色。當我們理解這一點，我們就會對自己更寬容些，不像一開始那樣，想在藝術上面面面俱到。

我們經常發現，當個人因為對於某些生活層面的熱愛而受到激勵，就變得很擅長表現這些東西。英國畫家芒寧斯（A. J. Munnings）就是國際知名的駿馬畫家，他之所以受歡迎，不僅因為他很懂馬，也因為他有能力利用自己跟馬的關係和對馬的理解，在整個畫面上詮釋駿馬，並表現出他獨到精闢的觀察。以馬為主題的畫家很多，但我認為在二十世紀像芒寧斯這麼懂馬、和了解馬匹生長環境的畫家別無他人。從另一方面來看，十九世紀的竇加和馬內（Édouard Manet）對於賽馬場做了許多研究，風格上的表現就比芒寧斯要生動得多。

杜菲（Raoul Dufy，二十世紀法國畫家）更進一步地詮釋印象派手法（⊕37）。現代畫家為了表現而畫，並強調人們痛苦的表情，畫出來的作品可能比完全照實描繪要好得多。他們的作品脫離「照片般的逼真」表現。在這方面，我始終認為我們雙眼看到的比例，跟出現在相機中的比例截然不同。當然，相機跟物體距離太近時，就會出現相當程度的失真。

描繪的一個絕佳方式就是，盡可能以實際比例製作最精細的圖像，然後再從頭開始畫第二張圖，但是這次不是要照實畫，而是要想辦法把第一張圖去蕪存菁，讓輪廓線更寫意流暢，把看起來太圓的形狀變方一些，讓形狀變成平面以增加設計感，如果我們認為可以讓畫面的表現效果更好，那就視狀況需要改變比例。除此之外，我們可以去掉大多數不重要的細節並強調簡潔。

如果你參考照片作畫，不是直接寫生，那你可以先畫照片，以第一次畫的圖做參考，再進行創作。這樣的話，你就能把個人特色傳達到畫作中，不是光複製照片而已。如果你必須參考照片檢查明度或其他細節，你一樣可以拿照片做輔助。依據照片景象自由詮釋，就比盲目抄襲照片的一景一物要好得多。

你的畫畫方式決定你的作品特性。這是創造作品辨識度的主要手法之一，而且這一點對你來說很重要，對別人來說卻無關緊要。因此，如果沒有其他因素考量，你就不應該讓其他畫家的描繪風格影響你太多，因為這可不是什麼明智之舉。而且，一直參考照片畫，也不是什麼好事。因為跟有比例可循和照抄的圖像或畫作相比，寫生反而讓你有機會展現更多個人特色。

畫面中隨性地留一些未完成的部分，只用一些筆觸處理某些細節，通常會讓整張圖或畫作更添趣味。這樣就能形成巧妙對比，讓其他細節和完成的部分突顯出來。

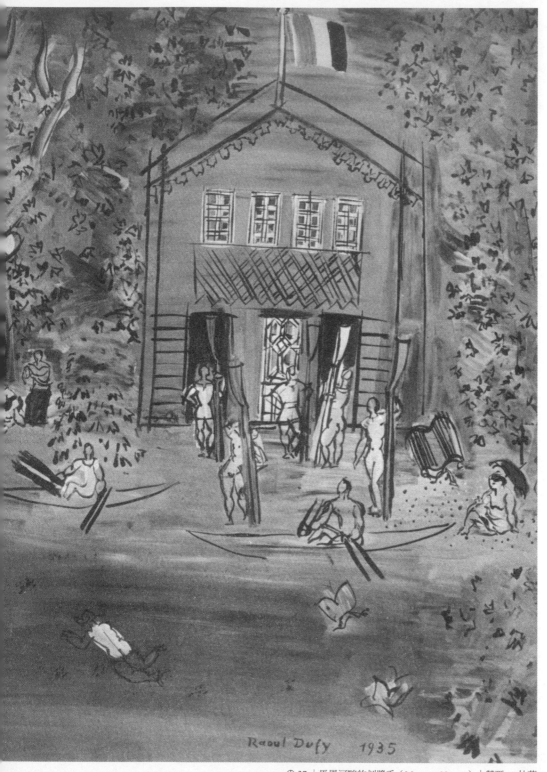

Raoul Dufy 1935

一 比例的表現性：使觀眾耳目一新

許多畫家都誤以為，要依照事物原貌去描繪。如果真有必要這樣，那麼我們身為人類的想像力就會被剝奪。事實上，我們可以依據個人的鑑賞力，將所見景物戲劇化、簡化、美化和詮釋。出色的作家始終秉持這種做法，他會忠於事實，但透過文字以自己的觀點去表達。

畫家要超群出眾，也必須這樣做。如果只是用平凡無奇的手法畫出尋常事物，那就不會引起太多共鳴。如果畫作只是如實重現人們可用自己雙眼所見之物，就不會讓人產生興趣。就算有人感興趣，或許大家寧可看照片，因為照片可能更加生動逼真。我們應該以最廣義的觀點去思考比例，並以整體考量作畫，讓比例變得更有表現性，而不是跟物體原始比例完全一樣。

有些卡通、尤其是電視廣告中的某些卡通，就富有表現力，而不講究寫實風格。要是漫畫家否定這種自由，那麼他的創作就可能無藥可救。當漫畫家使用過多寫實手法，通常會讓本身的藝術品味和精髓喪失掉，結果作品就變得平庸無趣。

因此，我們必須把畫圖跟比例當成一種表現工具，而不是當成在繪製大自然的藍圖。對於觀眾來說，我們看待事物的觀點和畫作趣味，遠比我們畫得準確來得重要。觀眾準確看到周遭的一切，他更有興趣的是自己沒看到的東西，也就是他從未當成尋常事物的那些特質。

至於要將對象物失真到什麼程度，所強調主題或精神必須與事實脫節多少，就只有畫家

自己能決定。而且，唯有畫家自己能判斷，怎樣才算有表現力，怎樣只是保留原狀的描繪。

每位畫家必須培養畫得既好又準確的能力，畫家也會對自認為最好也最喜愛的知識多所鑽研。畫家因為無法畫得更好，而刻意運用失真，就會讓作品看似矯情，而不是有表現性或啟發人心。因此，要審慎運用失真，就需要具備一流的繪圖能力。

在現代藝術中，刻意失真變形的例子多到不勝枚舉。

艾爾‧葛雷柯（El Greco）刻意將人物拉長變形，來強調自己的設計不依循傳統（⊕38）。米開朗基羅創造的英雄人物，都有魁梧健美的身軀，象徵男性的孔武有力。竇加則在作品中強調某些小舞者營養不良的虛弱感；杜米埃（Honoré Daumier）則盡全力表現人物（⊕39）。

我們從描繪技巧最精湛的畫家中，發現一種對於理想的追尋。就連這些畫家也運用失真手法，意圖將本身所見理想化。沙金特的模特兒真的如同他肖像畫裡那般身形優美嗎？這一點令人懷疑。或許沙金特的理想化手法，就是他的作品相當受歡迎的一個原因（⊕40）。也因為這個原因，沙金特的作品飽受超寫實主義者的批判。我認為沙金特透過本身對於完美的喜愛，而使用理想化的手法，在創作詮釋時把女性全都美化。相較之下，沙金特同輩畫家的一些肖像畫忠於實物，這些作品似乎就乏善可陳。沙金特畫中的模特兒或許現在都已不在人世，但是這種美化詮釋仍然傳達出模特兒原有的魅力。跟如實呈現的畫法相比，畫家能把所處時代的美保留下來並流傳後世，這樣不是更好嗎？

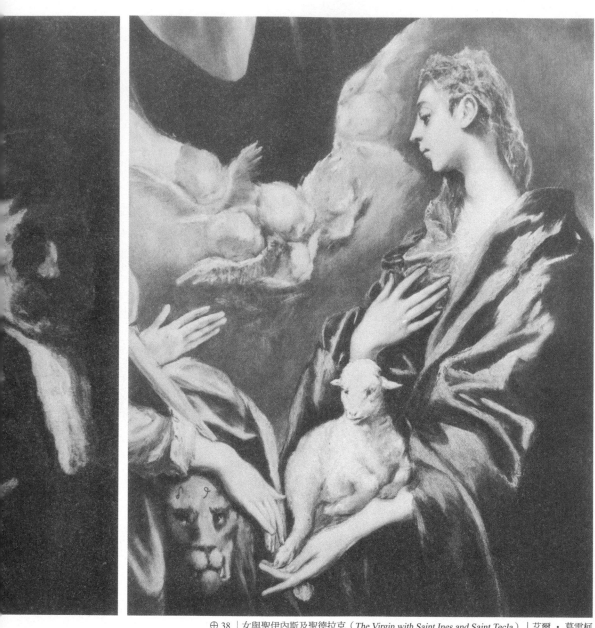

⊕ 38 │女與聖伊內斯及聖德拉克（*The Virgin with Saint Ines and Saint Tecla*）│艾爾・葛雷柯

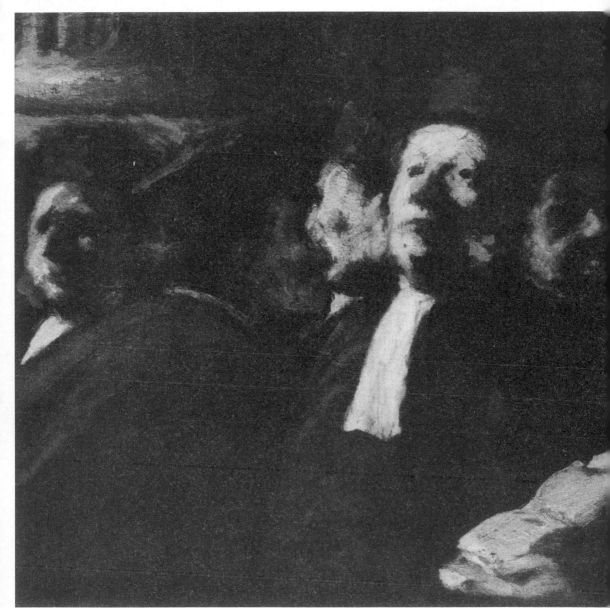

⊕ 39 ｜律師（*The Lawyers*）｜奧諾雷・杜米埃

⊕ 40 ｜溫德姆姐妹（The Wyndham Sisers）｜沙金特

事實協助我們理解更廣大的事實

不過，太過理想化的危險就是「美好」，這項特質跟現代藝術講究的叛逆大相逕庭。通常，理想化會被指控為矯飾。但是，這問題的關鍵不在於主題本身是否足夠有趣？如果實際人像沒有什麼趣味可言，那麼畫家在畫面上增添一點趣味也無傷大雅。重新設計、簡化、強化特徵，甚至是理想化，似乎都有正當理由。我們替沙金特說句好話，他更感興趣的或許是畫面本身的美，而不是模特兒有多美。如果這是一種罪過，那麼保留原貌不也是一種罪過嗎？

我們必須決定藝術是否應該是一件美好的事物。如果答案是肯定的，我們就必須設法理解對美有幫助的要素。我們必須決定自己正嘗試去做的事是否有創意，或只是陳述事實，我們是否能將事實與創意加以結合。我們應該畫己所見或畫己所感？主題有什麼可以強調的？我們可以把哪些部分弱化或簡化，好讓主題特性突顯出來？我們要怎樣設計主題？應該省略什麼，保留什麼？應該製作明度相近、展現寧靜之美的構圖，或是利用鮮明色彩與對比，讓畫面產生戲劇效果？

從技法或質感來看，我們可以怎麼做讓畫作非比尋常？我們選擇的主題在實際創作時，是否有某些趣味無法表現出來？我們已經先試過不同詮釋手法畫些草圖嗎？我們有利用描繪和比例或以形狀進行實驗，讓畫面變得更加生動嗎？我們有把主題當成一個裝飾品看待嗎？我們正在做的是先前畫作的翻版嗎？主題有足夠的趣味和靈感，讓我們渴望要以此創作嗎？

最重要的是，畫面的表達是否夠清楚，可以解釋作品主旨或完整性，或者每次都要經過解說，不然觀眾就看不懂畫面要表達什麼？

具象畫家可能會拿這些問題問自己，而答案必定會激發出更多創意。我們要記住，風景畫不必如實陳述某個地點的景色。那種事就留給相機去做。肖像畫最好表現個人特質，而不是講究跟本人長相高度相似。靜物畫或許是讓畫家在設計上表現光影、形狀和色彩的大好機會，而不是在畫面上複製實際物體。同樣地，任何主題都可能是詮釋光線、氛圍、形狀或色彩的一種工具，或只是達到某種非凡吸睛設計的一種手段。創意表現自始至終就是一種藝術，跟表達創意所用的工具比較無關。

比例跟韻律密切相關，也跟設計、特徵和統合感有關。因此，我們要發揮巧思，設法建立這些關係。我們在思考比例時，應該從各個角度來處理，不要看到什麼就照單全收，而要全盤考慮後再做決定。

我們或許認為，寫實主義沒有事實就無法描繪，既然這樣，我們何不擴大自己對事實的理解？事實就在那裡協助我們理解更廣大的事實，而不是讓我們擔心偏離事實，反倒阻礙我們對事實的了解。依我所見，美應該是畫家衡量事實的標準。畫作不是為了證明事實而存在，畫家作畫應該是為了擴展生活之美，並讓美進入生活中。當然，不是所有事實都美，骯髒與醜陋是存在的。或許我們為了讓世人注意到這些狀態的存在，而選擇以它們作為繪畫主題，

若是這樣就另當別論。許多畫家以醜陋為創作主題，只因為要對某些醜態百出的社會表達抗議，就像大文豪狄更斯（Charles Dicken）寫書要世人注意當時英國社會的某些不公不義。這種做法可能產生偉大的藝術，但是這類作品注定是由博物館收藏，而不是掛在居家客廳牆上當裝飾。

我的主張是，追尋美的畫家會發現美並發展美。我們或多或少都擁有美，並且透過接觸而把美加以擴大與發展。我相信，想要成為畫家的人，骨子裡一定有某種對美的渴望想要表現出來。至於畫家是以寫實或抽象表現形式來表達，那就是個人品味問題。

在實際創作、也就是一開始要畫出塊面時，寫實藝術和抽象藝術採用的方式其實大同小異。畫家先一邊平塗塊面，一邊將主題做某種抽象化。在某些抽象藝術的作品中，畫家並沒有繼續深入，而是只做形狀的抽象暗示，然後增加一些線條、特色和強調重點。通常，抽象畫家只將塊面色調增加一些外輪廓，並不關心外輪廓上的色調，除非想要刻意強化。具象畫家沒有理由不採用同樣的方式，或是借用這種構想。至於要增加多少細節和輪廓才能清楚定義，那就是抽象畫家或具象畫家自己要判斷的事。不過，抽象藝術才剛開始發展，還沒有時間發展出一套規則、方法、公式和原理用於教學。抽象藝術可能主要是跟分割空間、取得平衡和運用協調色彩有關。這些基本原理在所有形體的繪畫與設計上一概適用。

同樣主題以不同比例構圖

同樣的畫面資料可以依據不同比例，布局到不同形狀的畫面中。把各示意圖分割為正方形。現在，把畫面資料搭配這些分割做排列。你的眼睛會告訴你，何時該用線條或空白。根據經驗來說，別用 2：4 的比例，因為這樣間距會一樣大，除了非常制式的構圖外，效果通常不太好。一般來說，4：5 的比例和 5：7 的比例效果最好。

3：5

5：7

3：4

4：5

7

色彩
Color

一 用三原色達到美的極致

更加了解色彩和使用色彩，可能是藝術從古至今的最重要發展。色彩是美的要素之一，而且自成一格。當色彩跟設計結合時，無須增加其他要素，就能獨當一面成為藝術。但是，色彩加入其他美的要素，就能讓美達到極致。

以畫面來說，明度比任何要素更能掌控色彩。

除非色彩跟明度正確且密切結合，否則就無法在畫面上呈現優美或正確的色彩。畫面要用到的每個色彩都必須在明度階上適得其所，也就是在任何畫面中從最亮到最暗的範圍中，占有一個適當的位置。為了符合所選擇的明度範圍，畫面色彩必須跟主題的「色調」搭配得宜。我們會在後面幾章討論色調和範圍，在此之前，我們必須先好好說明色彩。

我們從美術社購買的各種顏料色彩，彼此之間其實沒有什麼關係。我們可以購買管狀或瓶狀的顏料，而且色彩種類繁多，這些顏料擺到調色盤上都相當好看。這讓我們在選擇和搭配上有很大的發揮空間，可惜在一張畫作裡，色彩的統合感、關係與協調，卻不是用這種方法達成的。

畫家在美術社裡挑選管狀顏料時，常被有趣的顏料名稱弄得眼花撩亂，這時畫家還不清

楚自己要創作的下一個主題，會用到什麼色調和色彩。在琳瑯滿目的色彩中，只有一些色彩會被用到。

重點是，我們無法買到色彩的暗色調（shade）和淺色調（tint），因為這些都要靠我們在調色盤上以基本原色製造出來。其實，我們只是利用紅、黃、藍這三個原色，再加上幾個大地色和黑色來調整色調，再不然就是提高或降低色彩的明度和飽和度。

在美術社挑選顏料時，我們唯一必須知道的事就是：避免購買在調色時會產生不良化學作用的色彩。如果沒有適當混合，鉻色系和鉛色系就很危險，因為在混色時會發生化學作用。鉛白色日久會褪色，尤其是跟其他顏色混合後。而且，鉛白色也會產生毒素，讓人過敏。這些問題都可以避免，只要購買鋅白色或鈦白色，只跟鎘色系和名稱上有「永固」（permanent）一詞的色彩相混合。亞麻仁油容易讓顏料變黃。但是，松節油或罌粟油加上一點補筆凡尼斯（retouch vannish）或丹瑪凡尼斯（dammar varnish），就能讓顏料更快乾，兩者都是絕佳的媒介劑。

大多數畫作其實只需要幾管顏料就能完成，通常只要用到一支紅色、一支黃色、一支藍色和一支暖色調色劑，像紅赭色（burnt sienna）或深赭色（burnt umber），再加上一支寒色調色劑，如黑色或藍黑色。至於該用哪種紅、黃、藍色，就要由繪畫主題來決定，而不是由色彩名稱決定。

⊕ 42 ｜週日清晨（*Early Sunday Morning*）｜艾德華・霍普（Edward Hopper）

⊕ 43 ｜秋光（*Light in Autumn*）｜威廉・索恩

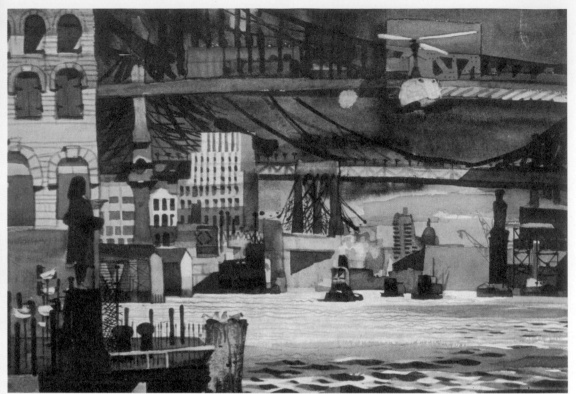

⊕ 44 ｜ 直升機（*The Helicopter*）｜ 曾景文

⊕ 45 ｜ 打蛋器第三號（*Egg Beater III*）｜ 斯圖亞特 • 戴維斯

調色盤上應具備紅、黃、藍等三原色各自的寒暖色，加上一些中間色作為調色劑。

暖黃色是偏橘或偏紅的黃色，譬如鎘黃（cadmium yellow）或中鎘黃（cadmium medium yellow）。寒黃色是偏綠，如淺鎘黃（cadmium pale）或檸檬鎘黃（cadmium lemon）。寒藍

色是偏綠，如天藍色（cerulean blue）和鈷藍（cobalt blue）。暖藍色是偏紫，如群青（ultramarine blue）或永固藍（permanent blue）。以紅色系來說，鎘紅（cadmium red）或印地安紅（Indian

red）是暖色，茜草紅（alizarin crimson）或洋紅色（crimson lake）就是偏寒的紅色。

也就是說，調色盤上要有兩種紅色、兩種黃色和兩種藍色。土黃色（yellow ochre）其實是低色調的黃色，可用來畫皮膚和調出暖灰色。紅赭色可以加到黃色系、紅色系和橘色系，降低這些色彩的明度並保留色彩的彩度。黑色可以中和暖色，但會降低寒色（藍色系、綠色

細和紫色系）的明度，卻不會破壞色彩的特性。

在調色盤上放了太多顏色，通常是造成色彩缺乏統合感與協調感的主要原因。當綠色、橘色和紫色這些三次色（secondary color），是由調色盤上的原色（primary color）調和而出，就能讓色彩本身產生一種關係。記住，最好不要買綠色系或紫色系的顏料。不過，鎘橘色跟鎘紅或鎘黃相關，因為這些顏色是從同樣的顏料研製而成。

當調色盤上的三原色各自有一個偏寒和偏暖的顏料，再加上白色和其他中間色，其實就可以調出任何色彩或色調。而且，從明到暗的明度階中，各顏色的任何色度也都能調出來。

色彩也能被中和掉，以產生任何明度的灰色。

通常，由三原色其中一種顏色繪製而成的畫，會比由兩種原色畫的作品，在色彩上更為協調。如果把調色盤上三原色的寒暖色全都用上（意即六種顏色），畫面顏色就會變得太過強烈鮮明。但奇怪的是，我們愈懂色彩，用到的顏色就愈少。看看傑出畫家的調色盤就知道，他們的用色通常相當單純。當我們明白現今某些色彩鮮豔的彩色底片上顯現的所有色彩，都是從紅、黃、藍這三個染料衍生而出，我們就會開始理解，三原色可以調出千變萬化的色彩。

但是底片上的色彩是透明的，而且會因為幻燈片投影機的強光，而讓色彩鮮明度大增。除非是透明水彩，否則畫家用到的大多數色彩都是不透明。不管光源為何，我們在畫面上看到的光都是反射光，不會像陽光或任何直射光那麼亮。

將純色緊密連畫，彼此只有些許間隔，就會產生我們眼中看到的其他色彩。調色的難度在於，怎樣利用這些明度相近的色彩，讓色彩效果不會變得雜亂，還能維持每個區域的色調。

在粉紅色旁邊畫同樣明度的藍色，就會產生一種更動人的薰衣草色，這種薰衣草色比用調色盤上的紅色、白色和藍色調出來的顏色還更漂亮。把偏暖的紅色畫在偏寒的紅色旁邊，產生的效果也比單獨使用這兩個顏色要好得多。這就是所謂的「破碎色點」（broken color）。我們可以利用同樣明度的補色（complementary color），將色彩的彩度降低或變「灰」；或利用色環上鄰近的類似色來增加彩度。因此，紅色可以用補色綠色來降低彩度，以鄰近的橘色或偏寒的紅色來增加彩度。同樣的道理也適用於其他顏色：黃綠色和黃橘色可以增加黃色的彩

度，藍綠色和藍紫色可以增加藍色的彩度。要中和黃色，我們就用紫色，中和藍色就用橘色。

但是，我們必須搭配明度，否則效果就會變得雜亂破碎。

▍ 實驗色彩的方法

關於色彩運用的這項發現，梵谷或許比其他畫家的功勞更大，而印象派和後印象派的所有畫家當然也貢獻非凡。

要把這種色彩運用方式做到完美，需要經過大量的實驗。畫家可以在實際作畫前，先在其他畫布（畫紙）上做嘗試。

最好的步驟是在調色盤上混色，取得跟我們所看到的色彩和明度最為接近的色調，然後以這個色調畫出一個塊面。然後我們在這個中間色中，分別塗上原先調出這個色調所用的色彩，這就是破碎色。我把這種做法稱為「二次畫」（second painting），或是在原先塊面上的「重做」（go over），可在表面仍溼或已乾後再做。

印象派畫家通常直接在未上色的畫布上畫破碎色點，如果我們遵照這種步驟，就可能錯失底色或塊面能提供我們的明度。由於畫了破碎色點後很難將明度提亮或變暗，所以我相信另一種做法比較廣為適用。如果破碎色點是為了保留本身的彩度和生動性，必須見好就收。

如果明度不正確，最好把顏料刮掉重畫，而不是設法改變明度。設法改變明度，這樣只會讓色彩變濁。

將破碎色點畫到色調塊面時，我們要善用較灰色的底色，提高並豐富表面較鮮明的色彩。底色有助於維持破碎色點的統合感。

如果畫布最後會加上凡尼斯，那麼在畫面乾透後，純色經過凡尼斯的稀釋上光，色彩就會變得更豐富。不過，只有在整個畫布加上亮光凡尼斯時，才能做到這種效果。否則畫面中一部分用平光凡尼斯就暗淡無光，上亮光凡尼斯的部分就有光澤感。畫面應該全是平光或全是亮光。

產生破碎色點的第三種方法、也是最佳做法之一就是：在畫布上增加一層表面，並在表面上先塗上一層顏色，這層表面就能從畫筆上擷取其他色彩顆粒。通常，我們可以用一種快乾白色打底劑來將畫布打底。坊間有幾種這類打底劑，Gesso 這種打底劑可在畫作底層與表面建立良好結合。在打底的底層乾透後，就能畫上基底色調，然後在上面加上破碎色點，讓畫筆畫過表面時，由底層的凸點卡住顏料。這種覆蓋法（overpainting）是以厚塗混色顏料完成。薄塗顏料只能將粗糙的表面填平。

這兩種方法也可以組合運用。你可以有一個平滑的底層，或許是天空，並在上面加上破

■ 色彩協調是畫作成功的關鍵

　　在作畫或為畫作打底時，應該事先做好計畫。這樣的話，陰影區只要薄塗即可。你可不希望許多顏料顆粒卡在陰影區裡，讓陰影區引起注意，等於產生反效果。大致說來，高度表現質感的繪畫應該用於風景、海洋和靜物等主題。如果你要畫皮膚，太多質感就很不合適（在此我指的是跟色彩有關的質感）。

　　色彩協調是任何畫作的成功關鍵，要了解色彩協調，我們必須分析色彩組合的可能性。

　　在紅、黃、藍三原色中，兩兩混合就產生二次色。紅色加黃色就產生橘色，紅色加藍色成為紫色，黃色加藍色則出現綠色。橘色、紫色和綠色分別是藍色、黃色和紅色的補色。三次色（tertiary color）是由一種原色加一種二次色混合而得，也就是兩種原色依照二比一的比例混和而成。橘紅色就是紅色與黃色以二比一的比例混和，藍綠色就是藍色與黃色以二比一的比例混和，黃綠色則是黃色與藍色以二比一的比例混和。這些三次色都是純色混合而得。

碎色點。而前景就用粗糙的表面，把顏料卡在上面。在同一張畫裡，當然可以使用不同的技法變化，而且通常為了達到比自然呈現更多重的質感效果，還非得這樣做不可。不過，把這兩種做法結合時要格外小心，才能達到一種統合的覆蓋效果。

現在，如果我們將原色與其補色混合，就會得到褐色或中間色（neutralized color）。只要混色的比例相當，那麼對任何原色和補色的混合來說，結果都是一樣。黃色加上補色紫色，其實就等於黃色加紅色和藍色，因為紫色是等量的紅色加藍色。紅色加補色綠色，其實就是紅色加黃色和藍色。藍色加補色橘色，就等於藍色加紅色和黃色。顯然，任何一種原色加補色，其實就等於把三原色相混合，結果就一樣，也就是褐色。但是，我們可以用補色來降低某個色彩的彩度，能在色彩彩度上做出無窮的變化，但是這些色彩都是相近色，因為每個色彩都包含某種比例的三原色。我們可以利用這種方法或加褐色或寒黑色，來降低色彩的彩度。

這是色彩透明度所發生的變化。將三原色做不同的混合，就會產生其他顏色，甚至是褐色、黑色和灰色調。彩色印刷時的中間色調也是如此。印製複製畫時是使用紅、黃、藍、黑這四個墨水分版印刷。黑色版是作為「定位套版」（key plate），讓這些色彩更為豐富也更有深度。

由於光譜的顏色容易辨識，如果色彩有那麼單純，繪畫就不會那麼困難。但是只有人造顏料是如此，在大自然裡，大多數色彩都是偏向原色的灰色，我們以寒暖來區分這些灰色。舉例來說，綠色就可分為灰綠色或略帶中間色的綠色；還有偏黃的綠跟偏藍的綠。同樣地，所有其他二次色和三次色都可能在混色過程中變成中間色，或是偏向混色時使用的原色。當我們用這種方式思考色彩，就更容易「看到」色彩，也能訓練眼睛辨識色彩的構成成分。

我們是在調色盤上調色，或在畫作上直接調色，這只是選擇問題。當畫面某個區域跟另一個區域在色彩搭配上，看起來比應有色彩更暖時，就在另一個區域增加一些紅黃色或橘色，增加的顏料可能只有一點點。或者，當畫面某個區域跟另一個區域增加一點藍色、藍綠色或紫色。由於黑色加白色會調出一種藍灰色，所以我們甚至可以增加一點黑色，讓色彩變寒，或者至少加些以黑色和白色調成的灰色。

一流畫家早就將心法傳授給我們，在同一張畫作中，絕不可以讓三原色的力量均等。因為三原色基本上並不相關，因此會彼此抗衡。如果將其中一色以少量混合較多量的另外兩色，或至少用一色以少量混合較多量的另外一色，就很容易產生和諧感。這樣就能讓三原色中的其中一色即使只是些微降低彩度，卻成為輔色。這並不表示畫面或設計必須由一個原色主導。我們只是調和色彩，讓色彩產生和諧感，如果想要擴大這種效果，就挑一個二次色或三次色，以少量加到畫面所有色彩上。

黃昏時的風景會帶一點黃色或橘色，我們就要把這種顏色加一點到其他顏色裡面。如此一來，就能在畫面上建立關係和統合感，產生日落西山的溫暖和那種情境賦予的「感受」。

這道理也適用於所有主題，因為繪畫藝術本來就該講究統合感。「加水產生淺色調」也是利用這個原理來統合色彩，讓色調跟添加的色彩混合。「加白」是則達成色彩統合的另一種方式。

在挑選色彩作畫時，我們應該先分析一下色彩的色調，色彩是偏寒或偏暖，在黑與白之間的明度階所占的位置。通常，偏中間色區域裡的點狀就用純色描繪。這正是現代室內設計師所用的手法。室內設計師會選擇讓其中一面牆，比其他牆面的色彩更繽紛些，以免讓人覺得被同樣明度和顏色的四面牆封住。但是，如果四面牆都是鮮豔色彩，那種房子就很難居住，除非用更柔和、更灰色調的色彩來緩和一些。舉例來說，在以灰色為主的房間裡，可以使用紅色地毯，或在紅色調的房間裡搭配灰色地毯。不過，要是整個房間全是紅色，就會讓人覺得很不舒服。

這一點讓我們聯想到色彩的「平衡」。在繪畫史上曾有一段時期，將所有陰影都以褐色表現，而不是以物體固有色或固有色的較深色調表現。這種繪畫風格就是所謂的「褐色畫派」（brown school）。當一幅畫作的所有色彩都偏向色輪的某一側，就會讓色彩顯得渾濁、單調也缺乏吸引力。幸好，現在沒有人會那樣畫了。

色彩平衡表示寒暖色搭配得宜。原色部分不需要做什麼更動，但若要形成平衡，就需要一些對比。在戶外，天空通常就包辦這個部分，天空跟空氣產生的最寒色調負責寒色這塊。天空的藍跟物體的陰影，以及遠處的空氣，就跟前景的暖色形成對比。

在室內，陰影通常偏中間色。跟我的畫室從北方照射進來的偏寒光線對比，室內陰影看起來就會顯得暖些。不過，我屋子裡有些地方有陽光照射進來，也能稍微瞄到戶外的景色，

這時寒暖色的平衡就更加明顯。

所以，我們可以考慮不同塊面和塊面內部的寒暖色調及相互位置，讓寒色和暖色巧妙搭配。當某個區域跟其他區域的色調很好搭時，就更容易判斷本身真正的色彩與明度。在隨便一張紙上畫的顏色，看起來可能跟畫在畫作上的顏色差很大。我們應該記住，在開始作畫時，利用三個以上的相近明度與顏色，而不是只在一個區域填滿一個顏色，然後再到另一個區域重複同樣的動作。藉由找出畫面中二、三個明度的會合點，接著我們就能把這些明度延展開來，建立大塊面之間的關係。

年輕畫家通常會一個塊面畫完，再畫另一個塊面。這是商業藝術常用的手法，也是這類作品很少能在畫面關係、和諧和統合感上獲得好效果的主因之一。我們要等到色彩一起出現，才會知道明度是否正確，飽和度和對比是否恰當。

▌特別注意：陰影的顏色

或許，畫家在色彩詮釋時可能犯的最大錯誤就是，畫陰影時用錯顏色。許多畫家在畫亮面時，就用純色加白，畫陰影時就用純色。這種畫法呈現的色彩就跟現實情況正好相反。其實，最純的顏色是亮面，陰影偏中間色，比亮面的色彩少些。舉例來說，畫一件藍色洋裝，亮面用淺藍色，陰影就用同樣顏色較濃或較暗的色調，這種畫法根本大錯特錯。正確的畫法

是，洋裝整件都是淺藍色或藍色，陰影部分則增加補色或中間色。這樣才能保持亮部的純色更明亮、更純粹。如果我們在亮部使用更鮮豔的藍色，那麼在暗部就必須加一點黑色。

在商業藝術中，我們常看到紅色洋裝的亮部是粉紅色。但事實上，在光線下，紅色的物體應該顯得最紅。我們看到黃色毛衣上的陰影是橘色，但陰影應該是紫色（黃色的補色）才對。我們看到皮膚的亮部被畫成粉紅色，陰影被畫成紅色。這都是跟事實不符的廉價作品，誤以為讓亮部變亮就能讓色彩保持乾淨。然而色彩跟明度的正確關係，才是能讓色彩保持乾淨的真正重點。

在利用中間色或補色讓色彩變得既灰又柔和時，就需要注意結構關係。如果旁邊的色彩太鮮明或明度差太多，色彩就會變得晦暗。年輕畫家接受建議要將所用色彩色調降低時，常會錯誤解讀，以為要使用不鮮明的色彩。奇怪的是，調和過的色彩最後似乎比純色更鮮豔，反而讓顏色變得更不協調。利用正確的明度對比，比起堆疊更多純色，更能讓畫面明亮許多。

但是，除非親自實驗證明，否則人們很難相信這項事實。

我們偶而會看到把陰影畫得全黑或近乎全黑的商業藝術作品，這樣做是為了讓亮部更亮。這種技法有時能產生強有力又吸引人的作品。不過，陰影部分不是全黑（我們也不想老是那樣畫），但是這樣畫確實比用純色畫陰影的效果要好得多。原因很簡單：讓受光面的色彩最為明亮，這樣做比較一致也合理。黑色陰影比較偏中間色，而且在強光對比下，陰影看

起來可能近乎黑色，另外也因為顏料的明度範圍有限，我們也只能做到這樣。

■ 光與色彩的關係

在畫任何顏色的陰影塊面時，最好讓色彩濃度高一些、顏色暗一些。後續若有必要，還是可以讓色彩變淡些，讓明暗之間建立應有的關係。雖然白襯衫或任何白色物體其實絕不可能有黑色陰影，但是在強光照射且陰影處並無太多反射光的情況下，這種明暗對比確實相當驚人。

色彩有許多特質，古代大師們知道如何重現這些特質，然而大多數現代畫家好像忽略或忘卻這些特質。舉例來說，「光輝」（radiance）就是一個特質，我們在以往的名作中就能發現這項特質。林布蘭（Rembrandt）就是箇中好手，他還進一步發揚光大，讓作品出現一種近乎發光的效果。可惜繼林布蘭之後的畫家們，作品似乎逐漸喪失這種特性。這項特性確實存在於大自然中，但是人們多半有感受到卻沒看到，只有觀察力敏銳獨到者才會發現。而且，這項特性難以言喻，就是光線本身投影到空間裡。這不是指光線照射到其他物體上的反射效果，而是光源本身散發出的光芒。

我們知道空氣中充滿微小塵埃，這些微粒受到地面物體和光源之間的反射光照射。在陽光或探照燈和幻燈機光束等強光中，我們就會看到光線通過空氣。但現在我們要討論的是被

照亮的表面，也就是次要光源。次要光源從表面上將光線反射出去，照射到空氣中的塵埃，而讓塵埃閃閃發亮。

因此，受光表面周圍有一定數量的光暈（halation），只是我們未必察覺到。我們看到汽車頭燈旁邊有一圈模糊的光線，燭火周圍也一樣，所以我們在畫作裡會呈現這種特性。但是，這種光暈效果若減弱些，就不那麼明顯。光暈通過本身的界限或受光部位的邊緣，邊緣本身可能相當清楚銳利，但是邊緣周遭的空間也跟著變亮。

皎潔的明月在夜空的襯托中，輪廓顯得格外分明。但是，如果我們仔細瞧就會發現，在被月光照亮的整個夜空中，有一種光線漸層，愈靠近光源的地方就愈亮。頭部被強光照射並由暗色背景襯托時，情況也一樣。跟頭部或白色區域、甚至任何被光照亮的表面愈靠近，那裡的暗部就愈亮，這種照亮效果很難被察覺，除非我們訓練眼睛去察覺它。

更重要的是，光源的色彩本身會延展到周遭空間。這其實是色彩的影響，而不是一種重複的色彩。光線的色彩會融入背景的色彩。當畫家細心研究這種現象，並在畫作上將其重現，就能讓作品呈現嶄新的光輝特性。這是將色彩跟環境建立關係，跟周遭區域形成統合感的進階做法。

彩色聚光燈以可見光束穿透一片漆黑的劇場，將色彩投影到舞台上。聚光燈是將光線聚

集，而受光表面則是將不可見光從各個方向反射出去。因此，我們可以表現這種現象的唯一方式就是，讓光線微微發散到周遭所有形體與空間中。

古代大師們描繪聖嬰在搖籃裡散發光芒，以及耶穌身上偶而發出光輝，就是這種做法的最佳詮釋。如果你仔細研究林布蘭的作品就會發現，連他的蝕刻畫都能看到他對光線有這種理解。林布蘭作品充分表現出光輝這項特性，就是他的作品受世人肯定為曠世鉅作的原因之一。

以「光輝」來形容這種現象，會比「光暈」一詞更為貼切，因為光暈比較顯而易見，只是光源邊緣模糊些而已。

這種光線的運用並不表示，光源的邊緣都應模糊並跟背景融為一體，而是保留邊緣，但靠近光源的背景會比背景其他部分更亮一些。我們應該牢記，天空把這種光線和色彩投射到風景中，無論在哪裡，強烈的陽光並沒有這種效果。地面也把本身的光線和色彩，向上反射到底面原本相當暗的陰影中，甚至投射到某些垂直面。利用這種做法，老舊穀倉就能與所在位置被陽光照射的地面統合起來，或是頭部能與被光照耀的黑髮連結，白衣領或胸部能跟黑色服裝形成一體。研究維拉斯奎茲（Diego Velásquez）、杜蘭（Carolus Duran）、沙金特和維梅爾（Johannes Vermeer）的作品，就能了解這項特性。

一 用色彩形成焦點

集中是探討色彩關係時的另一項考量。可能的話，愈鮮豔的色彩要集中在愈有趣的區域，不能分散開來。房間裡的一支花瓶若色彩明亮就會引人注意，畫作裡的情況也一樣，愈亮麗的顏色就該跟主要人物或物體聯繫在一起。這並不表示整個物體應該全以亮麗色彩呈現，而是說物體的某些部分應該成為焦點。周遭色彩可能是灰色或中間色，以便突顯強調的部分。

在靜物畫中，通常鮮豔的色彩集中在水果或花朵，藉此形成對比。在風景畫裡，鮮明色彩則是集中在船帆、花朵、晚霞、服裝或其他這類物體特徵上。

特定物體邊緣的色彩也可以被強化，讓物體在畫作中被更強烈地突顯出來。樹枝交錯形成的洞，那裡望出去的天空就變得更藍一些，因為周遭的樹枝是用深色描繪。我們只要在色塊邊緣增加一點相近色，就能讓色塊本身的色彩明亮許多。舉例來說，黃色色塊只要在跟其他圖案交接的邊緣，加一點黃橘色或黃綠色，就能讓顏色更明亮。同樣地，天空跟白雲相接處加一點相近色，就能讓天空變得更藍一些。紅色衣服可以在邊緣加一點紫紅色。強化邊緣的色彩，就能讓原本暗沉的主題變鮮明些。

在所有美的要素中，色彩最具有實驗性。如果有人要我列出大自然送給人類的最棒禮物，我一定會把色彩擺在最前面或前幾名。沒有色彩，藝術就失去許多效用。專心探索色彩，不但能豐富我們的藝術，也能充實我們的人生，而且成效驚人、難以估計。

8

韻律
Rhythm

一 找出線條的主要方向

大自然的韻律是美的另一項要素，這項要素或許比較常被感受到、而不是被看到。線條、形狀、顏色、甚至明度都有韻律。以音樂來說，速度和拍子，也就是我們現在說的節奏，就是韻律。以藝術來說，韻律就是重複線條的流動，以及設計和配置所隱含的動態。線條可能繼續前進、消失、在其他地方又再出現，以形成畫面設計的主要線條。人體的任何姿勢就是如此，但是其他形體也有韻律存在，萬物的生長即是如此。樹皮上的紋路和樹枝的生長都有韻律。在所有動物的生命中，也存在著線條和形體的韻律。我們可以檢視塊面和形狀的邊緣，找出線條的主要方向，來研究所有生物的韻律。然後依循那個方向，視狀況跳過形狀，找出線條是否再次出現，是在同方向繼續前進，或是優雅地轉往另一個方向。

紙風車就是說明韻律的最佳實例，紙風車的環形動作慢慢運轉形成韻律。水的漩渦和流動也有明顯的韻律，女性髮絲成束與飄動也有韻律。另外，木匠從木板上刨起的木屑，同樣也有韻律感。但是，除了這些顯而易見的韻律外，我們還必須細心觀察那些比較微妙的韻律。有時候，我們必須透過調整所見的線條和形狀，刻意創造韻律並取得統合感。

在描繪有韻律感的形狀時，我們必須藉由建立對比的水平、垂直或對角線，提供畫面一種穩定感（⊕46）。如果畫面中只有曲線和動態，就會像是既不實際又令人不悅的氣旋移動。

不過，在大多數畫作中，韻律不是被畫家過度表現的要素，而是相當少見的要素。曲線與直

線的巧妙組合，就會形成令人舒服的韻律（⊕47）。有時，以短而結實的直線來畫曲線，可以增加紮實感和結構。但是，不同形狀之間的韻律關係，始終必須顯而易見。

要讓畫面有韻律感，就要注意畫面不同部分彼此如何搭配，以及所有部分如何產生整體。在人體中，四肢和軀幹巧妙結合，利用形體結合為形體。以風景畫來說，我們設法將地面的形體結合，再連結地面上的山坡和山脈。通常，山坡與山脈的底部會出現一種延展，陡峭的斜坡慢慢跟較低的地面交會。我們在樹木根部與地面交會，從垂直往水平延伸的現象中，也發現同樣的線條延展。岩層也有韻律，雲的形狀亦然。畫家可以運用詩意，誇張任何物體的韻律，讓畫面變得更優雅或更戲劇化。

我們應該經常練習把題材分群，這樣主題的圖案就能巧妙結合，邊緣就以重複或流動的長線條交織在一起。

分析古代大師畫作的線條應該很有用，研究東方藝術也一樣有幫助。有韻律感的線條在東方繪畫中扮演相當重要的角色。實際練習方法就是，隨便拿一張照片出來，照著上面的律動線條作畫，創造出一個更統合、更令人欣喜的設計。

畫靜物時，你就留意靜物擺放的律動線條，線條可能出現在布幔的皺褶裡，在整組靜物擺放中優雅地流動。畫家在設計布局時可能先考慮到位置，讓不同群組的輪廓彼此搭配得宜。

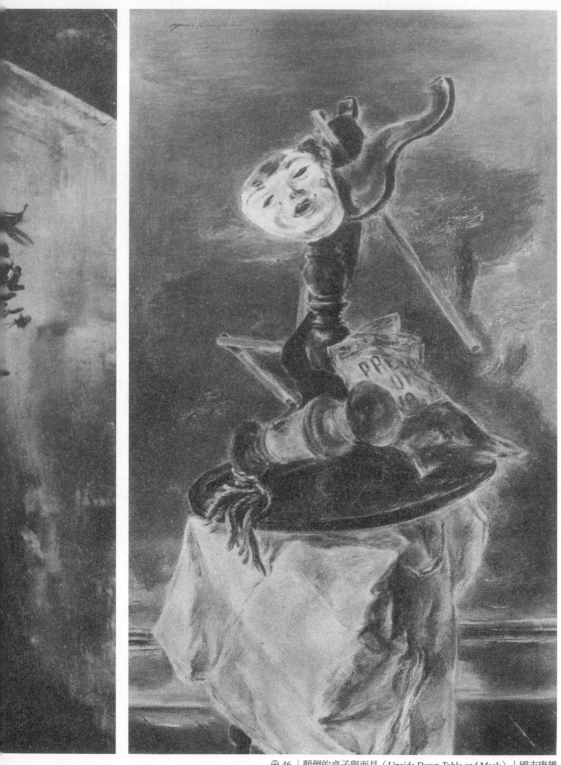

⊕ 46 ｜顛倒的桌子與面具（*Upside Down Table and Mask*）｜國吉康雄

⊕ 47 ｜期待（*Expectation*）｜菲德瑞克 · 陶布斯（Frederic Taubes）

明度與色彩的韻律

以花卉為例，就可能讓盛開的花朵跟梗有重複線條，或讓花器的線條藉此延伸出去。

我認為將鬆垮的衣服結實的體形做結合，就是最美的韻律實例之一。這其實是讓身體跟服飾做完美的結合。因為這種韻律關係，身體的律動更加展現出衣服的美，也因此讓衣服穿起來比掛著好看很多。就連重力法則似乎也參一腳，在織品形狀中創造出一種律動，建立彼此之間的關係。

植物的莖或梗上葉片的布局方式，以及花瓣的位置，就能說明生長的韻律。雲朵的位置則依據風向出現律動般的線條，水波亦然。如果我們把一顆石頭丟到靜止不動的水裡，水面就會開始出現律動。再丟一顆石頭到水裡，就會改變第一個石頭產生的律動。船過水留痕，水面會依照船行方向、甚至是船行速度，產生美麗的波紋。

韻律並不局限於線條，韻律也存在色彩中。運用光譜上的色彩，就能讓不同色彩產生統合感。因此，我們可以讓色彩由紅橘色接紅色，再依序透過中間色接到藍色。所以，如果同一主題出現兩種差異很大的色彩，你可以利用兩者之間色彩的自然順序，巧妙地混合搭配。這些色彩未必要相接，但是位置要夠近，才能在兩個非相關色彩之間，建立一種連續性和韻律感。這種做法適用於設計，也適用於繪畫主題。我們可以利用圖案邊緣的色彩轉換，來善

用這種做法。

同樣地，明度也可能這樣做。當兩種明度差距極大時，我們可以設法在畫面不同明度之間做一些干預，減少明度差距過大在視覺上產生刺眼的不良效果。大自然就是我們最好的老師，大自然利用光影之間的中間色調做漸層，也利用反射光來減少這種突兀感。即使在陰影中，色調也常有一些變化。雖然我們設法保持陰影區域的簡潔，但我們很少會把陰影畫成黑色或同樣的明度。

色彩韻律也可以透過相同明度的不同色彩來達成，比方說：以破碎色點來產生韻律。

在明度和色彩上要產生韻律感，同樣是利用重複來達到效果。通常，明亮的色彩會重複出現在不同地方，或許簡化成一個小色塊，但不會是一個孤立的色點。藉由在同樣主題的其他地方添加相近色，就能讓畫面產生統合感與韻律。以肖像畫為例，手臂和手部的膚色通常就套用頭部和頸部的顏色。

仔細觀察一朵花就會發現，花朵的色彩是有變化的，而且這些色彩通常會在花莖和葉子上重複出現。這種色素流經整朵花，只是出現在葉子上跟出現在花朵上的顏色略有不同，因此葉子跟花的顏色就產生相關性。所以，在畫花卉時要注意，千萬別張冠李戴，畫出一種花朵，卻畫了另一種花莖和葉子，這樣就不可能產生色彩和諧感。

色彩的韻律跟聲音的韻律相似，我們知道聲音會藉由律動或波動傳遞，色彩也一樣。每個色彩都有自己獨特的波動或振動節奏，讓人肉眼就能辨識出是哪個色彩。聲音、色彩和光線之間有明確的關聯或關係，它們全都依據振動運作，但速度卻極為不同。

目前有一些繪畫方式相當引人注意，畫家試著不看畫紙，讓手跟著雙眼所見主題的韻律移動。手上的鉛筆不離開紙面，連續畫下這些律動。我發現自己必須看著畫紙，才能保持畫面不同部分的比例關係，因為我從未訓練過自己的手，去「感受」雙眼所見的韻律。但其實，這是做得到的。對這種畫法有興趣者，應該看看奇蒙‧尼可萊德斯（Kimon Nicolaides）寫的《自然畫法》（*The Nature Way to Draw*），這本書寫得棒極了。

■ 韻律來自情感，情感產生力量

起初，我們自然會以為卷狀物或某種裝飾就跟韻律有關，但事實上不明顯的韻律反而更美。這種韻律跟構圖隱含的結構比較有關，而跟表面細節比較無關。換句話說，韻律通常是透過感受而得，而非眼見所得。

先在畫面上畫一些看似彼此相關的曲線，看看能不能從這些曲線中建立主題，這種練習相當有幫助。這些線條當然會讓畫面形成不同塊面，但是曲線或線條可以在這些突出或重疊部分以外的區域再次出現。你也可以試試看，依照光譜或色輪上的色彩順序，能在這種畫面

裡放進多少色彩。天空的最上方可能是紫藍色，那是人眼能見的最暗色調，下方則是藍色、再來是藍綠色，最後在接近地平面時是綠色。地平面的遠景從藍色和藍紫色開始畫，往前景挪動時，改用藍綠色和暖綠色，最後前景地面則用黃色、橘色和紅色。你會發現，這樣就把光譜色彩大多包含在內，這就是大自然色彩的重大奧祕之一。你在畫作中使用的色彩，不必是光譜上的純色狀態，而是要把這些較明亮色彩的色調變得柔和些。

記住，要把這些色彩依據相似的明度順序做搭配，讓色彩看似以一種律動方式貫穿主題，而不是讓色調差距太大，彼此無法產生關係。

接著，我們就來談談韻律的情感效果。我們知道聆聽一位沒有韻律感的鋼琴家彈奏，會是多麼痛苦的一件事。雖然繪畫中的韻律更加微妙，但是畫作中若少了這項要素，就跟音樂少了韻律一樣可惜。許多現代藝術只由線條構成，加上許多銳角，絲毫無法讓畫面產生柔和感。有時候，畫面裡有許多塊面堆疊，卻沒有顧及結構做適當搭配。這些畫家應該多多留意泥水匠怎樣交錯安排磚塊，讓磚塊相互結合產生力量。這種交錯安排正是讓形狀產生律動連結的成因，就像泥水匠在築一道穩固牢靠的牆面那樣。

不過，只是再三重複線條或形狀，常會讓畫面變得單調乏味。除非必要，譬如在結構完備牆面上的圖案，我們才能這樣做。但是，如果把山脊的韻律畫得那麼重複一致，畫面就會十分無趣，而且這樣畫也可能失真。大自然的景物有其韻律可循，但絕不是以完全相同的形

狀呈現。以海浪來說，在大波浪中，總有較小的波浪。樹叢中會有矮樹叢，樹木的樣貌雖然看似相同，卻絕不可能一模一樣。大石塊旁邊散落的小石塊，形狀全都不盡相同。在一個主題中，必須出現重複的線條和形狀時，畫家就該設法以大小、團塊、色彩、明度或其他任何方法來產生變化。

我們利用圖案的形狀和區塊產生變化時，同樣也應該在畫面題材本身出現這種變化。畫面的韻律不必是實際動態的再現，而是畫家對於線條與形狀移動所做的一種暗示。舉例來說，字母 S 可能是從蛇的動作中衍生而來。至少，移動中的蛇是韻律的最完美詮釋。

我們愈深入檢視韻律這個主題，就愈明白世事萬物和宇宙本身，全都充滿韻律的脈動。呼吸有韻律，行走或跑步也有韻律。畫夜交替、寒來暑往都是依照一定的韻律運行。是韻律讓畫作有了生命。當我們完全明白這一點，就再也不會允許自己畫出毫無生氣又死板板的作品。

9

形體
Form

寫實的形體 vs. 變形的形體

「形體」是當今頗具爭議的一項主題，如何詮釋形體，當然有很大的討論空間。在現代畫家中，有些人主張不該在畫紙、畫布等平面上再現立體形體，因為這樣會讓二維平面跟三維立體不協調。這類畫家認為，三維形體應該留給雕刻去表現。至少，這個主張挺有意思，而且聽起來似乎很有道理。

不過，認為三維形體無法在平面上表現，這種論點其實是對事實的刻板印象。畫作不必跟唯物主義的事實有關，要求物體的體積和尺寸在變成平面時，必須跟鑄鐵塊被軋平成金屬片時那樣。畫作是一種幻覺，就像鏡子照出的人臉模樣，把立體變成平面給人一種三維立體的幻覺。相片也是在平面上創造同樣的幻覺，一幅好的畫作也是如此。主張立體形體不應在平面上表現的人，沒有好好深究事實的真相，只是接受表面的現象。而且，我們應當知道的最重要真理是，人類的創造力不應該、也不會被事實的真相所局限，因為有時人類的創造力會超越事實，甚至創造新的事實。

我們知道，形體基本上就是物質本體，形體可依據真實或幻想而產生。在繪畫中，形體不必喪失本身的視覺特性，因為我們的雙眼就是靠這些表象特徵來辨識物體。為了讓我們感受到物體的體積與大小，畫家必須善用筆法在畫面上做一些暗示。因此，我們見到的形體其實是自己雙眼與腦部的幻覺，如同我們在鏡子所見一般。照著物體實際樣貌去畫當然不會錯，

不過我們在此關切的是另一件事。我們可能以這兩種方法的其中一種來表現形體：一種是把所見像畫藍圖那樣做平面描繪，另一種是把所見如實呈現。畫家在畫面上表現形體時，一定是從其中二選一，不然就是把兩者做某種程度的變化。形體可以利用「完全寫實」或「刻意變形」這兩種方式重新設計。畫家可以選擇以平面形式的裝飾特質來表現，或是針對空間裡的形體實體，創造全然的幻覺。

抽象畫中詮釋的形體就跟個人手法密切相關。事實證明到目前為止，沒有任何教學對抽象畫極有幫助。但是，美的要素本身就很抽象，讓我們有目標朝向這種繪畫形式去努力。我們當然可以讓畫面中的色彩和諧，營造漂亮的設計與圖案，或是引用象徵主義風格，以線條產生情感效果，強調裝飾特質以達成整個抽象構圖的統合感。

如何觀看形體？

寫實繪畫在處理形體時，當然必須仰賴對光影的正確詮釋。順光或逆光就能以簡化方式來表現形體。方位角一百三十五度產生更多光影變化，因此增加實體感或三維效果。至於在漫射光的情況下，光影漸層更為微妙，對比更少。重點是，畫家要選擇一種讓主題更美，跟所欲構圖更搭的光源方向。

在光線可被控制的情況下，不妨在開始作畫前，以不同角度和亮度的光線，對手邊的題

材做一些實驗。

如果你要畫一個簡單的設計或圖案，直接照射的順光或漫射光的效果最好。如果你想創作一張明亮並強調閃閃發亮的畫作，那麼選擇頂光或逆光最合適。

同一畫家的逆光畫作常比順光畫作有更多光點。這是因為物體頂部被照亮，也讓物體突顯出來。就像陽光或月光讓水面波光粼粼，也會在岩石、樹葉或人物等形體上產生同樣效果。

側光或直角照明會把物體區分為受光面與陰影各半的情況，然而大多數畫家卻認為受光面與陰影，其中一方應該比另一方重要。

從形體的觀點來看，不管是從前方或後方，方位角一百三十五度的光源或許最有趣。這種光源將形體以各種變化與形狀表現出來。在這種情況下，畫家要面臨的技術問題當然更多，而畫家只能透過不斷地實驗來解決問題及磨鍊技法。

沒錯，暗示的形體比鉅細靡遺的形體更有趣，但這種詮釋需要更有想像力的手法和更隨性的技法（⊕48）。有些畫家很容易上手，有些畫家努力多年才有斬獲，有些人甚至終其一生也毫無所獲。暗示通常比刻板描繪更有效的原因是，這樣做同時喚起觀眾的想像。

形體

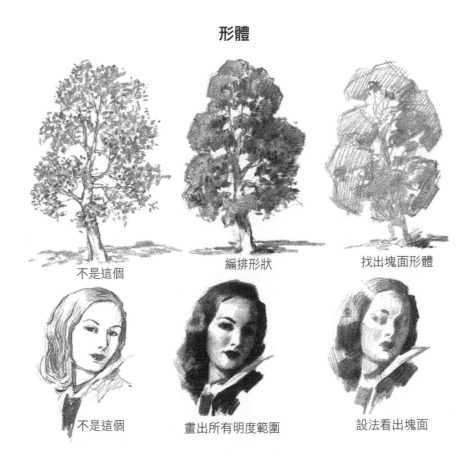

不是這個　　　　　　編排形狀　　　　　　找出塊面形體

不是這個　　　畫出所有明度範圍　　　設法看出塊面

訓練眼睛看出輪廓內部的形體

跟許多人所想的不一樣，畫作的好壞未必體現在輪廓與細節，而在於主題被看見的方式。如果我們只檢視輪廓和細節，就會像上圖所示最左邊的樹木和人臉。我們必須學會找出定義形體的塊面和明度，也就是發生在形體上的光線、中間色調和陰影。有時，我們甚至必須更進一步，設法將所見景象分群、設計或編排成更簡單的平面與塊面。記住，簡單的草圖比多加既不相關又錯誤明度的草圖要好得多。

要創造對形體的印象，我們必須在完整詮釋前及時收手。我們或許可以透過一些做法達到這個目的，譬如：別把塊面全都填滿，在中間色調做一些中斷，或是別把塊面畫成色調均勻又完整，不然就是在陰影中做一個更銳利分明的碎形。善用筆觸破壞十分完整的邊緣，這類刻意的省略和不完整，就能把一些更重要特徵強調出來。

印象派畫法善用許多巧妙的意外效果，聰明的畫家懂得訓練自己見好就收。如果畫家不是用這種手法完成創作，而是一點一點地刻畫描繪，就不可能產生讓主題有自然即興和活力十足的意外效果。一旦失去這種特質，畫家可就別無他法，無法讓畫作重現那種自然流露的感受。

畫家最好把每項主題和每幅畫當成截然不同的事情。不同主題需要的處理方法和技法可能截然不同。如果手邊要處理的主題需要精準描繪，就不要只因為受到先前畫風的影響，而不去描繪細節。美國知名畫家諾曼・洛克威爾（Norman Rockwell）喜歡細節，也因此聲名遠播。只因為細節就批判洛克威爾的畫作，那就太愚蠢了。如果洛克威爾想在作品中表現其他特質，他一樣做得到。但是，如果他喜歡細節，他就是透過描繪細節來做自己。長遠來看，做自己對畫家而言是再好不過的事（⊕49）。法國畫家杜菲對細節不感興趣，他喜歡隨性地畫，用明亮的色彩描繪戶外風景，譬如海灘、賽馬場和法國其他景點的景色。他也忠於自己。如果你不做自己，那你誰也不是，最後很可能就變成毫無特色的無名小卒。

⊕ 48｜音樂（*Music*）｜尤金・伯曼（Eugene Berman

我們可以藉由描繪從人臉到玻璃碗、從穀倉到都市摩天大樓等不同形體的主題，而學到許多東西。不管怎樣，最重要的是設法讓自己畫的作品，看起來具有說服力。一件陶器在其表面、明度、色彩及在不同光線下的樣貌，都有其可辨識的特性。

畫皮膚要像皮膚，畫木頭要像木頭，因為物體各有其特性，所以必須採取不同的畫法。棉質衣裳就不能用絲質或緞質衣裳的畫法來畫。每個物體都有自己獨特的色彩與質感，以及可辨識的形狀。

對一般人來說，形體只是形狀與物質。對畫家來說，形體是存在於微妙細膩關係中的光線、中間色調與陰影。物體其實是依據許多條件，才呈現某種形狀。物體在某種光線和特定位置下的形狀，不能以一概全，因為在不同光線和空間關係下，形狀就要跟著改變。

為了畫出有體積感的形體，我們必須找到平面，並為其安排適當的明度順序。跟光源成直角的平面最亮。跟光源呈其他不同角度的平面，明度就漸漸變暗，直到接近陰影。因此，形體的立體感就由此突顯出來。陰影的形狀界定出形體的形狀，而且陰影也會投影在周遭相關物體的表面。

在漫射光中，平面依然會出現變化，只是這種變化更加微妙也沒有投影，而是跟周遭環境有關，也就是本身明度與周遭環境明度的關係。

一　形體的理想化

　　我們暫時回來談談理想形體這個問題。在將形體理想化之際，我們必須牢記這一點，理想化可能讓形體失去本身具有的特徵，而這項特徵其實可能比我們想要增加的任何「改進」或「漂亮」的效果還更美。就算我們只畫一個印象，也應該誠實以對。在理想化中或許能找到美，但是我們可別忘了，現實裡面也能發現美。

　　但是，形體的理想化未必表示把主題「變漂亮」，可能只是涉及到簡化這個流程。同時，形體理想化也可能表示把球體扁平化為平面，或是強調設計、去蕪存菁、減少細節，以便適當展現一個美麗物體的基本結構。

　　希臘羅馬時期的雕像就展現這種理想化，我們稱之為「古典」（classic）。對我而言，古典就是以某種特定形體最可能達成的極致之美（⊕50）；也就是一般所說的同類「頂尖」。

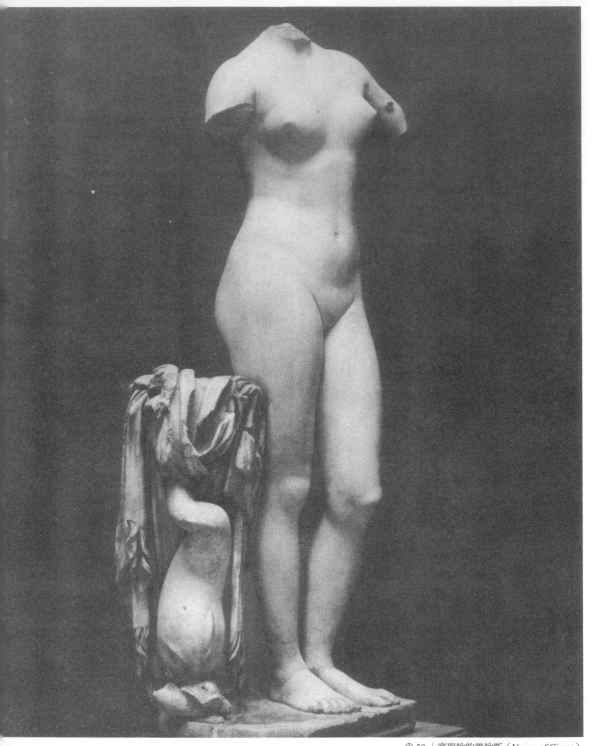

⊕ 50 ｜塞瑞納的維納斯（*Versus of Cirene*）

10

質感
Texture

一 質感的暗示

質感（又稱為質地或肌理）與物體的表面特徵密切相關，跟形體比較無關。光線讓我們看到物體的質感，就像光線讓我們看到形體一樣，而光線照射在物體表面時，就創造出色彩。沒有光，就沒有色彩。

雖然在畫布上總能表現出色彩的不同色調，但要表現出不同的質感，就需要運用各種筆法和技法。不過，質感通常可以藉由暗示來表現，不必以刻畫的方式臨摹。如果我們遵循光線和色彩對物體質感產生的效果，即便是在平滑畫布上，我們還是能將質感表現得淋漓盡致。

以繪畫來說，質感未必表示，要以一層層的顏料建立物體表面（⊕51）。不過有時候，底層顏料的厚薄可以增加某種質感效果。底層厚塗通常會提供所謂的「意外效果」（accidentals），比薄塗的平面處理更有質感，也比用小筆煞費苦心地描繪，效果要好得多。

畫布本身的質感可能會影響畫作，也連帶限制顏料塗抹的方式。在紋路較粗的畫布上，我們若想畫出天空這類平滑質感之物，只要以薄塗方式，將顏料平塗於畫布上。較乾式的厚塗顏料則用於表現矮樹叢或林地簇葉等厚實的質感，而且各層色彩之間必須乾透，再上下一層顏料。

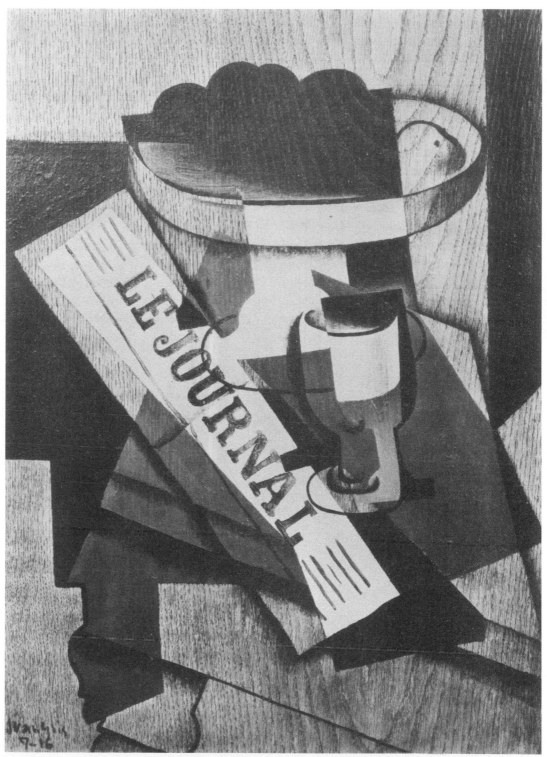

⊕ 51 ｜ 水果盤、玻璃杯與報紙（*Fruit Dish, Glass and Newspaper*）｜胡安 • 葛利斯（Juan Gris）

一 個人品味的養成

在繪畫中，有些最有趣的質感可以透過使用調色刀來達成，以調色刀畫過表面，讓顏料附著在亮部（⊕52、⊕53）。有些畫家認為如果使用調色刀，那麼整張畫就應該用調色刀完成，這樣在處理手法上才能保持一致。

同樣地，如果是用畫筆作畫，那麼整張畫就該用畫筆完成。這種說法是合理的，但是在我看來，這等於是對個人創意加諸不必要的限制。在大自然中，質感當然有很大的對比，我們沒有理由不去嘗試著把這項特性表現出來。

我知道有些畫家在重複使用舊畫布時，會把沙子加進打底的媒材。這樣做的目的是要讓畫布產生顆粒狀，最後的作品也能出現讓人驚豔的效果。畫作表面可以呈現各式各樣的質感，我們可以透過以二或三英寸的油漆刷，將基底媒材輕輕拍打到畫布上，把刷子提起，讓刷子的吸力產生質感，並保持原狀直到乾透。要是某些地方的質感不如預期，就把顏料磨掉或以刮刀刮掉。

現代畫家常會在畫布基底塗上幾層色彩，等每層顏料乾透再塗下一層，然後他們會刮掉或磨掉表面，讓許多微妙色彩穿透出來。通常，這種做法最後產生的效果，會展現出一種有趣的抽象構成。

在繪畫中，質感跟個人品味有關。跟面對其他美的要素時一樣，畫家自己必須做好準備，要努力多做實驗。因為每位畫家以自己獨特的方式上顏料，因此創造質感的方式也各不相同。

除了做好畫作底層，在重現大自然中平滑和粗糙等質感時，運用不同畫筆也能發揮絕佳效果。貂毛筆產生的整體效果，就跟鬃毛筆的效果截然不同，圓筆跟平筆的效果也不一樣。有些畫家習慣用筆較平的那一面，通常是用筆的側鋒去畫，而不是用筆尖去畫，這樣就能增加每次畫筆覆蓋的面積。

有的畫家則保留平筆筆觸留下濃淡不均的方塊狀。利用許多顏料質感和各種畫筆做實驗，試著用各種角度去畫，也用手腕和手臂的不同姿勢去操控畫筆，就能利用顏料或畫布，達到近乎無限可能的質感效果。

當你發現自己可以怎麼畫，你的技法就變成一種習慣。這一點有好有壞，好處是讓你形成個人風格，讓作品辨識度更高。壞處是，繪畫習慣根深柢固後，畫作就會變得單調無趣，在需要嶄新手法時就難以改變。

因應對策就是，持續實驗，而且經常做一些改變，利用新的地點和人物與藝術收藏，提供新的靈感和嶄新的觀點。最後，就可能讓畫家發現有趣的新技法和用色。

⊕ 52 ｜南部風景（*Paysage du Midi*）｜安德烈・德安（Audré Derain）

⊕ 53 ｜海鷗（*Les Mouettes*）｜亨利・馬諦斯（Henri Matisse）

11

光的明暗
Values of Light

栩栩如生的祕密

光線是畫作特質的決定性因素，明暗讓畫作變得栩栩如生，當光線正確時，我們絕不會質疑畫作存在的理由。我們必須全神貫注於光線本身。這表示我們不會花太多心思描繪眼前的物體，而要聚精會神來描繪光線，以及光線落在這些物體上的方式，或是光線如何讓我們看見這些物體。

有位出色的畫家曾說：「你選擇讓光線照射在頭部。」他的意思是，存在於光線中的肖像才是肖像。光線賦予畫作栩栩如生的效果，遠比皮膚上的皺紋更重要得多。所以，不管是畫肖像畫或畫任何一種主題的畫作，重點是讓畫作有光感，有栩栩如生的效果。

維梅爾就是率先肯定光線的畫家之一。雖然他的作品看似充滿細節又講究精準，但是深入研究後就會發現，所有細節都只是為了呼應他的主要目標：詮釋光線（⊕54）。細節的存在不會干擾光線在物體表面上的感受。在畫面中，每個受光面都有自己的明度和色彩，也就是在光的最亮區域到最暗容許被降低。雖然色彩大多只出現在光線中，但是光的明度絕對不區域中占有一席之地。其他部分就是陰影，而陰影的明度跟受光區域也有一個順序關係。當某個受光區域的明度降低時，陰影的明度也就要跟著降低。因此，亮部跟陰影就能依序從最亮畫到最暗。這兩個順序就以光線本身亮度的對比程度區分。對比能讓整個亮部跟陰影的區別更加明顯。在昏暗的光線中，這種區別可能只是一或二個色調。在強光下，亮部跟暗部可

能由三或四個色調加以區分。

所以，為了決定從亮部到陰影的整體關係，我們必須分析描繪主題。主題物體的陰影區域會比亮部區域暗多少？如果我們決定陰影比亮部明度還暗的程度，應該是一樣的。由於我為畫面從亮到暗的明度階。因此，所有陰影比亮部暗二、三或四個明度，我們便以此設定作們目前使用的顏料，最多只能表現八個明度或十個明度，所以我們會發現早在亮部達到全部明度階時，有些陰影區域就已經觸及最低明度。也就是說，某個亮部區域的明度已經很低，無法再將明度降低三或四個明度階。這就是所謂的「犧牲較低明度」。其實，這樣做沒有什麼關係，因為比黑色更暗的部分，我們肉眼也無法辨識。一旦這種整體關係建立了，你就會發現自己的畫作呈現光感。

一　特別注意：陰影裡的反射光

或許我應該這麼說，對所有陰影來說，光影之間的差異程度是一樣的，但是投射到陰影裡的反射光是例外。如果我們把反射光的光源拿掉，那麼原先的光影區別是正確的。但是，被反射光照到的陰影，其明度當然比其他陰影來得高。研究反射光產生的柔和陰影明度應該提高多少，就是一件相當重要的事。另外，整個陰影的明度也要提高嗎？通常，原本的明度大都留在邊緣處，也就是在受光區域和陰影的交接處。畫家將此稱為「突起」（hump，意指形體的轉折點），是反射光可能無法達到之處。

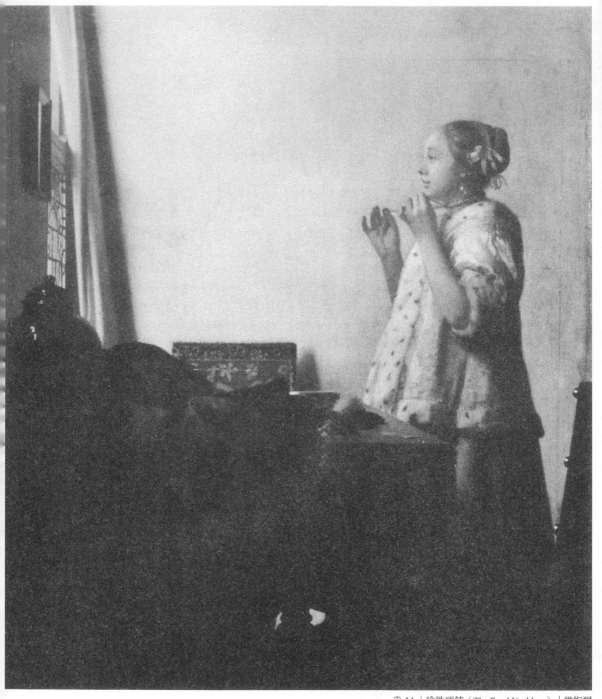

⊕ 54 ｜珍珠項鍊（*The Pearl Necklace*）｜維梅爾

光影變化的基本原理

1.逆光時，就該盡可能把天空畫得最亮。其他明度則要比所見的明度降低一或二個明度。

2.側光時，天空最亮，地面次之，再來是垂直面。把亮部畫得比所見更亮些，陰影畫得更暗些。

3.順光時，天空比雲層的亮度更低，地面比天空暗一些，所有明度都很相近且柔和。

我們必須記住，我們用於表現從亮到暗的顏料範圍，比真實所見的明度範圍要少許多。我們保持亮部到暗部的亮度與對比的唯一機會就是，減少中間色調與暗部的明度。在上方示範圖 1 中，畫面愈後退愈亮。在示範圖 2 中，畫面從右到左愈來愈亮。在示範圖 3 中，畫面愈前進愈亮。這就是風景畫的重點。逆光產生強烈對比。順光在圖案中產生相近的明度。不過，圖案可能形成對比。

1.當主題中出現像建築物、道路、石頭、沙子或雲朵這類白色區域時，為了提供足夠的對比，通常必須降低其他物體的明度。

2.在側光時，當光源在繪者後方側面時，天空就亮些。陰影比天空或地面暗些。可以依照所見的明度描繪明度。

3.在逆光時，天空最亮，將白色物體明度降低。仔細研究明度，建立主題其他部分跟天空之間的關係。

讓自己熟悉同樣題材在不同日子、甚至在同一天不同時間的明度變化，這是一個很棒的研究。當我們懂得巧妙運用明度，我們就能在顏料明度範圍受限的情況下，探索更多的真實性，就像我們縮小相機光圈以調整明度那樣。

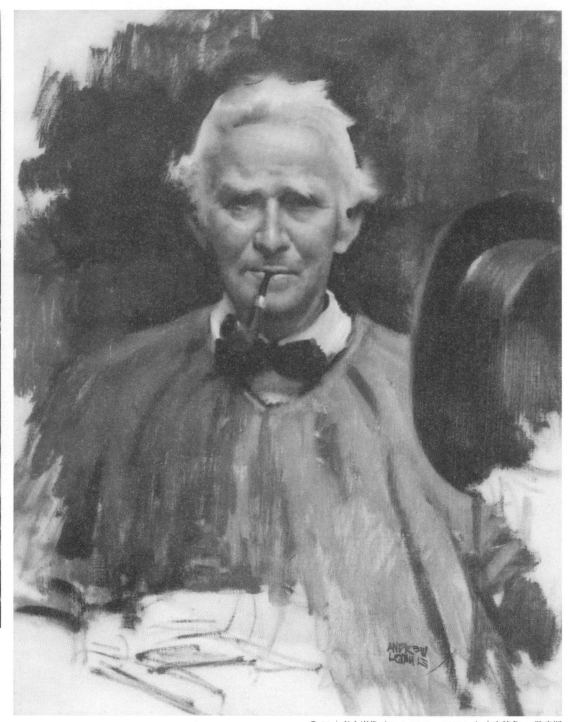

⊕ 55 ｜老人肖像（*Portrait of an Old Man*）｜安德鲁・路米斯

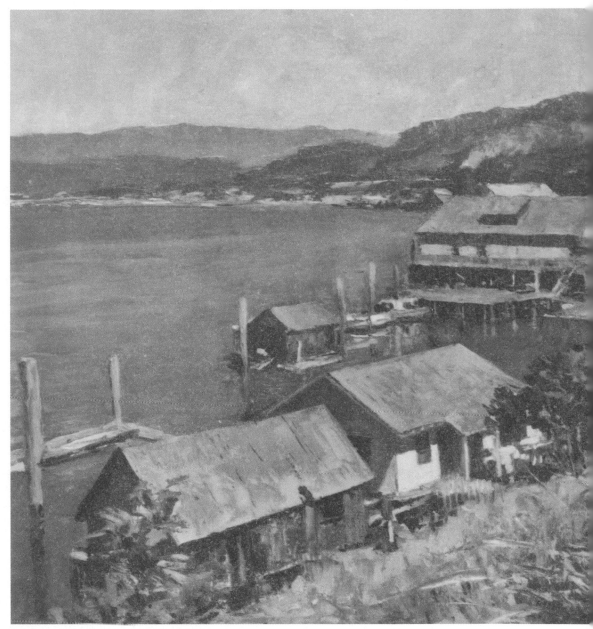

⊕ 56 ｜小海灣（*The Cove*）｜安德魯・路米斯

亮部與陰影之間

對大多數畫家來說，描繪陰影區的反射光是一件愉悅的事，因為它為陰影區提供亮度。

如果我們把反射光畫得太亮，就會減弱鄰近區域的亮度。有時候，在陰影區的暖光反射光，甚至比亮部的暖光來得亮，那是因為色彩反射到本身。這就是讓花朵的陰影如此明亮的原因。

粉色玫瑰暗部花瓣間的陰影，似乎比亮部花瓣上的陰影來得亮。這就是色彩輻射的最佳詮釋。

我們應該設法把畫作周遭亮部區域的類似效果涵蓋進來。

明度也是透過比較來做分析。找出亮部中最亮的區域，接著找次亮區域，再依序找出後續的明度階。然後，觀察最亮區域及其陰影之間的對比程度。訂定最亮區陰影的明度階，這部分的陰影在所有陰影中的明度最高，其他陰影的明度就依據亮部明度階的相同比率依序降低，並保持同樣的對比程度。

如果這樣講還不是很清楚，可以再用一些比較讓大家更懂一些。以鋼琴鍵盤為例，E 跟 G 之間的關係，就跟 D 到 F 之間的關係一樣，都是相差兩個音符，但是後者的音階較低。數字 3 跟 5 的關係，就跟數字 2 跟 4 的關係一樣，兩者都相差兩個單位，但是後者的數值較小。

如果你將自己要畫的區域，依照明度畫分做標示，最亮區域的明度為 1，次亮為 2，明

度階就會像下面這樣：

亮部

1　最高明度
2　下一階
3　下一階
4　下一階
5　下一階
6　下一階

陰影（比亮部暗二階）

3　最亮陰影的明度
4　下一階
5　下一階
6　下一階
7　下一階
8　下一階

將黑白之間的明度階做成小標示，貼到調色盤的常用色上方，這主意很不錯。這樣就能以黑白之間明度階的觀點，決定不同色彩的明度。利用這種做法，你就能依據黑白之間的明度階，建立你畫面的明度階，就像是把物體先以黑白照片呈現，再依據明度標示轉換為正確的色彩明度。

色彩的明度可能令人相當困惑，因為色彩鮮豔容易讓我們以為明度比實際明度要高。這就是黑白明度階能派上用場的原因。

如果你把自己的明度階跟大自然的明度階相比，一定會發現前者的明度階範圍比實際光

線中呈現的色彩明度來得低。那是因為我們使用的顏料在明度上受到限制。我們用的白色顏料沒有陽光那麼亮，我們所能做的就是，設法找出從最亮到最暗之間的關係，然後依照那個順序去畫，就算某個明度必須畫得比所見明度要低，那也是為了維持正確的明度階。

許多畫作都缺乏正確明度階這項特質，那是因為畫家並未徹底理解，本身所用顏料在明度上的限制。畫家並未將繪畫主題的明度排出適當順序，反而把某些部分畫得比大自然實景亮些，有些部分畫得跟實景一樣，有些則比實景暗些，因此作品中呈現的明暗對比程度就不正確。畫面無法呈現光感，畫家也不知道為什麼會這樣或該怎麼做。光的特性必須源自正確的明度關係，最後才能表現出真實的光感。

由此可知，一張好畫的明度未必跟真實景物的明度一樣，因為我們無法做到這樣。但是，以明度的關係和順序來說，好畫卻跟真實景物是一樣的。我花很多時間才發現這個道理，因為當我們使用的顏料在明度範圍上已受到限制，我們如何能畫出跟真實景物一樣的明度？這就是某些印象派畫家追求的目標。

理論上，將閃爍的顏料厚塗到畫布上，在光線照射下，就能提高色彩本身的明度，這一點無庸置疑。因此，這類畫家的作品都帶有一種新的光彩，相較之下就讓以薄塗平滑畫面為主的同期作品顯得暗沉無趣。奇怪的是，當初畫家開始嘗試這種技法，利用顏料捕捉光線、以增加色彩明度範圍時，卻被大家當成是在要花招。

白色背景上的三個色調

淺灰色背景上的三個色調

深灰色背景上的三個色調

黑色背景上的三個色調

四個基本色調的編排

假設你的主題是由四個基本圖案組成，明度分別為亮、淺灰、深灰和暗，並以其中一個明度作為主要明度。在上面這些簡單示意圖中，四個明度跟四種不同背景做組合，每種都有不同的主要明度。這四種編排可以依據主題、區域和圖案分布與圖案形狀，產生無限多的變化。最亮和最暗的色調可能保留給要強調的亮部特色和暗部特色。你可以利用色紙、粉筆和炭筆做實驗，培養自己對於明度和圖案編排的判斷力。

一 獵光

光線本身就有許多不同的特性需要列入考慮，我們要了解光線究竟如何運作。從集中凝聚的光源發出的強光，就會產生陰影。光源愈凝聚，陰影愈鮮明。而且，愈接近光源，陰影就愈明顯。基於對比，光線愈亮，陰影就愈暗。光影的對比就是我們取得畫面亮度的一種手法。

但是，我們只能採取單向做法，也就是從亮部（白色）開始，讓明度往下減少。所以，在畫強光時，我們必須在光影之間運用更多不同色調，因為陰影愈暗，光線最亮的明度就要提高，這樣才能產生鮮明的對比。

但是，透過色彩和明度，我們也能讓平凡事物增添一股優雅。現代藝術的反叛有部分就是弄錯優雅的真意。真正的優雅跟無趣的優雅，兩者是有差別的。我們當然不能以平庸或怪異來取代優雅，也不能忽視藝術技巧，讓技巧開倒車。

依據肉眼所見來安排畫面的明度順序，通常會讓畫作增加一種優雅感，而且這種優雅感只能透過這種方式營造出來。我認為撇開模特兒和題材不說，沙金特的肖像畫讓人覺得如此優雅，大多要歸功於這種做法。我們可以這樣說：沙金特優雅地畫出他那個年代的優雅。

當光源並不凝聚，而是散射在一個廣大區域時，譬如當天空或北方的光線從窗戶照射進來，就會讓陰影散布開來。在漫射光中，陰影還是存在，只是在形體平面出現改變時，陰影才會出現鮮明的邊緣線。在平坦表面上，陰影只是散布到亮部。當我們把光線照到天花板，天花板就變成房間的光源，這是漫射光的效果，如同多雲時的天空那般。出於光線並不凝聚或集中，不像從太陽或探照燈、甚至是電燈泡直射出來的光線，因此整個明暗變得柔和，表面質感也變得較不明顯。

柔和的光線讓臉部皮膚顯得平滑，因為在這種光線下，臉部展現出色調，而不是平面、質感和細節。但是，漫射光對所有形體都做同樣的事，因此物體就會看似團塊、色調變得簡單。所有形體的一致性受到這種光影漫射的影響，呈現出色彩與明暗的適當順序，為畫面注入一種優雅。這樣的畫作只要放在漫射光線下，不管掛在畫廊或家裡都很搭。

光源過多讓光線互相混合，也會產生漫射。許多人像照片的柔和感就是這樣製造出來的。攝影師會一直增加光源，直到陰影看似消失。相較之下，單一光源就會產生比較立體的形體，因為形體透過亮面、中間色調和陰影突顯出來。

林布蘭和其他荷蘭畫家刻意將光線減少到一個小區域，以便讓光線集中在他們想要之處。這就是讓林布蘭的人物在黑暗中發出神祕光芒的原因，光線如此集中，會讓形體更加立體（⊕57、⊕58）。

以攝影來說，我們縮小相機光圈並增加曝光時間，就能拍出對比更鮮明的照片。當我們想要拍出有柔和感的照片，就要開大光圈並縮短曝光時間。我們從這種光線運作方式學到的事，對繪畫很有幫助：想要營造柔和的畫面，就擴大光源；想要清晰明亮的畫面，就集中光源。在許多主題中，正確選擇光線明暗，就能在畫面優雅感這項特性上，產生極大的差別。

除了光線的集中與漫射外，光線明暗還有其他考量，譬如光線本身的色彩、集中光線的亮度、光源方向等等。如果我們把光線明暗畫正確了，形體自然會正確。我們只要說明亮部、中間色調和陰影的出現及出現地點。我們只要擔心明度關係的順序是否正確，並考量在這些明度內用對色彩。

反之亦然，如果我們把形體的明度和色彩都畫對了，也畫在形體正確的平面上，那麼光線的亮度和美感自然會出現。光線及其效果提供最佳工具，讓主題產生統合感與一致性。由於主題中的每樣東西都受到同樣光線從同樣方向照射，因此每樣東西在整個光線明暗關係中，都占有一席之地，而所有色彩和明度結合在一起，就產生一致的效果。這種統合感就是真正的美所不可或缺的首要要素。

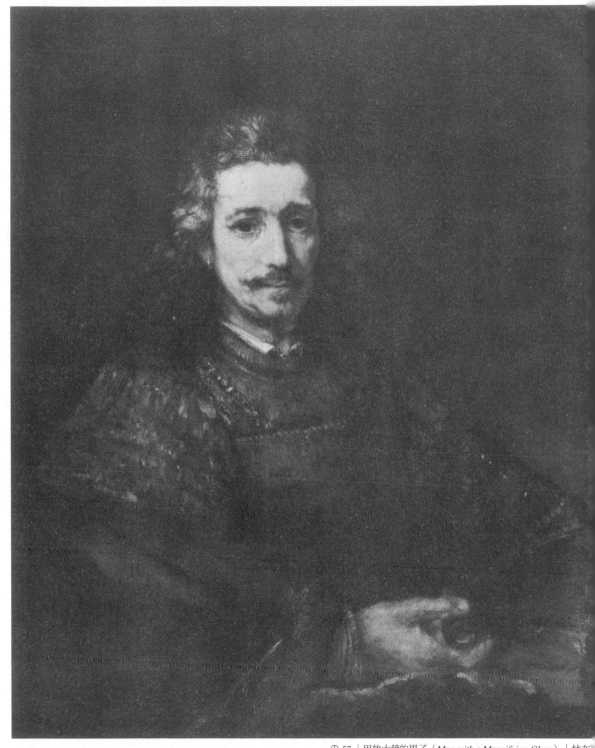

⊕ 57 ｜用放大鏡的男子（*Man with a Magnifying Glass*）｜林布

⊕ 58 ｜第十二夜的盛宴（*The Twelfth Night Feast*）｜楊・史堤（Jan Steen）

12

主題之美
Beauty of Subject

一 感動即為藝術之本

在為了美而畫的情況下，我們有兩種途徑可以選擇。一是不管題材為何，針對主題做出一種美的詮釋和表現；二是找出我們認為本身就美的題材去畫。顯然，後者似乎是比較容易的選擇。但是到最後，畫家能看出多少美、詮釋多少美，才是重點所在。

我們在偉大大師的作品中發現，大師們把這兩種做法發揮到極致。魯本斯追求一種宏偉之美（⊕59），而夏丹（Jean-Baptiste-Siméon Chardin）卻是在一條麵包這種尋常事物中發現美，並利用靜物畫來表現這種美。說起魯本斯，我們就想到偌大一間畫室裡，擺滿華麗陳設和大幅畫布，還有一群助手幫他磨顏料、搭臺架、甚至是幫他的畫作先打底。想到夏丹，我們就聯想到他坐在自己臥房的窗邊，前面桌上擺了一些東西。但是，這兩人都創造出不朽之作。

畫家在挑選主題時，總有一段時間會開始被本身的技法牽著鼻子走。畫家會有自己喜歡的特定事物，並不是因為自己真得那麼喜歡畫那些東西，而是因為本身的技法適合那樣畫。畫家擅長某種光影表現，也可能只懂得尋找適合自己繪畫方式的題材。這可能是經過不斷實驗得到的結果，畫家在實驗過程中發現自己最擅長什麼，也知道哪種主題最棘手難搞。雖然當畫家只是為了滿足自己而畫時，有權選擇詮釋起來最得心應手的主題，但是繼續實驗、設法分析新問題，這樣做仍是明智之舉。畢竟，再三選擇同樣主題的危險就是，畫家可能讓本

身的技法受到限制，無法在境界上有所提升，作品也就了無新意。

因為當我們以同樣的方式畫光線與形體，那麼不管形體為何或構成材質為何，其實畫出來的差異並不大。畫岩石的不同平面、明度和色彩所得到的樂趣，也能從畫肌膚得到同樣的樂趣。我聽過畫畫老師指點學生，以一種毫無感情又冷酷的觀察力看待所有題材。這樣做的理論依據是，我們只要找出形體與色彩，就找出所要畫的一切。對我來說，這似乎有點太講究方法也太強調技法，卻忽略掉情感層面。如果我們打算看到什麼就畫什麼，這種論調或許還能奏效。但是依我所見，唯有在我們肯定並強調那些感動我們、激發我們熱情的特質時，一幅作品才能成為藝術。要創造出一種個人表現，就需要把個人的反應融入其中。

一　尋找、發現、創造

每個人必須選擇讓自己欣喜並馬上想畫的主題，要做到這樣的唯一途徑就是：走出畫室、增廣見聞、四處遊歷，做一些可能成為題材的事。美國畫家愛德華・霍普到處旅行尋找讓他感興趣的主題，譬如一間老舊畫餅屋或風景中的某個景色。大多數畫家也都這麼做。

畫家度假時，一定要帶著速寫本和彩色相機。因為旅途中總會發現值得畫的主題，運氣好的話，眼前就會見到一些壯觀的效果或遇到奇特的事件。我們常聽到要避免以壯觀事物入畫，譬如火紅的夕陽、瀑布、暴風雨，或暴風雨過後刺眼陽光穿透烏雲的景象。或許，現在

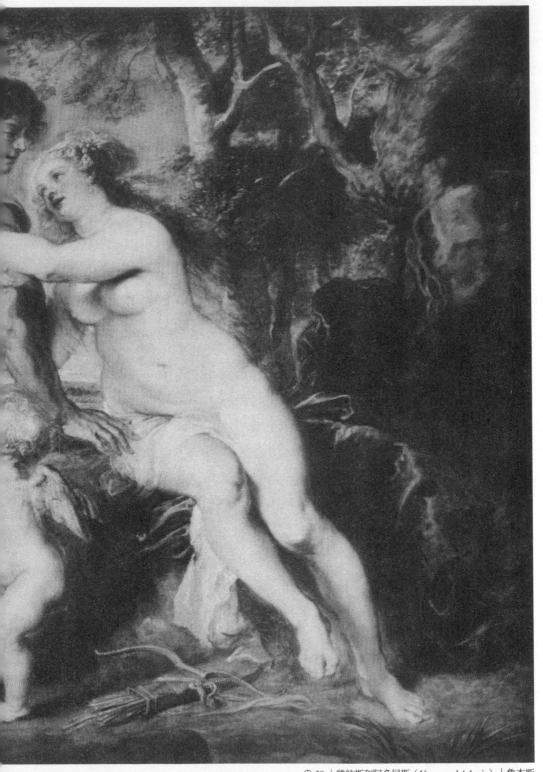

⊕ 59 ｜維納斯和阿多尼斯（*Venus and Adonis*）｜魯本斯

是寫實主義畫家畫些壯麗觀景象的時候了。如果那種壯觀景色，美得令你心動，那你何不打破慣例？或許，貫穿黑暗的一道陽光，形成一個吸睛的構圖，是你以前從沒畫過的有趣事物。這時，你不妨鼓起勇氣試著畫畫看。當我們看到現代主義畫家的大膽創作，相較之下，寫實主義畫家不管做什麼都溫馴許多。我們要知道，力量與活力也能成為好品味，好品味未必總是寧靜高尚。如果畫家認為鬥牛或拳擊賽很有意思，何不把觀眾的興奮之情畫到畫布上？

一 以展現美為目標

雖然大家比較容易接受祥和愉悅之物，但是現今生活節奏已不同於以往那種寧靜的隱居生活。我們不必要什麼驚人的把戲，但是我們應該把現代生活生活某些令人興奮的事帶進作品。主題之美不會因為寫實主義、現代主義或任何其他派別而受到限制。如果你有本事把顏料倒在畫布上就能展現美，那我建議你就大膽去做吧。但要記住，你的目標是把你看到的事物變成美。

不管怎樣，每位畫家遲早必須為自己的作品找到觀眾；否則，他會像在某種封閉世界裡創作。雖然一開始，他可以為自己而畫，但是之後，他必須感受到自己的作品有人欣賞。如果我們能找出人們喜愛什麼，用畫作來詮釋這些事物，我們就跨出一大步，讓本身作品為世人接受的可能性大增。人們喜愛什麼，人們喜愛的東西，有些是實質的，有些是無形和抽象的，更有一些是完全精神層面的。

基本上，人們大都受到經驗和記憶所激勵。而且，人們通常比較容易記住快樂的經驗，忘記痛苦的經歷，因為大家寧可把痛苦的事情拋諸腦後。在鄉間度過快樂童年的人，可能喜歡畫畫風景。在農場長大的人，當然對農場景色、牛群、馬匹和其他動物都有感覺。從小喜歡搭船的人，長大後就喜歡海洋和帆船。小鎮長大的人可能對街角雜貨店、馬戲團、鎮公所、山坡上的村落等家常主題感興趣。另外，人們會喜歡跟自己的希望、宏願、生活和喜好有關的畫作，人們喜歡肖像畫就是最有力的證明。

不管藝術能為人們做些什麼，人們不可能對自己的基本好惡做出太大的改變。人們始終會受到情緒、回憶和個人體驗的聯想所激勵。當我們可以利用技法，讓原本就很吸引人的事物變得更美，就能讓觀眾感受到加倍的美。

13

技法
Technique

一 技法即風格：只能創造，無法複製

技法對於作品本身的美有良多貢獻。但是，技法是結果，不是刻意為之的過程。除非畫家真正了解明暗、色彩和形體，否則技法根本無用武之地。但是，如果畫家具備結合上述特質的豐富技法，就能形成引人入勝的個人風格，讓作品更獨樹一格也更具辨識性。

我們要知道，不管誘惑再大，模仿別人都是划不來的事。通常，我們都喜歡別人的作品，勝過自己的作品。我們不知道，別人可能跟我們一樣經歷過這種掙扎。在經歷創作時的掙扎後，我們覺得自己的作品很糟，但在別人眼中其實不然。原因是，我們記得創作過程中歷經的所有挫折。通常，畫家本人最不可能給予自己作品公平的批判。

因此，技法為個人特徵提供最重要的機會。但是，技法必須是整體手法，而不是耍花招。如果只是耍耍花招，就容易被模仿，但要模仿整體手法可沒那麼容易，除非具有同樣的知識與偏好、對設計和色彩有同樣的感受或反應，否則整體手法絕對模仿不來。

畫家可能用到許多技法效果，而這些技法效果其實對整體效果很有幫助。所以，畫家實在沒必要把自己局限於單一技法。千萬別說：「就是這個，我永遠都要用這種方式。」那樣只是畫地自限，顏料塗抹上色方法各有不同，有一些方法可能為你後續尋求新穎做法時，提供大好機會。

▌利用筆觸構成形體

　　畫家可以利用兩種方式處理形體，一是水平或順時鐘方式，二是垂直或上下方式。前者似乎運用小筆觸最佳，後者則以簡潔的大筆觸完成。伊格納西歐（Ignacio Zuloaga）、艾托爾・提托（Ettore Tito）、法蘭克・威斯特森・班森（Frank Weston Benson）和艾德蒙・查爾斯・塔貝爾（Edmund Charles Tarbell）就是水平小筆觸畫法的代表，沙金特則是垂直簡潔大筆觸的例證。梵谷則是運用各種方向的小筆觸。這些手法在畫作中產生截然不同的技法特徵。你可以穿透形體邊緣產生柔和感，或是沿著形體邊緣製造清晰與精準。有些畫家結合這兩種技法，創作出十分討喜的作品。

　　水平小筆觸讓畫家可以使用更多色彩，尤其是破碎色點。垂直簡潔的筆觸用到的色彩較少，卻能更明確地強調出形體。

　　還有一種做法是：一次畫形體的一個塊面，通常是用筆的側鋒去畫，所以塊面的明度和色彩會十分單調，在跟其他塊面相接才會改變。查爾斯・霍桑就很擅長這種技法。

　　另外也有一種技法，完全不留筆觸，只在特徵和想強調之處留下筆觸，其他就以平塗來融和色調與平面，譬如以相當柔和的筆觸打底，但在強調部位就以筆觸做出起伏不平的效果。

　　另外，就是利用色調對比強調清晰明確的邊緣，以相近明度製造柔和效果的邊緣。

一 基本功的難題

先把基本功打好，個人技法才會開始顯現出來。一般說來，繪畫基本功的知識不足所造成的差異就是，使畫家畫得太過完整並重複修改，最後導致技法統合感徹底喪失。顏料開始變黏，明度也變濁，因為底部的深色穿透較淺的色調露出來，再加上缺乏處理媒材的經驗，把主題搞得一團糟，原本想要達到的乾淨色彩和俐落明快，全都效果盡失。畫家必須漸漸學會按部就班地創作，在一開始上色時，就把最後想要呈現的效果牢記在心。這些跟油畫這種媒材有關的難題，讓許多學生退縮，而改以透明水彩或不透明水彩等媒材作畫，因為水彩乾得快，就算沒有經驗也還能上手。

對繪畫新手來說，有一些比油畫更容易上手的媒材，這些媒材可以區分為濕媒材和乾媒材。乾媒材是因為大都用於乾燥表面而得名，這類媒材包括粉蠟筆、色鉛筆、油性粉彩筆，有時蛋彩和水彩也包含在內。即使水彩在使用時是濕的，但是作品大都是在已乾透色調上重疊上色而完成。油畫則不然，作品大多是以濕上濕的畫法完成，除非刻意空出一個主題，讓

既然技法跟個人手法有關，有些畫家甚至認為，技法是教不來的，學生應該從一開始就自由發展個人技法。我認為，對於那些素描、設計和明度等基本功打得紮實的學生來說，這種說法或許行得通。但是，除非把這些基本功都徹底精通了，否則學生根本不可能自己發展出一套有充分根據的好技法。

顏料乾透後，再於乾透表面塗上顏料。水彩畫家也利用濕中濕或潤筆等做法，製造許多很棒的效果。有些水彩畫家在作畫時，甚至在水彩紙下面墊了一張濕透的吸墨紙，以便維持濕度，延長畫紙表面濕潤的時間。然後，在表面乾透時，將畫作修飾完成。

一般來說，油畫似乎是最需要豐富經驗也最深奧的媒材，因為這個媒材的操控彈性和變化最大，同時這個媒材也最持久又不易褪色。或許，因為經歷藝術的不同時期，這個媒材都跟美術作品相關，因此油畫似乎集所有媒材之大成。

有些畫家一開始喜歡以蛋彩作畫，最後卻以油畫完成作品，這樣做可以賦予畫作一種豐富的效果。有些畫家甚至一開始先以暖黑色的單一色調建立圖案和明度，然後在黑白底色上，依據色彩來搭配這些明度。這是取得正確明度的絕佳方式。不過，除非底色有時間乾透，否則黑色很可能穿透上層色彩，讓畫作色彩變濁。這類畫作也可能年久失色，色彩變暗，除非在作畫時塗上夠厚的顏料，避免後來底色穿透。這樣做很像是在一張相片上，將色彩和明度相互搭配，但是這種做法應該只能當成學習如何搭配明度的練習。在此，我要再次強調，利用灰色或某種顏色為白色畫布打底，可以讓我們更容易確認明度。

另一個值得實驗的練習是，先以藍色淡彩素描主題，再增加濃度為暗部上色，之後再以暖色畫到暗部。帶有暖色的深色畫在寒色上，會讓畫作上原本要保持灰暗的區域，產生一種令人滿意的振動效果。相反地，在原本打算保持明亮的區域，以寒色畫在暖色上，似乎就比

暖色畫在寒色上更有豐富感。通常，藍天畫在暖色底色上，會比直接畫在白色畫布上來得生動。

一　每種技法都獨一無二

誰也無法告訴學生，最後應該培養哪種技法。但是，建議學生自行選擇做做實驗，卻很有幫助。有太多老師只教自己的技法風格，而不是允許學生自行實驗。雖然這樣做至少能讓學生學到一種技法完成創作，但是不免讓人質疑，大多數學生後續是否會自行實驗。學生很可能以為自己已經學會怎麼畫，也取得繪畫必備的所有技術知識。

有個理論這樣說，如果學生不在意技法，最後就可能發展出自己的一套風格。這種說法大多屬實，只不過學生必須天賦異稟且想像力豐富。我認識的畫家在求學時期和全職創作後，屢屢受到其他畫家作品所影響，而且無一例外。畫家所依據的重要基礎就是，做自己最喜歡做的事。如果他喜歡其他人的作品，那麼這樣做有助於畫家形成自己本身的看法。這當然會讓畫家偶而不自覺地想要模仿。如果他明白這一點，就能為自己設限，確保自己在模仿過頭前，回歸題材本身。如果他欣賞的畫家具有個人風格，那麼他也辦得到。特殊技法只屬於發明者，除非能從這種技法中，發展出足夠的個人差異。短筆觸和長筆觸、邊緣和特徵，是任何畫家都可運用的特性。但是，模仿他人的形式主義和個人風格，就像是偷人家的東西。

同前所述，為畫作打底的準備工作，跟技法效果密切相關。這部分有許多可能性，誰也無須模仿。

以油畫這個媒材來說，跟慢乾的白色顏料相比，用快乾的白色顏料打底，後續上色時就會產生一種截然不同的效果。同樣地，跟薄塗白色底層相比，厚塗的白色底層就能創造出更柔和平滑的效果。兩種白色底層都用於同一主題，只要兩種白色顏料的化學成分相同。快乾白色顏料可以跟以同樣化學成分製成的慢乾白色顏料互相混合，讓慢乾顏料快點乾，或讓快乾顏料慢點乾。有時候，創作時需要顏料慢點乾，畫家才有多一點時間畫完，不會讓顏料很快乾掉或開始變黏。

在技法效果上，畫筆製造出一個相當大的差異。需要平面或光滑的效果時，貂毛筆比鬃毛筆更適合。要描繪質感時，用鬃毛筆效果最好。而以鬃毛筆來說，方筆則跟圓筆或長筆的技法效果又截然不同。針對同一主題，使用不同畫筆，就可能產生不同的效果。

美術社提供各式各樣的材料，讓畫家選購並自行實驗。以幫畫作打底為例，纖維板（masonite）比畫布便宜許多，又可以裁成各種大小。對於不介意畫作表面沒有「彈性」的人來說，纖維板倒是能為作品提供一個耐用又持久的基座。不過，有些畫家比較喜歡畫布的彈性。

畫布部分不打底的方式，就會產生一種讓畫作底色透出的技法效果。在高明度畫作中，這種做法特別有效，讓主題變得概略鬆散，當成畫作的第一層。但是，這種做法應該相當一致，貫穿整個主題，否則有個部分看起來畫得鬆散，而另一個部分卻畫得紮實，就會讓畫作看起來好像尚未完成。奧古斯都・約翰（Augustus John）最擅長這種技法。

還有一種技法是厚塗顏料，幾乎就像是拿管狀顏料直接擠到畫布上，或是直接用畫筆把顏料塗到畫布上，就不再碰觸顏料。約翰・科斯蒂根（John Costigan）、威廉・雷德菲爾德（William Redfield）和新英格蘭畫派（New England school）的畫作都屬於這類技法。其實，這種技法是承襲法國印象派畫家的技法（⊕60）。

「方頭筆」（square-brush）技法非常陽剛有力，從艾伯特・謝雅（Abbot Thayer）、羅伯特・亨萊（Robert Henri）、法蘭克・杜凡內克（Frank Duveneck）等人的作品，可以看到這種技法。亨利・土魯斯・羅特列克（Henri Toulouse-Lautrec）的作品，則是另一種絕妙技法的最佳詮釋。他的作品讓人覺得像在單一色調上做彩色繪圖，但卻能讓不同色彩產生共鳴（⊕61）。羅特列克的作品大都是用粉彩完成，但是這項技法也可用於蛋彩畫和油畫。

利用這些技法做做實驗，對學生尋找自我表現方式很有幫助。我相信每位畫家必須經歷一段「搞懂」自己天分與能力的時期，才能找到自己最擅長的表現方式。為了讓自己的作品更美，每位畫家必須以開放的態度，密切留意任何做法。盡可能地學習與吸收跟藝術有關的

⊕ 60 ｜莫內夫人與巴吉爾（*Portrait of Madame Monet and Bazille*）｜莫內

⊕ 61 │ 紅磨坊酒店（*At the Moulin Rouge*）│亨利・土魯斯・羅特列克

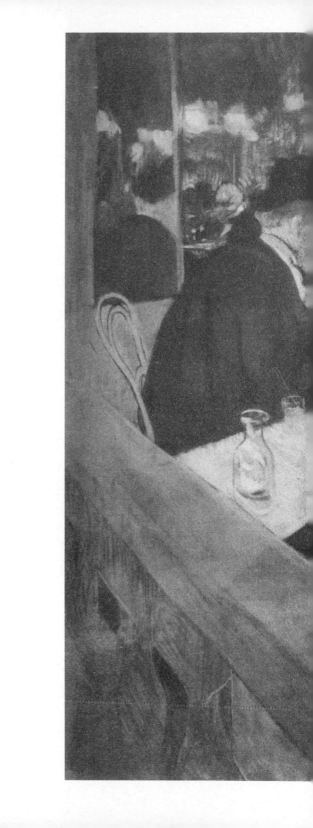

知識和技法，提升本身對美的品味，作品自然就會變得更美。

嘗試新方向和新手法，是再棒不過的事。如果你老是用同樣的方式對待不同的主題，那就跟換湯不換藥沒兩樣。記住，大膽嘗試和實驗才能讓你的作品推陳出新，讓你的熱忱盡情發揮。

所有創作都跟技法有關。廣義來說，技法包括方法與知識的應用，以及題材處理的熟練度。我把技法列在美的要素的最後一項，因為我認為技法是將所有美的要素集大成。從這個觀點來看，任兩件藝術作品都不可能在技法上完全相同。

當你不太確定自己該如何處理某項主題時，先畫畫習作或速寫，就能幫助你決定該用什麼技法完成創作。奇怪的是，創作方向的決定是很重要的，這樣做可以讓畫家節省不少心力。在商場中，方向就是個人能否升遷的關鍵，猶豫不決者或許懂得更多，但果斷明快者常能獲得升遷。藝術創作也一樣，畫家總是對於該用什麼手法表現，感到猶豫不決。以繪畫來說，畫家只要對於所選擇的主題有更徹底的了解和規畫，就能把許多不確定性排除在外。所以，在還沒有蒐集到創作所需的一切資料，千萬別貿然開始處理主題。先做好草圖，了解形體；從速寫形體中嘗試不同的圖案和構圖，再做出決定。確保每次練習和創作時，對象物的光線保持一致。先試試不同的色彩，這樣後續創作時可以更篤定明快。

一 為自己找到創作的答案

我們常常聽到一般人談論起，哪些畫家很有「天分」這類話題。經過調查，事實證明這些畫家通常是勤奮不懈，努力自學，才累積本身所知道的一切。真才實學不是憑空得來，而是要努力爭取。只不過，通常「有天分者」會給人看似一派輕鬆的假相罷了。

到頭來，不管是找老師或從書籍或觀察中學習，每位畫家所知道的一切，大都必須仰賴自我教導。而個人獲取資訊後，就要不斷學以致用和多加實驗。

教授素描與解剖學的喬治・伯里曼跟我說過：「孩子，如果你畫手時遇到困難，你總是能找到最好的老師，那就是你自己的手！」他說的一點也沒錯，你可以測量手指跟手掌的相對比例，觀察手掌的形狀、大小和厚度，以及骨頭與指關節彼此的位置。

這種說法可以更進一步地延伸，事實上，我們必須解決眼前的任何問題，而且自始至終都是如此。但是，我們壓根兒沒想過，知識其實不難，只要去認識。其實，我們的雙眼和腦

利用這種做法，你就可以將發生失誤的可能性降到最低。跟其他事情一樣，創作失敗，十之八九是因為準備不夠。優秀的演說家通常會事先備好講稿，或者至少完全清楚自己在講些什麼。況且，繪畫跟演說不同，即興創作很少能像即興演說那樣順利成功。

袋可以教導我們任何事。老師最多只能告訴我們，要如何觀察，我們還是要靠自己，才能找出真相。

說穿了，天分就是某種知識的能力，以及對那種知識有幫助的事實充滿強烈的興趣。值得注意的是，通常能把知識做最好應用的人，是那些辛苦取得知識的人，而不是那些輕易取得知識的人。我認為原因或許是，那些輕易取得知識的人，就不會把所取得的知識當一回事。我記得那些在我班上表現「優異的學生」，後來的發展似乎都差強人意。但是，那些好學不倦和苦幹實幹的學生，最後似乎都出人頭地。

理論和實務有極大的差別，我們需要懂理論，但是在我們自己透過實務證明理論前，理論根本毫無價值可言。同樣地，除非你能不斷增加有用的知識，否則持續練習也沒有意義可言。不求新知地埋頭苦幹，也無法讓你有什麼收穫。遺憾的是，這種情況一再地發生也最令人沮喪。我們必須花同樣的時間在求知解惑和實際創作上。如果我們有耐心，就能為自己的創作找到解答。我們不能只是指望奇蹟，我們總要為自己創造奇蹟。

解說
透過畫家之眼，探索美

簡忠威
國際水彩名家
美國水彩協會 AWS、NWS 署名會員

一　你的技巧很好，可是……

相信很多從事繪畫藝術工作的人，一定都聽過以下這個令人沮喪的評論：「你的技巧很好，只是沒有想法」、「你的技巧很好，但是缺乏新意」、「你的技巧很好，可是總覺得少了什麼」，像這種「你的技巧很好，可是……」的批評論調，經常是藝術系教授拿來指導學生創作的開場白，也是某些自詡為「當代藝術家」的創作者們，拿來貶抑傳統繪畫的萬用句型。當我看到這種對藝術極其淺薄無知的批評，除了覺得荒謬可笑，同時也為這種邏輯不通的學術歧視感到生氣與悲哀。

這種帶有貶意的「技巧之說」，大多針對「寫實繪畫」，尤其是參考照片的畫作。當畫

作愈寫實或愈像照片，就愈適用。「只有技巧」的這種評論話術甚至進一步將擴大至整個傳統繪畫的題材與形式。只要你畫的是風景、靜物、肖像，無論寫實或寫意、寫生或參考照片，只要有人想給你扣帽子，一概都適用「只有技巧」的評論。（但也有例外，如果你擁有顯赫的頭銜、地位、資歷，與歲數，就不適用這種話術。因為很多人可以立刻看出你的畫不只有技巧，還有極其深刻豐富的內涵思想。）

於是，我們看到許多正在努力想成為「藝術家」或「大師」的人，無不爭先恐後地明示或暗示：他並不重視技巧，甚至大言不慚地表示，他或許也不怎麼在乎「美」。他要表現的是更高層次的內涵、情感、觀念思想，他甚至想要抓住靈魂！

「技巧」什麼時候變成了低階藝術的象徵？「技巧很好」為何莫名成了藝術家的原罪、畫家們避之唯恐不及的高帽子？如果你沒有獨立思考的習慣，人云亦云、不求甚解，很容易就會掉入這個近百年來將「技巧」污名化的世紀大騙局。

真摯的情感與完美的技法

藝術都有相通的特性，姑且讓我舉音樂家為例。有一天，你聆聽了一位技巧很好的鋼琴師或小提琴手的演奏，句句到位、沒有失誤，你覺得還不錯並鼓掌叫好。但接著另一位演奏大師上場，你頓時感到空氣中瀰漫著奇妙的氛圍，像是被施了魔法，他讓每個音符似乎都有

了生命，令人怦然心動，意猶未盡。於是你恍然大悟，並重新評價：「這位大師的演奏才算得上是真正的藝術，之前那位演奏者肯定少了什麼重要的東西！」不帶情感，只是將音樂規規矩矩、正確無誤地彈奏出來，充其量只是「技巧很好」。或許不算難聽，但沒有生命力就無法感動人，和偉大傑出的藝術還差個十萬八千里啊！

這個例子應該可以說明，為何有些教授學者和藝術家們，如此義正辭嚴批判「技巧」與「傳授技法的教學」。但是，請讓我們轉個方向思考，演奏藝術最重要的，是如何將富有情感的生命力內涵，轉換成「可以表達出來的技法」，並讓人們感動。

答案其實很簡單，請用心融入情感的想像，努力表達與實踐自己的想法要求，然後開始練習、練習和不停地練習，直到技巧可以完美表達藝術家的思想為止。經過一段不算短的歲月之後，這位演奏者將逐漸感受到，樂句之間每個音符延展的時間起了變化，彈奏的力量與速度出現了更細緻的輕重緩急。他的身心不自覺地與樂器合為一體，順其自然達到他的完美要求。他終於演奏出美妙的藝術，感動了自己也感動了聽眾。

繪畫、舞蹈、歌唱、戲劇……所有藝術，也是同一個理。

只要稍微有些藝術概念的人都會同意，藝術必須要有內涵、有深度，要言之有物。但是別忘了，所有藝術，都必須透過媒介傳遞；所有情感與想法，都必須要靠操控媒材的技巧去

演繹，無一例外。

一 技巧的真義

知道色料調色的技法，不等於知道色彩搭配之美；懂得使用各式打底劑和輔助劑的技法，不等於懂得如何表現媒材特質之美；熟悉各種筆刷的特性與運筆技法，不等於掌握了抽象的筆觸線條與痕跡之美；可以把題材畫得正確、畫得像，並不保證一定是一件可以感動人的藝術品，因為我們對繪畫藝術的要求遠高於此。技巧或技法，沒有廣義與狹義之分，它其實就是藝術家情感與思想的代言者。

許多人喜歡誇誇而談：「關於藝術，技巧永遠不是最重要的，重要的是情感、思想、內容，除了技巧以外的一切！」我相信沒有人會否定這一點，只是很多人並不知道隱藏在這句話裡面真正的涵義：「你需要研究更多有關美的知識，以更有創意的發想與更高的要求，真誠地去感受人生，用過人的熱情不斷地練習以提高技巧的深度，你才有機會讓人們感受到你想傳達的情感、思想與內涵。」因為，各式各樣「繪畫技法」的驅動程式，完全下載自畫者本身的個性、觀念與品味。藝術因技巧而存在，技巧因觀念而形成，觀念因生活而啟發。這就是「技巧」的真義。

如果沒有對題材引發想像與企圖，沒有對美的各種形式有足夠的知識與嚴苛的要求，沒

有挑戰與嘗試的勇氣，沒有對自我藝術的方向有堅定的信念……如果沒有以上種種內涵，我不知道，這畫家身上剩下的「好技巧」，到底是個什麼東西？

對創作而言，只有乏善可陳的內容，沒有不好的技巧；對藝術家而言，只有眼高手低的幸福追求，沒有「眼低手高」的失敗之作。沒有個人獨特美學的好品味，就不會出現神乎其技的藝術。因為眼低，手只會更低。

一　路米斯集大成之作

二○一五年，安德魯‧路米斯著作《人體素描聖經》與《素描的原點》繁體中文版首次在台出版，我非常榮幸為這位美國二十世紀繪畫大師的兩本素描教學經典審定，並撰文介紹。我當然也樂而為之推薦這本《畫家之眼》，給所有喜愛繪畫藝術的朋友。本書是在他辭世兩年後，才在美國出版面世，是路米斯對於統合、簡化、比例、設計、色彩、韻律、技法……等等，所有繪畫構成美學的總結，也是這位藝術大師對有志於繪畫事業的年輕人，最後一次諄諄教誨。

本書出現數百次「美」這個字，讓我這位忠誠的「美的信徒」，讀來倍感親切溫馨。以下摘錄部分：

我們與生俱來就有一種追求完美的欲望。廣義地說，這種欲望就是所有進步的根基。

記住，你擁有的獨特優勢是，或許你發現的美，是與眾不同的，你用跟他人不同的方式去切入，去發現美。這項差異會協助你挑選與自己品味相符的主題，也會引導你前往令你欣喜的新領域。因為美無所不在，所以美的來源可說源源不絕。但是真正能捕捉到美，卻是極其罕見，也是一項亙古不變的挑戰。

先把繪畫技法學好，持續不斷地探索美，並研究表現美的新方法，強化本身的內在信念，讓個人風格逐漸形成，而且不受任何先入為主的成見影響，也不被畫評家可能做出的評價所阻礙。

別具意義的是，路米斯刻意將「技法」排在最後一章當作總結，他相信是「技法」將所有美的要素集大成：

你從「實做」中感受的喜悅，才是你培養任何個人技法的重要基礎。

技法是結果，不是刻意為之的過程。除非畫家真正了解明暗、色彩和形體，否則技法根本無用武之地。

技法是個人特色的強烈暗示，如果你懂得善用技法，就能讓自己的作品不自覺地帶有個人特色。而且，技法就像筆跡一樣，每個人都不盡相同。

這位真正的繪畫大師，在半個世紀過後的今天，依然給予許多在繪畫藝術之路上被「技巧之說」困惑的人們，一個醍醐灌頂的藝術方向：「藝術真正需要的是，畫家的想法與時俱進。要做到這樣，我們就必須改變態度，而不是改變主題。因為改變態度對我們最有幫助，也最有可能發展出新的技法。」

書中有關畫家的工作環境與接案方式，畢竟大半個世紀過去，時空背景早已物換星移，只能供讀者遙想當年繪畫工作者的大環境，對比今日的科技與網路，或許能有更深刻的反思與體會。但是，就如同這位誠懇的大師所言：「真正的美絕不會落伍過時，真正的美或許會因為時尚風潮而受到打壓，遭到詆毀和遺忘多年，但是日後一定會再被發現並重拾光環。原因就是，美存在於人們心中。」

最後，我要特別一提的是，本書語意流暢的譯文是由資深譯者陳琇玲小姐撰文，由於她深厚的英文與中文文筆功力，讓人很難察覺這是一本翻譯的外文書。或許因為她跟我學畫多年，對於繪畫專有名詞與術語比一般譯者更能理解，透過她的譯筆，讓我更貼近路米斯的心靈，也為本書增色不少。希望《畫家之眼》的讀者也能和我一樣，享受本書愉快的閱讀體驗以及豐富的心靈收穫。

幾萬年前，有一種用兩隻腳行動，長得像猴子的動物，開始懂得製作工具、運用技巧。

除了狩獵食用、繁衍族群的維生事物，還發展出各式各樣舞蹈、音樂、繪畫的活動，以滿足心靈與感官的需求。幾千年以來，在各種技藝領域之中，總是會有那種奇特的人，擁有特殊的天賦與狂烈熱情，廢寢忘食，日以繼夜，精益求精，想要做得更好、更美、更讓人深深感動。

於是，今天我們看到了各種美不勝收的建築、繪畫、雕刻，品嚐各式各樣的美味佳餚，聆聽美妙的歌聲，欣賞絕美的舞蹈。藝術，它讓人們感受到生命的美好。各位藝術工作者，請讓我們仔細想想……

藝術，是從何而來；你的藝術，要往何處去？

The Eye
of the
Painter

and the Elements of Beauty

畫家之眼

像藝術家一樣思考觀察，從題材到技法，淬鍊風格與心法的 13 堂課

作　　者	安德魯・路米斯	
譯　　者	陳琇玲	
編　　輯	黃婉玉	

總編輯　李映慧
執行長　陳旭華（steve@bookrep.com.tw）

封面設計　許晉維
排　　版　蕭彥伶
印　　製　成陽印刷股份有限公司
法律顧問　華洋法律事務所　蘇文生律師

定　　價　420 元
初　　版　2016 年 4 月
三　　版　2018 年 3 月

社　　長　郭重興
發行人　曾大福
出　　版　大牌出版／遠足文化事業股份有限公司
發　　行　遠足文化事業股份有限公司
地　　址　23141 新北市新店區民權路 108-2 號 9 樓
電　　話　+886-2-2218-1417
傳　　真　+886-2-8667-1851

Traditional Chinese translation copyright © 2016, 2017, 2018 by Streamer Publishing, a Division of Walkers Cultural Co., Ltd.

國家圖書館出版品預行編目（CIP）資料

畫家之眼：像藝術家一樣思考觀察，從題材到技法，淬鍊風格與心法的 13 堂課 / 安德魯・路米斯著；陳琇玲 譯 . -- 三版 . -- 新北市：大牌出版，遠足文化事業股份有限公司發行, 2018.03

274 面；17×22 公分

譯自：The eye of the painter and the elements of beauty

ISBN 978-986-96022-2-8（平裝）

1. 素描　2. 繪畫技法　　　　　　　　　　　　　　947.16　　　107001602